臨風度曲

岳美緹

崑劇小生表演藝術

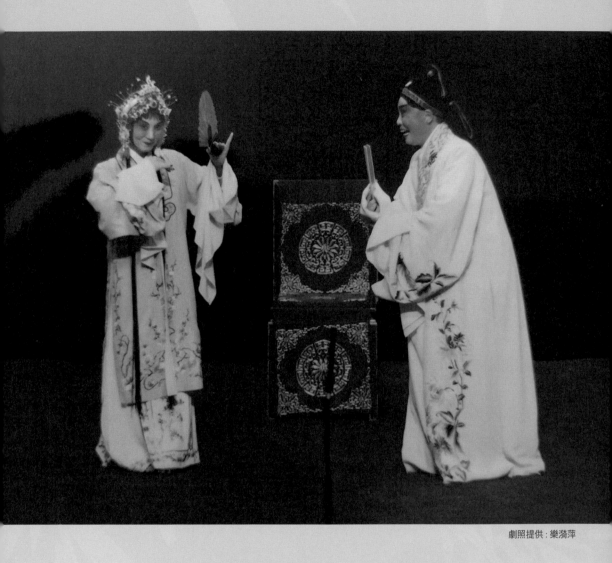

劇照提供：樂漪萍

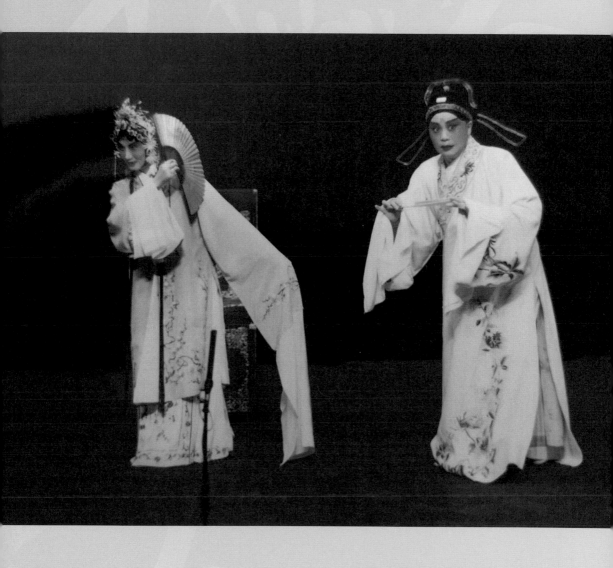

亭會

飾趙汝舟。樂漪萍飾謝素秋

樓會

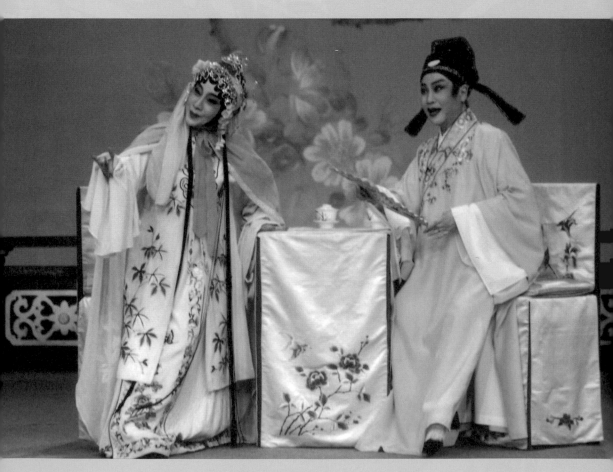

飾于叔夜。張靜嫻飾穆素徽

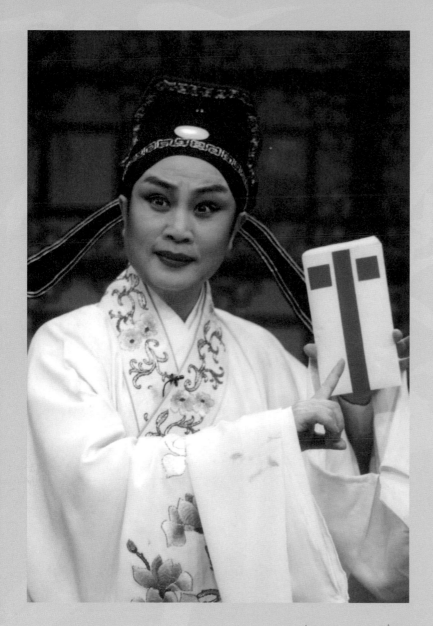

拆書

飾于叔夜

藏舟

飾劉蒜。梁谷音飾鄔飛霞

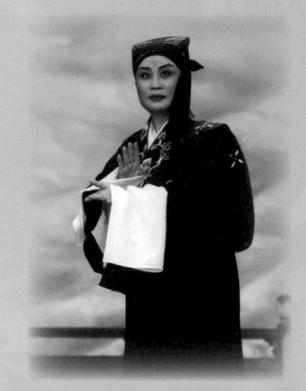

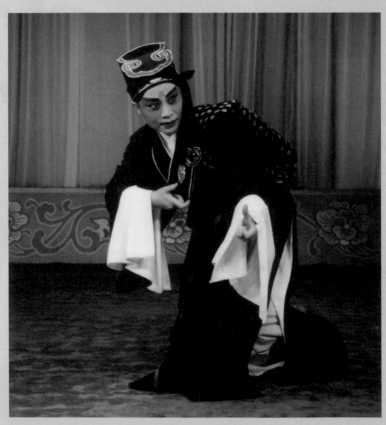

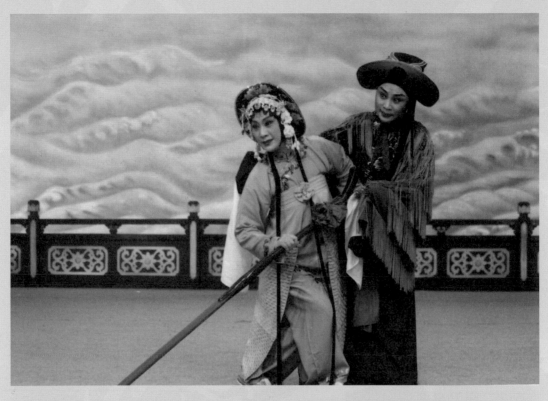

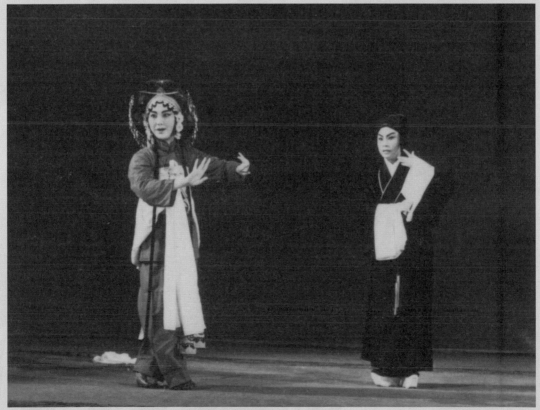

看狀　飾徐繼祖

飾海俊。王英姿飾百花公主

贈劍

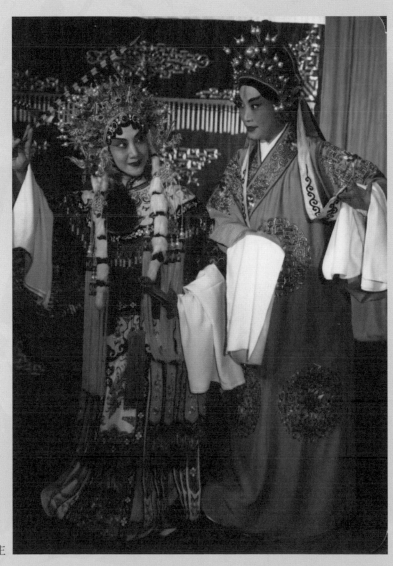

飾海俊。華文漪飾百花公主

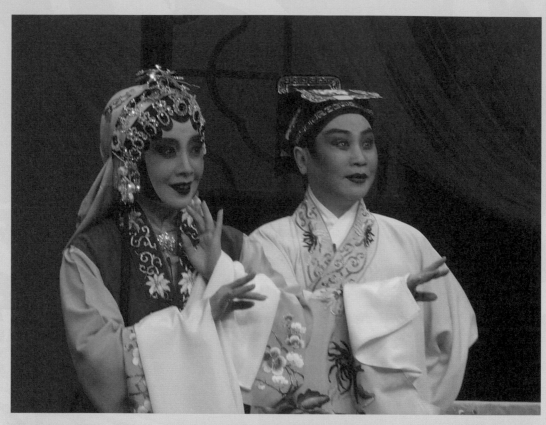

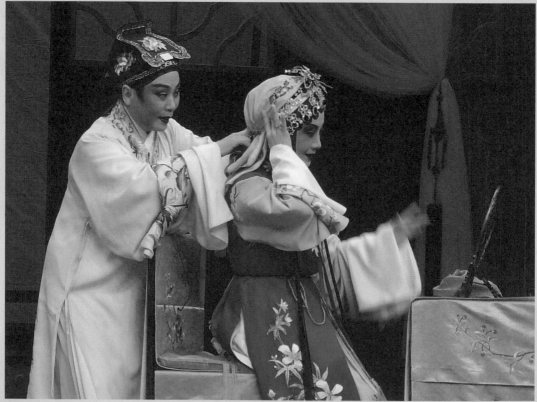

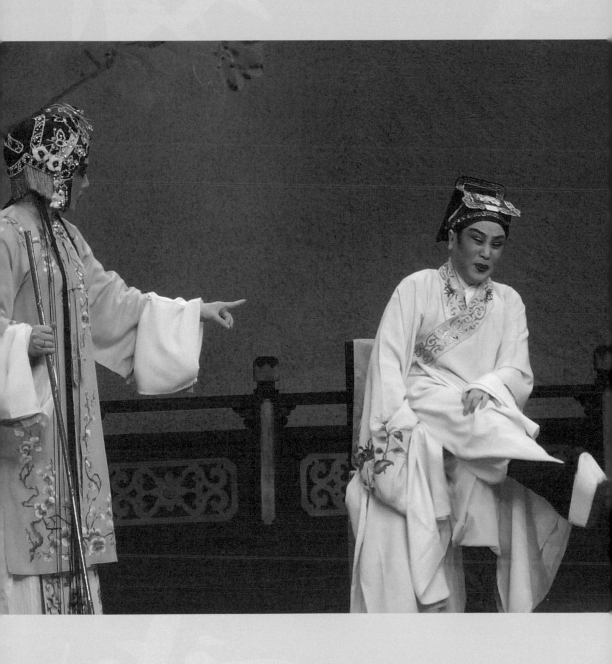

梳妝

飾陳季常（陳慥）。張靜嫻飾柳氏

跪池

飾陳季常（陳慥）。華文漪飾柳氏

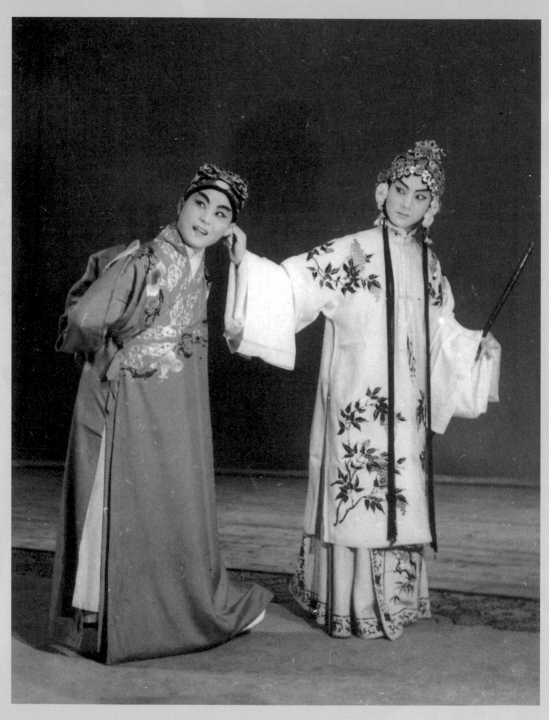

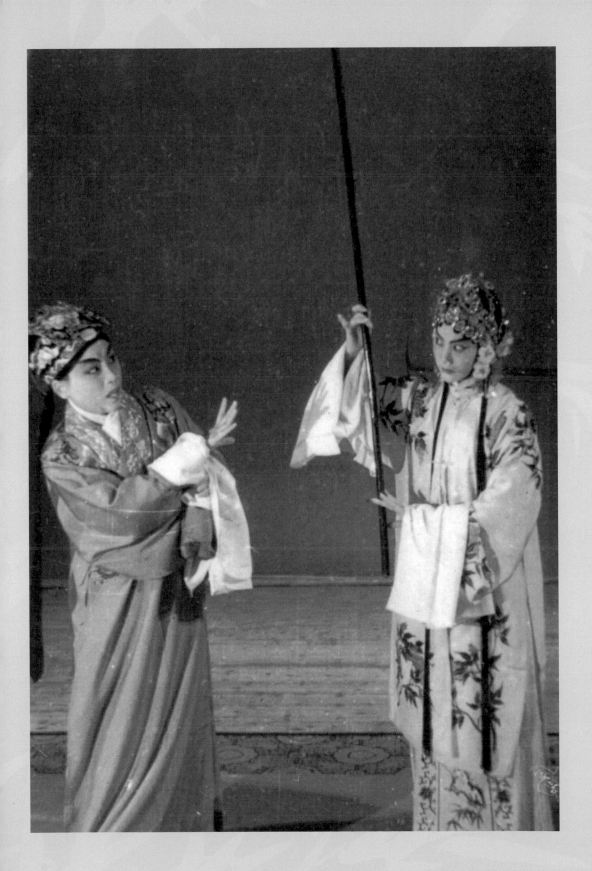

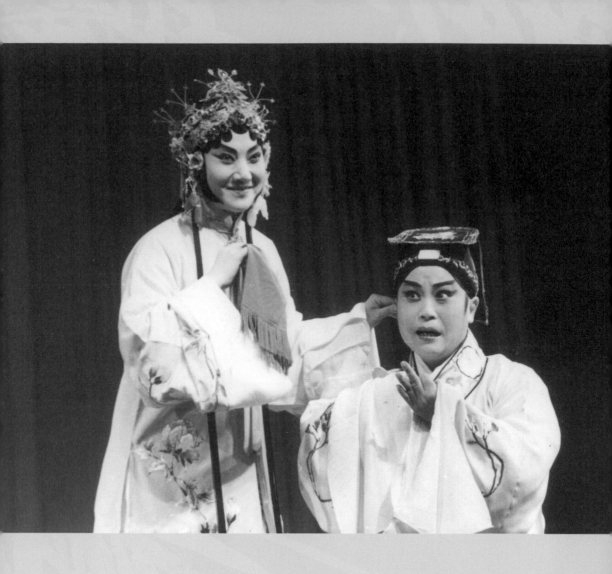

跪池

飾陳季常（陳慥）。華文漪飾柳氏

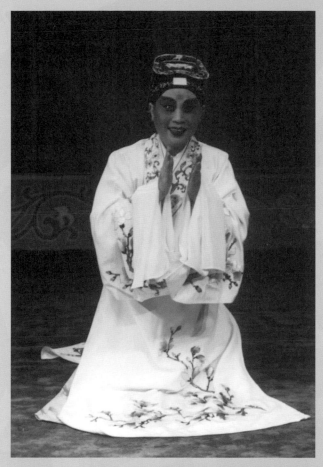

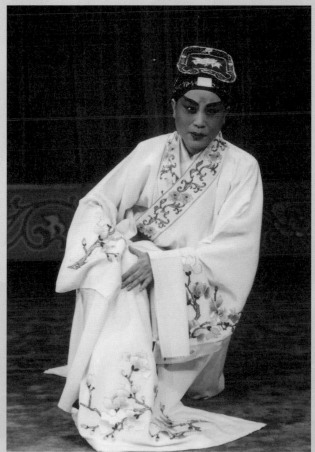

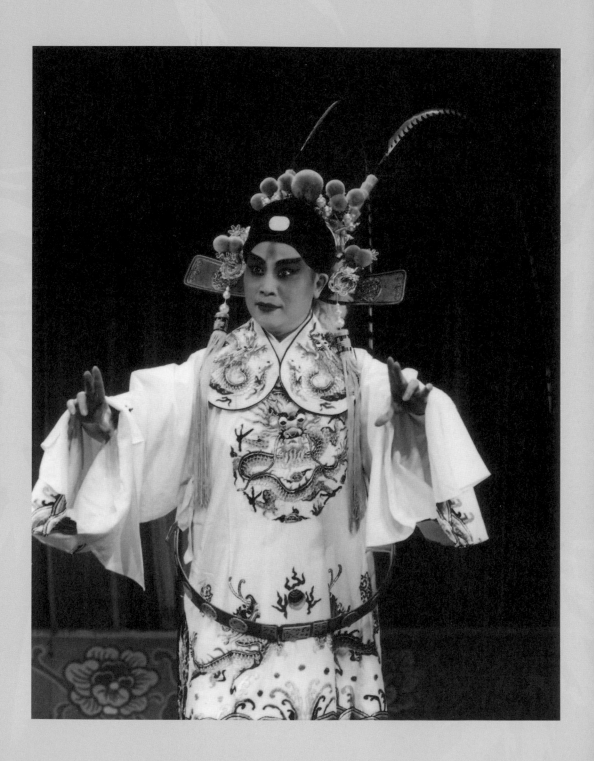

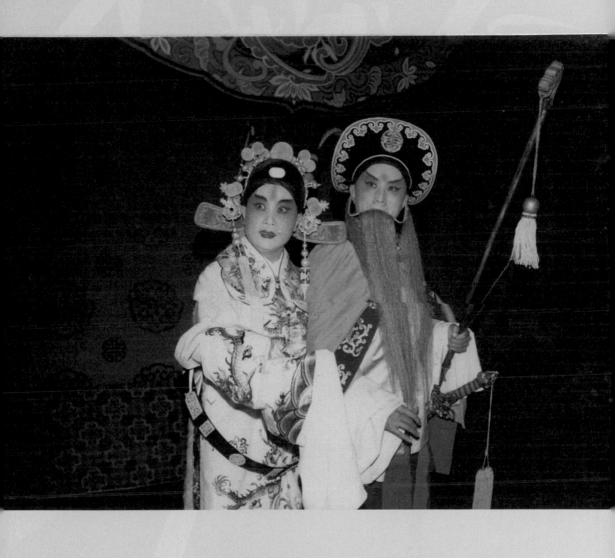

望鄉

飾李陵。顧兆琳飾蘇武

中：俞振飛先生，左一：蔡正仁

1959 年秋，內蒙古劇場外
〈藏舟〉身段照

俞振飛先生撫笛

俞振飛先生講解眼神。右二：蔡正仁，右一：顧鐵華

在蘇州幫沈傳芷先生化妝。左一：梁谷音，中：周雪雯，右二：張靜嫻

與沈傳芷先生

後排左：倪徐浩（崑五班），後排中：胡維露（崑四班），後排右：黎安（崑三班）

指導翁佳慧（崑四班，現為北崑小生演員）

指導胡維露（崑四班，現為上崑小生演員）

下圖：指導倪徐浩（右）、張莉（崑五班，現為上崑小生、閨門旦演員）

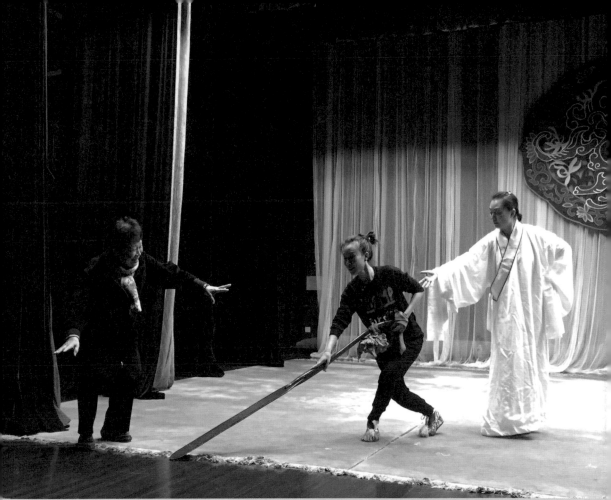

指導毛文霞（右）、王靜（浙崑小生、閨門旦演員）

指導俞玖林（蘇州崑劇院小生演員）

竹林中

姜緯畫竹

竹石：岳美緹畫於 1983 年

秋竹：岳美緹畫於 1989 年

上海昆劇団

西樓記拆書（于叔夜唱）

上海昆劇団

俞振飛先生贈手書
《西樓記·拆書》工尺譜

俞振飛先生贈1978年《長恨歌》書法扇面、1983年「藝海無涯學無止境」字。

1959 年江南四大笛王之一許百遒先生贈：梅蘭芳先生畫梅，許百遒書扇

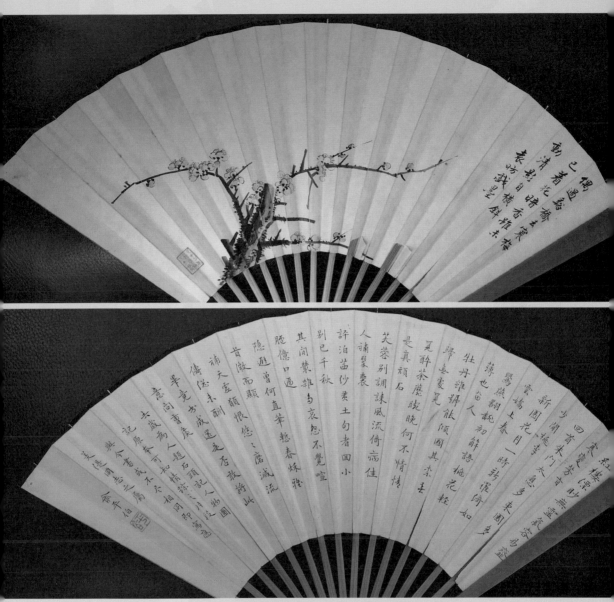

曲家袁敏萱女士畫梅，曲家、紅學家俞平伯先生書扇

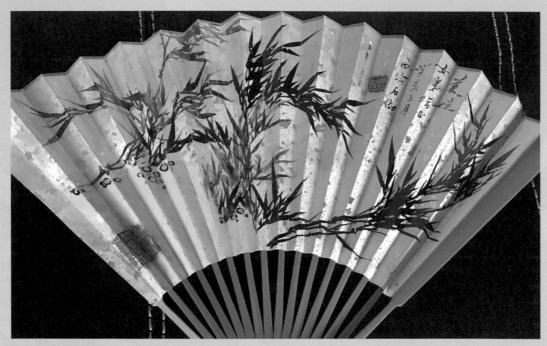

著名畫家申石伽畫竹、俞振飛先生書〈拾畫〉【顏子樂】【千秋歲】扇

人逢今世緣

王安祈　國立臺灣大學講座教授，國光劇團藝術總監

一九九四年岳老師第一本傳記出版，以「我——一個孤單的女小生」為書名，我想，這應是當時岳老師心情的寫照。孤單，不僅來自女小生，更是崑曲。

岳老師出生的一九四〇年代，崑曲寂寞蕭條，一九五六年《十五貫》救活一個劇種之後，學崑曲的幼苗們能觀摩的前輩並不多，老生、武旦、武丑、武生可以觀摩京劇，而崑曲小生卻和京劇小生的氣質不同，岳老師的孤單可想而知。不過，最壞的時代卻是最好的時機，岳老師安靜的、專注的，從一舉手一投足體現書卷氣，既然向外無可觀摩，便把自身打磨成被觀摩學習的典範。孤獨，或許是專研精煉的前提。

就在第一本傳記出版之後，崑曲轉出了不同的面向。我常說一九九二年底上崑來臺，是崑曲的關鍵年，不僅在臺灣形成崑曲熱，更「易地復甦，熱潮回捲」，而後二〇〇一年聯合國非物質文化遺產的入選，到二〇〇四年白先勇老師的青春版達到顛峰，崑曲不再孤單，清雅依舊，劇壇卻妊紫嫣紅熱鬧起來了。沒有人會料到崑曲真能在二十一世紀初牡丹還魂，「月落重生燈再紅」。二〇〇五年中國音像庫出的岳老師藝

術專輯，以「人逢今世緣」為題，正是當時崑曲的寫照，揮別孤單，轉為欣慰、喜悅、感恩、珍惜。這五個字出自《占花魁》，前一句「情向前生種」更引出了崑曲歷史，從晚明風華、乾嘉風範，直到歷經消沉挫折之後的重生，這專輯名竟點出了崑曲的前世今生。

崑曲熱鬧了，岳老師仍是安安靜靜，月明雲淡，獨步芳塵，專注、寧靜，默默挖掘打磨藝術精品。二〇〇八年〈長亭〉來臺灣演出，隔天一早，我竟相繼接到岳老師和張靜嫻老師電話，問我對〈長亭〉的感受。岳老師緩緩說著：「〈長亭〉是我念想了幾十年的折子，我希望給觀眾一個動人的長亭送別，深入刻畫鶯鶯和張生的內心戲。」如此誠懇專注對折子戲的挖掘與傳承，令我感動不已。這樣的風範，正是「臨風度曲」的形象寫照，崑曲融入生命，與大自然合而為一。

本書像是《臨風度曲》的續集，岳老師口述，楊汗如撰述。汗如從鐵粉崑迷到參加崑曲研習班苦學成為專業崑曲小生，她的熱情與成就毋需我再贅述。以我的觀察，汗如個性剛強堅毅，硬如磐石，和岳老師的「吹面不寒楊柳風」迥然不同，而這兩本由岳老師口述、汗如撰述的表演記錄，同時擁有兩人的特色，文字質樸無華，內容卻深情豐厚，不僅是一招一式硬梆梆的文字圖解，可以說是身段譜，卻又不限於身段譜，因為其中有岳老師的心情、分析、故事，也有崑曲的生命。

講〈亭會〉，不僅寫出沈傳芷老師和周傳瑛老師身段的異同，更擴大延伸到兩位老師表演風格的比較；論〈拆書〉，細細比較俞振飛一九三〇和一九八〇唱片的不同，還穿插了曲友的唱法，至於岳老師自己如何

體會、選擇、調和，是先從人物分析開始說起，體會〈亭會〉和〈樓會〉男主角的不同「社交能力」，分析

〈拆書〉和〈叫畫〉一人面對書畫如何掌控全場的節奏，看似平淡的書面記錄，實則任何一個小細節，都

有由內而外的全面討論。這本書岳老師是主角，卻通過傳承而使得前輩老師的面貌栩栩如生，同時也記錄

了同輩同學之間的討論合作，例如〈拆書〉的念白，有部分是從全劇其它折子摘過來，經過劉異龍（飾演

趙伯將）的歸納與潤色，成為目前的演出本。〈贈劍〉的記錄，更反映了崑曲的盛衰。岳老師說〈贈劍〉是

她從學生時代到初入劇團時期演出最多的劇，為什麼呢？因為那個年代，崑劇市場還很低迷，崑曲戲班為

求存活，都要與別的劇種混演，譬如在蘇州，崑劇與蘇劇混演；在河北，與弋陽腔混演的戲班，挑

選的「崑曲劇目」，無可避免的，都較為熱鬧、淺白。所以唱吹腔、身段繁複、扮相漂亮、文辭白話的〈贈

劍〉最常被挑選，可見當時的觀眾與「傳統崑曲」的距離。這些例子，讓我覺得這本書的鏡頭忽遠忽近，

有崑曲的全盤生命，也有岳老師本身寬廣的視野也鮮明體現，像是〈亭會〉一個舞

臺調度，岳老師是從舞蹈得到的靈感：「我們戲曲一般的調度，都是合攏以後，分班：兩人左右畫圈，或者

前後畫圈，很少一順邊；我是故意使用這個一順邊，讓舞臺暫時失去平衡，這我是參考舞蹈的調度。」類似

這樣的處理，應該正是岳老師後來「導演」的前奏。

而我最喜愛的是汗如所記錄的這兩句話，一句是「這個動作可以稱為『蕩漾』」，另一句是「我渴望一

個意境」。第一句是從〈樓會〉說起，小生忍不住緩緩去摸旦的手背，跟著音樂在桌面上「晃」兩三下以

後，女孩看了手一眼，兩人不好意思地縮回。岳老師說，這個「蕩漾」在不同的戲裡和不同的情感程度有不同的表現法，〈驚夢〉是拉著水袖盪，〈受吐〉是花魁去拉了他的手，他情不自禁地將手也按到她的手背上，〈樓會〉更無邪、輕盈、溫柔，要晃得更自然。第二句是說〈藏舟〉，岳老師先分析這戲的劇本並沒有很強的文學性，劇情也不適合強調愛情，只能從身段和人物關係甚至搖櫓的節奏上掌握住相依為命共奔遠方未知的未來，「黑夜裡，很寬的江面上，一葉小舟，一個人坐著，另一個搖著，越行越遠；那端彷彿透出曙光，他們朝著光的方向而去。」岳老師從身段設計、舞臺調度上建立文學意境。這讓我想起九〇年代末我在新竹清華大學中文系教書時，邀請岳老師來學校演講，聽完起立致敬，不僅吸引全場學生，還有很多教授聽眾。當時在中央大學的紅學專家康來新老師專程從中壢來聽，聽完當著全場說：「我聽了一場深入的文學分析。」全場掌聲如雷，岳老師寧靜和煦的笑著，眼睛瞇瞇的。

《臨風度曲》這本書詳錄了〈琴挑〉、〈問病〉、〈偷詩〉、〈秋江〉、〈湖樓〉、〈受吐〉、〈驚夢〉、〈拾叫〉，眼下這本書繼之以〈亭會〉、〈樓會〉、〈拆書〉、〈藏舟〉、〈贈劍〉、〈看狀〉、〈梳妝〉、〈跪池〉、〈望鄉〉，這些都是岳老師的心血，當代崑劇的精華，上承乾嘉傳統、姑蘇風範，下啟崑曲未來，慶幸我們不僅能看到岳老師舞臺風華，更讀到文字裡的心情，真是「人逢今世緣」，欣慰，喜悅，感恩，珍惜。

崑劇的傳統、詮釋、創造，在演員身上

汪詩珮　國立臺灣大學中文系教授

治中國古典戲劇者，研究重心經常落在劇作家、劇本、聲腔、音韻、理論領域。一九九八年，當我準備寫碩士論文時，受到陸萼庭先生《崑劇演出史稿》的影響與啟發，決定提出以藝人及其表演為觀點的論文構想，從折子戲與身段譜追尋崑劇藝人的表演是如何形塑、定型、乃至成為可傳可久的套式與路數。此一研究方法在當時稱得上是創新之舉，我只能摸著石頭過河，翻檢資料、整理表格、竭力構思、仔細推敲，該如何處理這個對碩士班學生而言，相當困難的題目。論文寫作的過程，一度想要放棄。是什麼支撐住了意志與決心？是開啟此一課題的起心動念：對崑劇的熱愛。更精細地說，是我被崑劇演員站在舞臺上的表演，所帶來的震撼、所召喚的情感，所結界的能量氣場所動容；崑劇成為我年輕生命中難以言喻、無法割捨的一部分。我的崑劇魂火燃燒最盛時，是一九九七年五大崑劇團來臺演出那兩週的日子。當時與研究所的學姊與同年，我們白天偶爾上課，更多的時候是睡覺以養精蓄銳，傍晚紛紛出動，一夜看戲；散戲後在師大夜市邊吃邊聊，興奮地發洩方才在劇場被壓抑的激情，鬧到半夜才回宿舍。天天如此，日夜顛

倒，夜晚比白天更美、更有滋味。在那段晨昏接觸崑劇的日子裡，應該說，從大一進入臺大崑曲社開始，我心中最愛的演員，便是岳美緹老師。在我研究陷入瓶頸時，岳老師的聲音與身形會自動在腦海中播放，支持著再往前走一程；如是，竟一路走到了今天。二十世紀末、新世紀初，崑劇表演在臺灣的夯盛時期，岳美緹是最響亮的名號之一。

本書是繼《臨風度曲》後，暌違十四年，再次出版的表演口述記錄。不同於上一部書所談的常演劇目（《玉簪記》、《占花魁》、《牡丹亭》），本書所述者不乏過去常演，現今舞臺上不一定常見、或不一定被重視的九齣折子：〈亭會〉、〈樓會〉、〈拆書〉、〈看狀〉、〈藏舟〉、〈贈劍〉、〈梳妝〉、〈跪池〉、〈望鄉〉。我捧書覽之，卻視同珍寶。在岳老師講述折子戲的過程中，既見到崑劇傳承薪火的生生不息，也看到演員創造力的淋漓盡致；傳與創、舊與新之融合巧妙，臻於化境。崑劇最精華的承載主體，一直是「演員」，所有的文、戲、樂、舞，都在演員身上。書中，我們看到俞振飛老師、沈傳芷老師、周傳瑛老師如何為岳老師捏戲、拍曲、示範、傳授，幾乎每齣戲，都融合各家的功夫。年輕的岳老師感受俞老師「做什麼都瀟灑、倜儻，一出來就光彩奪目」；感受沈老師「聲音像是遠遠送過來，一時竟彷若聽聞古代的少男少女在低聲細語」；感受周老師的陽剛氣，「只要一比畫，腰的力度總是送到頭頂，眼神就是立的，手腕也總是豎的」。然而，在老師們口傳心授之外，她更常說，「一個角色，老師教我演的，與我想演的，很可能不同。」岳老師常思考，作為一個演員，如何瞭解觀眾的審美及其對崑曲的認識，如何在加入自我詮釋之外，

關注觀眾的評價，因此體會，介於傳統與創造之間，藝永無止境。換言之，歷代之積累、同時而多元的表演體系，混一於習藝者身上，再透過其個人體會與創發，因應時代性，轉化為獨特的藝術境界，是本書一以貫之的精神。這本口述記錄，不僅拆解細節、講解人物、敘說程式，更讓我們看到，演員自身的傳承體系，就是一部崑劇發展史。學者自有對劇本的文學解讀徑路，但自古至今的演員也有屬於藝人的一套劇本詮釋方式，不用文字、不用理論、不用分析，乃用口傳心授的表演代代承之。演員，是劇本表現與戲劇史發展的重要主體，崑劇的存續就在演員身上。於復興崑劇、發展崑劇、推播崑劇時，戲的傳授與承接才是最大的重點，千萬不能以表為裏，捨本逐末。

本書我要特別提到〈望鄉〉這一折。岳老師的巾生戲與書卷氣那是絕頂的了，但最令我傾倒的卻是這齣演繹武將悲憤的戲。女小生演李陵著實不易，得有英氣、似將才。岳老師講述〈贈劍〉時，提到演海俊能讓坤生找到「陽剛氣」；講述〈望鄉〉時，參考「武小生的步法」、借用一點「靠的動作」。這讓我們體認到，演員對人物及表演型塑的高下，來自腹內戲要夠多夠廣，才能彼此借鑑、融會貫通、信手拈來。透過各個劇目消化、內化，整體表演融化、轉化的過程，呈現在舞臺上，人物是人物，表演是表演，「尺寸」一絲不苟。是的，表演精確，人物才能分明，書卷氣遂化為降將心。猶記得大二暑假窩在家裡，看中華民俗藝術基金會整套「崑劇選輯」錄影帶，播放〈望鄉〉時，開場沒多久就彷彿雷殛震心，被李陵的悲唱、悶傷逼出淚來。李陵的難言之隱、不甘之情滿滿流洩而下，在正氣凜然的蘇武面前，他自慚形穢、羞慚滿

面、內外交煎。這不是慣常見到的崑劇才子佳人戲，卻見到人性之暗黑、痛苦、不堪與創傷，我這才懂得太史公所受的李陵之禍。演員的表演，能使文學立體化，歷史人性化。這齣〈望鄉〉，雖有習藝過程，事實上是岳老師自己捏出來的。優秀的演員，能將今日創造的表演，演繹為未來的「傳統」。

二十多年前，在知道汪如向岳老師習藝後，我曾不經意問她，你最愛岳老師哪齣戲？她不假思索回答：〈望鄉〉。我相信她與我感同身受，見到岳老師表演中最深邃的一道光。本書由汪如執筆編撰，再次見證崑劇表演內在意義的薪火相傳，與藝術理想的彼此相屬。謹以此文，烙印身為岳老師粉絲三十年的心情。

那年汗如為我執筆《臨風度曲》一書，曾約定還有幾個折子戲，過一陣再繼續。不想這「一陣」竟已是十幾年過去了。這兩年，我們又「翻箱倒櫃」地，把另外九個折子戲撈出來。我常感到搜索枯腸，記不得了……。

這幾個折子戲並不像〈拾畫叫畫〉、〈驚夢〉、〈琴挑〉等，前兩年還上臺演了幾次，還有不少青年演員要學。這些比較冷門的戲，都有一、二十年不演了，學習的人也少，要好好的從頭摸起，感到費心費力。

然而這些戲，在我內心都視若珍寶，每個戲的背後，都埋藏著許多當年我學戲的故事，每齣戲從老師那兒學來後，我們又一點一滴地從頭梳理起。這些戲伴隨我摸索到很多東西。因為冷門的折子一定要下足功夫，找出它的特點、盡可能展示出它經典的高度，將這些折子戲不同的「個性」、不同「氣質」、不同「風格」在節奏處理、程式應用上，盡可能從傳統中借鑑、變化，使呈現它們鮮明的特點。崑曲藝術的獨特表演語彙，從它的文學、音樂，也就是從「曲意」、「腔格」中尋找到「手之舞之，足之蹈之」的規律，通過這一個一個戲的爬摸，真正從技術上、精神上領悟了，才知道自己該走一條什麼路。

除了教學，這些年還做了幾次「導演」。

白先勇老師本著對崑劇的關愛，在十幾年前，讓我和華文漪兩人把《玉簪記》教給蘇州崑劇院的俞玖林和沈豐英。不僅僅是對這個戲，白老師想做到至善至美，並對崑曲藝術提出「新美學」的口號。我在這個號召下，做了第一次導演。

之後白老師要我通過折子戲〈井遇〉、〈看狀〉的傳承，把全本《白羅衫》排成大戲，又將「導演」責任壓在我肩上，我實感力所不及。終於三年後《白羅衫》開始演出，俞玖林通過《玉簪記》、《白羅衫》也確實在表演上、理解上，跨了一個新臺階，大家都為他高興！不料去年底，白老師又要我以「導演」身分，再請張靜嫻、張銘榮兩位老師出馬，一起把《占花魁》傳承給俞玖林及蘇州崑劇院。

這三個不同風格的戲，我是在白老師的叮囑、玖林他們熱切期盼、等待之下，很被動、艱難地，接受了導演的任務。因為我明白，一齣好戲，必須一代一代傳下去，戲有人演，才有生命！這是我終身對崑曲藝術的熱愛與責任！

岳美緹

以往讀到中國戲曲藝術大家的相關書籍，多半是傳記，附帶些許表演藝術論述。傳記雖然好看，其中涉及表演藝術的篇章，總是只占一小部分。十四年前出版老師的《臨風度曲》，就是想要集中記錄老師的「崑劇表演藝術」——儘管當時已經步入數位時代，紙本書市場開始萎縮；時至今日，三五分鐘長度的影片，更在短短幾年間取代了圖片，攫獲多數人的目光，許多人連email都不看了，只看line……

即便如此，我這毫無文采的理工人的「拋磚」，仍然「引」來不少「玉」：香港的葉先生親口說：他費時數年、獨資兩千餘萬臺幣，錄製、出版的《崑曲百種大師說戲》，就是受我啟（陷）發（害），蔡正仁老師的官生表演藝術、計鎮華、梁谷音老師的專書，也都陸續出版。

這次出「續集」，心情比十四年前更加忐忑，因為有幾折戲我自己沒學、演過，甚至包括「我沒看過老師演出」的折目。相較於當年寫崑劇經典《牡丹亭》、《玉簪記》、《占花魁》且均老師的代表劇目，這次寫的折子，讀者相對不熟悉。無論折子偏重身段、唱功，還是表演，描述起來備感艱難，一不小心就成了身段譜記錄——身段譜固然有其價值，可是「受眾」就更小了。

然而，我仍硬著頭皮再度去「壓榨」老師寶貴的時間、精力，完成這本續集。因為這些折子之所以「冷門」，有種種原因；老師勤練、排演、思考、教學超過一甲子，冷門的折子，一樣傾注了她的心血。她「思索的蹤跡」，將是後輩崑劇從業人員、曲友與戲迷寶貴的財富。謹以本書的出版，為瘟疫之年，留點「美好的果實」。

楊評如

紅梨記・亭會

我是狂粉蝶、浪雛鶯，
三春獨掌花權柄。

我的第一齣小生戲

一齣〈遊園驚夢〉，我由旦行改唱小生，當代的崑曲，也從此開始出現坤生。數十年彈指一瞬間，當年那麼偶然的機緣，竟改變我一生的道路。那是一九五七年秋天，俞振飛、言慧珠正副校長，隨上海京劇院赴北京劇目審查，準備參加中國藝術團赴西歐演出。同時把我們崑曲班八個女生，帶到北京，擔任宮女、花神。不料當時文化部領導夏衍、周揚等，知道上海來了批唱崑曲的小孩子，問俞校長能不能讓這批學生，演一臺崑曲給他們看看。其中〈遊園驚夢〉缺了個小生柳夢梅，大家就慫恿我來演，俞老師抽空教了我三個「半天」，連厚底都臨時借來，我就這麼鑽鍋演了一次〈驚夢〉。當時不曾想過會就此改行小生。

回到上海以後，戲校領導，包括俞振飛校長，都勸我改行學小生；當我真正踏入小

生組課堂的時候，沈傳芷老師正在教授〈斷橋〉，我先在邊上看。沈傳芷老師對我說：妳的第一齣小生戲，我打算開〈亭會〉。〈亭會〉是標準的巾生戲，身段繁複，有許多帶摺扇的動作，而摺扇是巾生最常用的道具，練好這齣戲，對妳改小生有很大助益。

沈老師見我與華文漪總是一塊兒出入，一起去吃飯、洗衣服，當時華文漪在旦組還排不上什麼戲，沈老師就把她調過來學〈亭會〉的旦，由他教；此後他便間隔著，譬如一三五上〈斷橋〉，二四六就教我們〈亭會〉。沈老師很重視唱腔，他說：「〈亭會〉的曲子很好，有機會，妳請俞老師給妳拍曲。」我向俞老師報告：「沈老師準備教我〈亭會〉」，他立刻答應給我拍曲，同時還特地約許百遒老師多幫我吊嗓。俞老師家距離學校只有一站路，此後，只要他沒有工作或外出，我就天天去；許百遒老師更是非常當回事，每天我們早功之後，早上十點多，許老師一定來教室等我吊嗓。我的嗓音從旦角練成小生，也是從這齣戲開始的。每當憶起，內心深深感謝當時給了我如此優渥的環境！

我的〈亭會〉，還得到周傳瑛老師的傳授。那是一九六一年，剛出科的我們，以「上海青年京崑劇團」名義赴港演出，我因「家庭成分不好」臨時被攔下，沒有去成；俞老師為了表示安慰，安排我去向周傳瑛老師學戲。周老師看了我的唱作程度之後，教了我三個片段，其中包括〈亭會〉的頭場。

沈傳芷老師的藝術特色

沈傳芷老師的藝術觀，與俞老很像：著重人物內心情感表達。他教〈琴挑〉的時候，特別明顯。有些人批評上崑〈琴挑〉的妙常演得「過於外在」，但某些團的妙常，又真的跟出家人一樣「含蓄」，眼神內斂到完全不放出來。我看沈老師示範妙常，他收、放的分寸，非常準確精彩。通過觀摩他教〈琴挑〉的旦，我才理解他所謂「收掉」時，該收到什麼程度，什麼又叫做「放出來」。

相較於神情，沈老師對於身段，就不那麼強調。在那個時期，沈老師已經將「脂粉氣」的痕跡，擦掉一點了。傳字輩的年代，巾生又叫「一步生」，臺步的腳尖朝前；而沈老師教我的臺步，邁步打開了八字，但「步伐」維持很小，只比「一步」略大一點。他說「巾生的手勢很講究」，實際上他特別講究的，只有蘭花指，也許因為他手小小的，各

種手勢再怎麼捏，也不至於張牙舞爪吧。旦組主教的朱傳茗老師，則非常強調形體的規範：講究腰、注意肩膀。他總是擰著的、以腰帶動一切身段；還強調拎神，甚至會用手去撥學生的眼睛，逼妳把神放出來。沈老師不強調腰，人顯得很「端正」，看上去舒舒服服，而少了些「個儻」。

每位老師著重的方向不同，說明他們在藝術上獨到的體悟。我一招一式跟沈老師學，從來不感到困難，因為他的身段「簡潔、大方」，總是解說得十分詳盡。俞老師身段的「路子」跟沈老師基本上相同，但俞老師做什麼都瀟灑、個儻，因為俞老師的扮相、個頭，一出來就光彩奪目。沈老師最強的項目是「表演」。他並非不知道身段可以強調什麼，但是在「崑劇表演藝術」當中，沈老師始終沒將「身段」的分量，放得那麼重。

〈亭會〉通常被視為一齣「身段戲」

我小時候非常喜歡練〈亭會〉，正是因為它身段繁複。當時連練功的扇子都沒有，拿一根棍兒假裝扇子，也練得超級起勁兒。俞老師幫我拍曲之後，許百道老師覺得我的唱念很有進步，便對我說：「妳好好學，等演出的時候，我送妳一把扇子！」到了我演出那天，他真的送我一把梅蘭芳先生畫、他寫字的扇子！因為習、演這齣戲，我得到一樣寶貝！但是演了之後，我變得不太喜歡這齣「戲」，覺得這個小生蠻「壞」的：明明早就有個「心儀許久，陰錯陽差沒見著」的對象，只不過某晚喝醉了，隱約聽到一個女孩的聲音，第二天竟就那麼想去尋覓她；見到了，又立刻想跟人家約會？實在太不專情了！當時，從情感上我縷不通──那個年紀的我，對於如何「把人物解釋通」，概念還很模糊，只憑直覺，去評斷自己喜歡、不喜歡。

現在想想：古代男人，除了歌樓、妓院，沒什麼機會「正常地」接觸女性。因此他爛醉如泥的那個夜晚，聽見有女生提到他的名字，才會那麼得意：「原來我的名聲那麼響啊？在人生地不熟的地方，還有女粉絲！」趙汝舟一定是位非常開朗、熱愛生活、喜歡交朋友的人。〈亭會〉就演這麼一個晚上……一樁艷遇，造成他情感大幅波動。我們不須把他「定位」成一個「花花公子」。

〈亭會〉的頭場：忌俗氣

沈老師演繹宿醉方醒的趙汝舟，撩著帽子飄帶出場亮相（周老師的版本，亮相前多一個回身）。這折戲以【風入松】代替了【引子】，唱到「早月印窗櫺」的時候，從九龍口跑到臺正中，水袖一折，從窗櫺朝外望過去。動作雖然屬「翻譯」性質，但與唱腔搭配得嚴謹，賞心悅目。唱到「鴛鴦夢斷瑤笙」做很寫意的三揚袖，帶起腿，眼睛望向遠處，表示「想象中」的情境。夜晚的書齋中，沒有具體的事件發生，趙汝舟只是表達著「想望」，因此身段既不能太寫實，舞蹈也不宜多。

歸座之後，是定場詩帶一大段念白。這段話，旨在說明「天已經黑了，何以他還打算出門？」是因為前晚大醉回來，隱約聽見有女孩在呼喚他

〈亭會〉

趙汝舟：

〈亭會〉

【風入松】
今宵酒醒倍淒清，
早月印窗櫺，
好天良夜成虛景，
青鸞杳好事難成。
翡翠情牽金屋，
鴛鴦夢斷瑤笙。

「獨坐傷春不忍眠，信知一刻值千錢。庭中澹澹梨花月，偏透窗櫺落枕邊。」

小生昨日為友招飲而去，不覺吃得大醉。踏月而歸，閉門欲寢。忽聽窗外似有人聲，依稀

的名字！多麼想回應啊！卻著實癱軟、無力起身，連究竟是誰喚他，都無從得知……回想起那個光景，心裡甜滋滋的。我認為這段話的重點是：必須講得「不俗氣」，因為「坦承自己爛醉如泥」，很容易顯得俗氣。「不俗氣」的方法是：拿捏住「巾生的腔調」念，別放大。另外，這段念白，很容易念成純然在「表」（前情提要）。「窗外似有人聲，依稀說出素娘兩字」宜採用「現在聽見了」似的，去表演「努力回憶」，體會、回味昨宵那件美好的事；那麼這段念白就能成為一個「表演的片段」，而不再只是敘事。

又如：「正欲啟門看時，喇呵呵呵，怎奈醉得軟了，動彈不得。」沈老師將「動彈不得」的「彈」字拖長、「便欲蹤跡昨宵的說話」，「說話」兩個字打開一點；如此就流露出文謅謅、自得其樂的腔調；再晃了晃腿，演出「文人的酸氣」，顯出了他是「特別懂得欣賞酒、色」的那一類人。

文人的腔調

主曲【桂枝香】的開唱，周傳瑛老師是抓著椅背的側邊，擰出很風流的身形。沈老師則是輕靠著椅背。我覺得「靠著」更出愜意的感覺；勁頭不能硬，眼神必須送出，而

說出素娘兩字。我正欲啟門看時，喇呵呵呵，爭奈是醉得軟了，動彈不得，只索勉強和衣而睡、巴到天明，今日又捱得到晚。便欲蹤跡昨宵的說話，嗯……想起夜來景致，好不美殺人也。

【桂枝香】
月懸明鏡，
好笑我貪杯酩酊。
我忽聽得窗外喁喁，
似喚我玉人名姓。
我魂飛魄驚，
我魂飛魄驚！
便欲私窺動靜，
爭奈我酒魂不定。

且送出之後，還得再「遠」一些，才能達意。

「月懸明鏡」的「鏡」字，腔很長，這裡的動作是：拎腰拎項，做「三看」，強調月色極佳、心情很好；唱「好笑我貪杯酩酊」之前，腳先晃兩下，自嘲昨夜的狀態，手隨之畫個圈，朝膝蓋的方向比出酒杯的形狀。「我忽聽得窗外喁喁，似喚我玉人名姓」，此處「忽聽得」的眼神，要仿若「當下又聽見」那樣。沈老師在很多地方，都用這種輕輕的顛顛晃晃，表現酸酸的、得意、自美的情態。【桂枝香】的身段很經典：詞、腔與身段渾然一體；不僅僅是回憶，這個回憶還不斷地增加他對於美人、對於桃花運等的嚮往、追求。「文人」往往如此：不斷地咀嚼一點點小事。昨夜鶯鶯燕燕的聲音，讓他神魂顛倒，故趁此黃昏無事，獨自享受並「溫習」那份陶醉。

「陶醉」必須靠很多小動作呈現，譬如利用「忽聽得」的撇腔，一面點頭，一面連臀部，都在凳子上起伏；「窗外」的一指，幅度大到連脖子也伸出去；「喁喁」用手與頭一塊兒，圓潤地畫半個圈，一輕一重，先用右眼看、再用左眼；到了「似喚我玉人名姓」，左手托著展開的扇子，右手在上頭畫圈，身子隨著送出去，再拉回來，一左一右，然後穿扇，晃著頭，手在扇面上「點點點」，表示「得意啊！」這個動作，沈老師僅「點到為止」，周老師則提腰，將動作推出去再拉回來，見稜見角，比較帥氣、漂亮。我受了

我睡懵騰，只落得細數三更漏、長吁千百聲。

坐之良久，寂無人聲。呀吓！不要做了呆漢，且到亭子邊看個動靜。正是：「夜闌人不寐，月影上梨花。」

謝素秋：

【風入松】
花梢月影正縱橫，愛花塢閒行，我潛蹤躡跡穿芳徑，只圖個美滿前程。豈是河邊七夕？欣逢天外三星。

周老師的影響，只是朝向「圓潤」去做。

「我魂飛魄驚」的「重句」，是【桂枝香】的特點：一句低來一句高，腔很漂亮，也難唱，魂、飛之間不能換氣。這支曲子很講究氣口，因為腔極華麗，氣口若零碎，應有的張力就呈現不出來。沈老師的身段是搖扇子，順風旗地「飛起」、轉身、蹲；如此兩個大轉身，帶一起一落，與唱腔一樣飽滿。周老師大轉身後的動作，則是抬腿、存腿。兩位老師都在唱睡夢「騰」時，退回椅前落座。從【風入松】到【桂枝香】這段戲，舞蹈幅度很大，又有完整的上下場，是絕佳的練戲、練功教材。

【桂枝香】是名曲。俞老師給我拍曲的時候，再三強調：第一句「月懸明鏡」的「懸」字必須過板（唱滿三拍半，才能換氣）。很多人知道這裡必須過板，但若是氣息不夠穩、節奏掌握能力不佳，很容易晃掉。最後「細數三更」的「三」也不能換氣，延伸到高音再降下，唱滿六拍才換；這兩個長音，不是「腔格」規定，而是曲牌【桂枝香】唱法上的特點——中間斷開，腔就不飽滿了。清曲家特別講究氣口，我現在歲數大了，也非常注意，因為不再像年輕的時候，想怎麼唱就能怎麼唱，氣口稍一亂，氣息就不夠用了。由於多數觀眾不太懂得【桂枝香】的精彩處與困難度，一般我不選擇它作為清唱的曲目，惟有一次在蘇州，聽眾大概一半以上都屬內行，才唱了此曲，算是對自己的考

奴家謝素秋。向來深慕趙伯疇，只是未得見面。昨晚到他書房門首，他正帶醉而歸，哎呀呀呀，果然是個美丈夫，日後前程必遠。又聽他口中喃喃咄咄，似喚我素秋名字。哎呀想他未見奴家，如此注想，心事可知矣。就與他結個終身之約，料不做薄倖勾當。蒙錢老爺吩咐，教我不要說出真名姓來。為此打扮良家模樣，待他來時，與他成就此姻也。

【園林好】
辦著個十分志誠，
還仗著繁星證盟。
我一心要百年歡慶，

驗吧。

〈亭會〉是典型巾生戲裡，情感表達特別鮮明的一個。大家熟悉的〈琴挑〉、〈拾叫〉，都比較含蓄，寫意的成分多；〈亭會〉從剛出場，就說自己昨夜喝醉了，固然也抒情，但是這個抒情是在「回味」，青春期的男孩對愛情的想望，分寸比較難掌握。必須有激情，然而激情稍微過頭，就會像神經病。

趙汝舟借宿在錢太守空餘的宅院裡，入夜的周遭非常寂靜，靜到他坐不住！就像現在的年輕人，常常自顧自玩手機玩一整晚，但若連日不與「真人」接觸，都只有隔空交流，偶爾也會空虛到發慌，想出門晃晃、接觸「真正的人」。因此唱完【桂枝香】之後，讓場子冷了一冷，他便說「坐之良久，寂無人聲。不要做了呆漢，且到亭子邊，散步一回。」（昨夜聽到有人叫我，今晚去碰碰運氣何妨？）這就看出他的性格：如果是于叔夜，很可能蔫在臥房、自怨自艾，而趙汝舟就

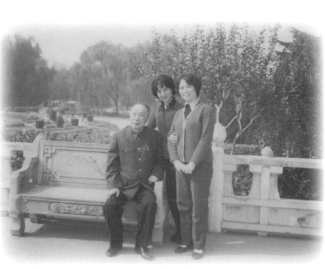

且來到牡丹亭，
把羅衫再整，
露濕透繡鞋冰冷。
只見寒光窅冥、玉繩暫停，
並不見些兒影形。

想去試試。念了下場詩：「夜闌人不寐，月影上梨花」，轉身翻翻下場。前面交代了天色不錯，是個美好的夜晚，他帶著這樣的心情踱向院中。沈老師念這兩句的聲音，我至今記憶猶新：飄在空中，像是一句唱，尤其「上梨花」三個字。我想，這也是「小巾生」念白獨特的味道——比其它小生角色，更帶吟唱的意味。

熱情、敏感，與「酸」

「男中趙汝舟，女中謝素秋」，謝素秋是位名妓，錢太守早有耳聞，也知道好友趙汝舟亟欲會會謝素秋，卻陰錯陽差始終沒見著；戰亂時謝素秋避難到此，想等機會促成兩人碰面。「昨夜」正是錢太守特意安排的：灌醉趙汝舟，讓他先隱約聽見謝素秋的聲音。謝素秋實際上算是主動方，她比趙汝舟明白全局，看看他會不會「碰巧」到後院「偶遇」。小生的第二次出場，走著小圓場快步上，緊咬著旦角唱腔的結尾，在九龍口一記小鑼亮相，就開唱「我心不離春風玉屏」，到左臺口一個騰步停下來，望望伊人是否出現？可惜沒有；他回身，舉起扇子顧盼，唱：「望不斷柳蔭花影」。他望的，其實不是柳蔭花影，而是人。步回九龍口，踏腳蹲低，表示月光下花影映照在地面——這是典型巾生的動作。然後「挖」了一下（擰身走個弧線）歸中。這樣的

趙汝舟：

【沉醉東風】

我心不離春風玉屏，
望不斷柳蔭花影。

小生獨坐無聊、來此步月，便欲蹤跡昨宵的說話！

早不覺到中庭，

啊？什麼響？喔！

原來是梧桐覆井，
遠超超犬吠金鈴。

我倒好笑。只為昨宵誤聽了素秋兩字，竟害得我眼花耳聾了！

我還自省，
怪不得人稱傻子酸丁。

調度，能把距離感走出來、同時填滿長腔，又兼具舞蹈性，節奏也比較活潑。

他坦承「獨坐無聊，來此步月，便欲蹤跡昨宵的說話」，拎著褶子，進入庭園。到了室外，與屋內的身段幅度、腳步，是有區別的。方才在室內唱「魂飛魄驚」，扇子與水袖一塊兒打，凸顯「驚喜」時，激情要有，但忌諱張牙舞爪；現在到了花園裡，穿袖等等，幅度大一些就不要緊。遇謝素秋之前一段，是鋪墊：鋪墊這個人想入非非。他慣於將事物與自己的情感牽扯上——梧桐葉落到井裡、遙遠的狗吠，與他根本不相干，他卻因為自己的記掛與追尋，就「風聲鶴唳」起來，整體應該演得「敏感」且熱情：有聲響？有人來了嗎？噢？到中庭了！狗吠聲？是她來了嗎？最後還喝斥遠方的狗，然後自己忍不住笑了，自嘲：只為昨晚誤聽了素娘兩字，就神經兮兮啦！這裡要演出一個「酸」字。最容易表現「酸」的，是窮生戲。窮生凡事往往「過分」一點，一般「指」一下的，他就要指兩三下；一個字「喏」，說成「喏喏喏」；大方的一句「謝謝」，他偏要說「謝謝謝謝謝謝」。這就是一種酸味。我在賣油郎裡也用一點：花魁女請他坐下，他「客氣」地確認：「我坐……我坐……」當然用得不能誇張，否則花魁女會討厭他，但總歸有此許「過分」——說得好聽是「憨態」，說難聽點就是「窮腔」。〈亭會〉要的不是窮氣，而是酸氣。「酸氣」大約是舉止行事「不上品」，不涉及道德範疇，

謝：那邊來的好似趙解元，待
我吟詩一首：
竹樹金聲響，

趙：何處吟詩啊？

謝：梨花玉骨香。
蘭閨久寂寞，
此夜恨更長。

趙：哎呀妙吓！吟得來好清新
詩句也！

【月上海棠】
我側耳聽，
此亭豈是蓬山境！
這分明是個鳳吹鸞笙！
咦！看亭子上放出百道
毫光！現出一尊嫦娥來
了！只索上前禮拜！

只屬於氣質問題，不丟人。因此他還挺得意的，說：「怪不得人稱（我）傻子酸丁」，搧著扇子，踩著小步子，搖頭晃腦，自得其樂。

「高手」見面

接著是兩人相見的過程：從聽她吟詩，到【好姐姐】唱完。他對「素娘（秋）」這個名字是鍾情的，一直沒機會見面，前晚依稀聽見，他幻想就是她，「她就住在附近嗎？昨晚唧唧噥噥，今晚或許會再來？」第六感像是猜著了女孩的身分，所以如此大膽。

聽見吟詩聲，他極為興奮、驚喜。今晚收穫甚大！判斷吟詩的聲音從亭子傳出，他即誇張地說「亭子上放出百道毫光」，並快步走過去。女孩正好在亭子口，他非要闖，她攔不住，才退開。一個闖，一個擋，兩番大幅調度後，他成功地上了亭子。趙解元很會社交，他用「肯定句」直接把她捧到天上：「小生凡夫陋質，不知天仙下降，有失遠迎。」——如果他問「您是哪家小姐？」女孩很可能根本不搭理；若是開口就說：「喲，您哪位仙子啊？」又顯得油嘴滑舌；可以說，這位「大才子」的發語詞，講得挺得體的？他並且立刻用大禮：雙膝跪地，來「接近」她。女孩緊張了，欠身道：

「奴家不是天仙，秀才何須禮拜？」

誰知枉霧駕雲軒，倉卒失趨承恭敬！

小生凡夫陋質，不知天仙下降，有失迴避，多多有罪。

謝：奴家不是天仙，秀才何須禮拜。

趙：就不是天仙，小生也要禮拜！

謝：咩！

趙：嗯，一陣異香飄拂過來，真個好可愛人也！只覺異香滿庭，麝蘭不爭。

原來是風送著唇脂襲馨！

我且大著膽，闖入亭中，

「就不是天仙，小生也要禮拜。」

這句話就輕佻了——可見他不完全算正人君子——女孩也知道他在挑逗，所以

「啐」他。

這個見面，從聽覺開始，然後是嗅覺：他對女性很有欲望、對氣味特別敏感，是這個人物的特色。他欣賞各種美女，也認為自己對女性極富吸引力（有女人緣），與女孩交流，他自認得心應手。趙汝舟既不屬於「摯誠」的人，我認為這齣戲以「俏皮」角度來演，會比從「色相」角度，容易讓人接受，因此唱也要圓潤且俏皮：「一陣異香飄浮過來」，「香」字已經念得長，「飄」字要念出形象來，念得更加長！顯示他的誇張與欣喜欲狂，非常吻合這個人物。這與他獨坐房中時的念法，完全兩樣。

女孩期待他來，他果真來了，還衝進亭子。她忍俊不禁地「嬌嗔」道：

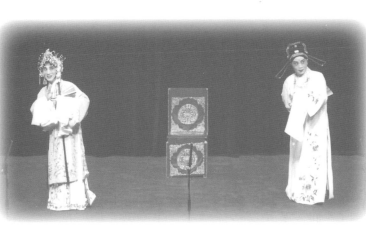

飽看一回，有何不可！

謝：什麼人闖入亭來！
敢是……賊麼？

趙：唔，是賊。是賊呀！

【好姐姐】
我是鑽穴藍橋尾生，
警跡人相如薄倖。
真贓是何郎面粉，
韓生香氣凝。

謝：你是什麼人？

趙：我麼！
我是狂粉蝶、浪雛鶯，
三春獨掌花權柄，
三春獨掌花權柄。

「什麼人闖入亭來，敢是賊麼？」

「是賊。」——我是談戀愛的高手、偷香竊玉的「賊」！

「是。」——

他很會「聽」話，也很會講話，講話不討人厭，而且「該出手時就出手」。兩個人都能「反著講話」，與〈樓會〉那種「果然可愛風流樣」式純真的愛情，完全不同。他們的社交能力，是其他生旦所無法比擬的。

【好姐姐】這支曲子，兩人的身段調度搭配好，像兩隻花蝴蝶，繽紛且鮮活。一開始她開著扇面，擋住臉，他竟然用扇子的一頭，將她的扇面一戳，推倒在粉頰上。這個動作是別的戲沒有的，非常有膽量，「敢於追求」；說穿了就是調情，但不失身分，因為他並沒有「動手動腳」。女孩也不拒絕，你來什麼，我就接什麼，心氣相投——他們的動作與反應，精準亮出兩人性格的特點。

「我是狂粉蝶、浪雛鶯」，搭配兩個大穿袖，學蝴蝶飛起來，腿浪一浪，把唱詞形象化，這些傳統的舞蹈身段，使用在這裡特別適切。到了「三春

謝：休得花言巧語，快快說出真名姓來！

趙：小生姓趙名汝舟，山東濟南人氏，年方二十二歲。忝中解元。不敢欺，乃天下第一個有名的才子！哈哈哈！

謝：原來是趙解元！快請上前相見。

趙：仙子拜揖。

謝：解元。

趙：遠觀不審，近覷分明。請問仙子是誰家宅眷？為何黃寅夜至此？且道其詳。

謝：我麼……

獨掌花權柄」，扇子轉悠轉悠，晃著腦袋；原本是兩人對稱地分班、各走一個圓，我把第二次，改成平行地走個圈，像是我「尾隨」她：妳不是問我「到底是什麼人」嗎？妳們這些名花呀，全掌握在我手裡！他一點也不掩飾對女孩子欣賞、掌控的欲望，還頗為自得。這支曲子，腔與節奏都活潑，與身段搭配起來，特別生動。我們戲曲一般的調度，都是合攏以後，分班：兩人左右畫圈，或者前後畫圈，很少「一順邊」；我是故意使用這個一順邊，讓舞臺暫時失去平衡，這我是借用舞蹈的調度。其實戲曲也不是完全沒有一順邊，譬如〈開眼上路〉——因為開眼上路是三個人，三個人很難「分班」。一順邊只要走好了，非但不難看，還能透出不一樣的意思。

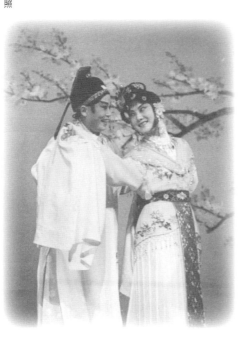

《牆頭馬上》劇照

【五供養】

妾是王家子姓。

趙：原來姓王。是何等門楣？

謝：父做黃堂，薤露朝零。

趙：原來是千金小姐！小生失敬了。家中還有何人？

謝：萱堂當暮景。

趙：曾適人否？

謝：琴瑟未和鳴。

趙：今夜月明人靜，

好月色啊！為何贲夜至此？

謝：針黹罷閒行遣興。

趙：這花園是誰家的？

謝：家君多逸致，

手創此園亭。

結構嚴謹而能傳唱不歇

舞劇，首先要有音樂旋律，舞者根據音樂走，音樂能敘事、能抒情、能表達衝突，編排出不同的舞步與調度來。舞劇的音樂，就如同崑曲的「劇本加唱腔」。板腔體劇種唱詞的文學性沒那麼強，改動比較自由，唱腔有各個流派，你這麼唱，我這麼唱，最後留下一兩個最被認可的流派版本；然而若干年後，倘使後輩傳人唱得遠不及流派宗師，一齣戲或許就這麼消失了。崑曲則是唱詞第一，文本首先由於「得以出版」而留下來；如果戲劇或編結構好、唱腔好，就能在舞臺上流傳幾百年。身段調度，依據唱詞、唱腔而來，平白瞎編的身段，後人自然還會另辦；巧妙適切的身段，則必定源遠流長、成為經典。崑曲也有不少「流水帳」，或「堆砌」的作品，而〈亭會〉這齣戲，或許不算太「有深度」，卻可以說是結構（音樂、戲劇結構）十分嚴謹的作品。

幽默，往往是自嘲，把自己罵得狗血淋頭，能讓別人很開心；如果緊接著，突然又說自己多麼了不起，怎麼怎麼帥，如何如何有才華，會再度使人忍俊不禁。唱詞中，趙汝舟提到幾個美男子、大才子，就是在猛誇自己：「我跟他們一樣！」表演上，「幽默」也是一種誇張。如果絲毫不願意誇張，表演上收斂得「只是中規中矩地，將身段做出

趙：小生蒙錢老爺送來居住，不知小姐舍上，多多打攪。

謝：好說。

趙：小生有緣得遇小姐，書齋不遠，不知小姐肯挪移寸步否？

謝：久慕解元大名，靜夜……正好請教。

趙：如此就請同行！

謝：如此……

趙：請！

婆：小姐，老夫人睡醒了，小姐快來！

謝：家母睡醒了，奴家去也！

趙：小姐，怎樣發付小生？

來」，這個人物一定不傳神。故意顯出「過度自信」，反而才能讓人覺得「這個人挺可愛、挺好玩的」。當然不能過於色情，要「站在對手的角度」考慮，去誇張一些；誇張的分寸掌握好，神情準確，這段表演，就可能比唱詞原始的意思更突出。

「休得花言巧語，快快說出真名姓來」——女孩子早就知道他是趙汝舟了，只是要逗他自己說出來；他一開始回答得彎得體的，越講越得意忘形——忘形是故意的……說自己是才子，偏念成「才才、才子」，用以「顯白」兼挑逗。她說：哦，原來是趙解元（對上號了），主動要求見禮；一見面，他暗道：「遠觀不審，近覷分明。」這兩句話足矣，不須再用「貌如天仙」之類的形容詞。接著，他仍然不喚「小娘子」，而繼續稱她為仙子：「請問仙子，是誰家宅眷？」既是「宅眷」，怎還會是仙子呢？明顯是在想方設法，「能捧到什麼程度，就捧到什麼程度」。這是種討好，也是「套近乎」的手段。就如同現今人行道上，推銷員招攬人，往往會叫「帥哥」、「美女」，因為多數人愛聽。當然，趙汝舟的確很想知道「她是不是前夜聽見的那位？」這句問話，是誠懇且急切的。

謝素秋騙他。她說自己是「這座宅院的小姐」，先安上一個「良家」的身分（這是她與錢令公套好的）。【五供養】是旦角唱，小生以「夾白」問話，最終目的，是問她「結婚了沒有」。唱段中，安插了幾處能令人印象深刻的動作：唱到「今夜月明人靜」時，她

謝：明晚書齋相會。

趙：什麼時候？

謝：黃昏左側，奴家一準來的。

趙：小姐幾時來約？

謝：放手！放手！

趙：小姐不可失約！哎呀妙啊！想天下竟有這等絕色女子，就是西子、王嬙也不過如此！方才小姐打從這階基上去的。趁此明月，帶我一路尋將上去。哪哪哪！看沙土上早印下幾個筍尖兒般的腳蹤。早又是尋得快！不然被一陣狂風吹，怎見得小姐生得十全也！

想偷偷端詳他，沒想到他的頭也湊了過來，想看她，於是她拿扇子「嚓」地一擋。這是

個欲擒故縱的動作，而觀眾都能看懂：兩人明明已經打得火熱，卻還裝作生分。這個身

段「不難」，但擺放在合適的唱詞、唱腔上，十分突出，也使「人物關係」更加鮮明。有

些演員擅長設計一些漂亮、俏麗的身段，譬如張洶澎老師設計的「拉衣角」、「動肩膀」、

「從扇骨縫隙偷看小生」等不少身段，凸顯人物的活潑；萬一做得不好，可能會「流於外

在」。而像「今夜月」這種「經典級」的動作，則不是輕易能設計、編排出來的。

「原來是王太守家的千金！」儘管這麼說，我認為他心底是存疑的，因為他隱隱覺得

是謝素秋。他請她到書房一敘，她同意了，兩人挽手同行──兩人的「關係」迅速進展

到「能挽手」的程度，這可不是一般生日可能企及的，很明顯，他倆都比較開放──都

已經知道對方「是個千金小姐」了，居然敢捧著她的手！兩個人才下亭子的臺階，遠方

傳來花婆的叫喚：「老夫人睡醒了，小姐快來！」（這也是套好的），生日開始一番急切

的拉扯：

「小姐，怎樣發付小小生？」

「……明晚書齋相見。」

「什麼時候？」

【玉交枝】

想她凌波偏稱，

羅襪內藏著可憎。

行來旖旎身不定，

軟紅鞋血染猩猩。

待我量量看，咦！

量來虎口三寸爭，

幫兒四面都周正。

怎得她動春情，

撥酒醒，

惡心煩自在蹬。

適才小姐言道，明晚書齋相

等，只是我今夜是……阿呀

罷！

「黃昏左側。」

「不可失約！」

「奴家一准來的！」

「不可失約！」

「放手！」

他一直不放手，直到她推開！這樣的「關係」，任何戲都沒有過。〈受吐〉裡，賣油郎「付了錢」見面，卻枯坐一夜，離去前才敢輕輕搭搭手，碰久了，還不好意思。這就是人物性格不同，對待眼下感情的態度大不一樣。謝素秋下場之後，小生還哇哇地叫「不可失約！」然後是一段常常被刪除的「量腳印」的戲。他說：她留下的腳印，如果被一陣風刮了去，怎見得小姐生得十全呢！一量「咦！」她的腳只有一個虎口大，三寸整！據此「證明」了：這位小姐從頭到腳、從內到外，都是「最標準的美女」。這段戲呈現「明清（男性視角）的審美」，曲子很活潑好聽，只是當代人不太接受這種「無聊行徑」，因此多數演員刪去此曲。

好不容易「到手」的美人，竟給滑脫了，怎不懊惱！最後一小段，沈老師的處理特別明快，「生擦擦」腳下還踩出聲音，來增強節奏感；那悶悶不樂、轉著扇子回房的一

【川撥棹】

我只得甘心等，
又恐怕到明朝風浪生。
可恨那不做美的老夫人！她若
再穩睡些兒，我的大事可不就
成了？

雖然她嘴咕咕叮嚀，
雖然她嘮咕叮叮嚀，
但凄涼今宵四星，
教我擁衾孤衾挨長夜，
生擦擦把歡娛作悶縈。

圈圓場，跑得輕盈到像能飄起來。這樣的身段，特別符合趙汝舟這個人：無論得意、失意，都以風流的樣貌呈現……。

這齣戲既然「內容不太健康」，為什麼能傳承至今？除了「結構」很好，就是因為它很吃功。小生需要很好的厚底功，那些轉身，沒功就走不利索。汪世瑜老師腳底下功夫非常好，人稱「溜冰小生」，又能演出這齣戲需要的「酸氣」、「邪氣」，因此他唱這齣戲很紅。旦角的腳步、腰肢也是，必須輕盈、嗲、「風流」，扇子得能抖動得讓人「感覺不出手用了什麼勁兒，只看到綿軟的扇面」。張洵澎老師腳步、身上乾淨又到位，扇子宛如蝶翼；儘管「折子戲」並沒有交代這個人物如何有膽有識、風月場上何等老練，而是以「良家」形象登場，然而任何旦角若沒有下足苦功夫，是絕對演不出她那種風流的！

這齣戲整體的表演，得要捏住一個「輕」字，一旦過「重」，有趣的點，就可能變得一點也不好笑了。幽默的語句，要帶點試探性，絕不能世故；帶有觀察、探看的挑逗，才好玩。

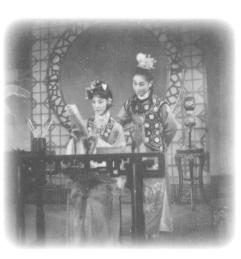

《紅樓夢》劇照

【尾聲】

書生自昔多薄命，

舊相思未了新又增。

趙汝舟吓！

你的新舊相思，

何日得稱情？

西樓記‧樓會

高山流水相傾賞，
欲乘秦鳳共翔翔。

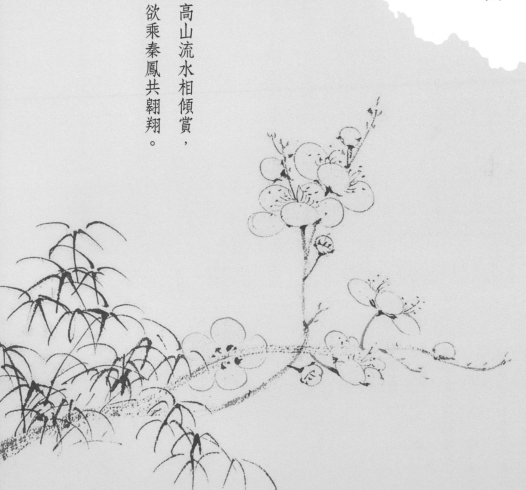

樓會

特別文雅的戲

《西樓記》是一齣特別文靜優雅的戲，念白與唱詞的「古典」程度很一致。有些人認為「看不懂」。其實，只要靜靜地聽，輔以字幕，一定能懂的。反倒是那些文謅謅念白，如果改得白話一點兒，馬上失去這齣戲獨特的味道了。

「久慕俊才，兼得妙楷，今幸一晤，如渴遇漿。玉體欠安，本不合驚動，今蒙賢妹扶病而出……」

崑曲生旦戲，很少見面稱女孩「賢妹」的，聽上去無邪而至誠。于叔夜的念白，音調不是很高，但是細細的、很輕。「如渴遇漿」是他的表白：我早就聽說妳，一直渴望見面，只是陰錯陽差，到現在才有機會。那天看到妳將我寫的詞譜得那麼好，還謄寫得如此漂亮，更加急切想認識妳了！

〈樓會〉

叔夜：

【懶畫眉】

慢整衣冠步平康，
為了花箋幾斷腸。

小生于叔夜，前日在歌院劉楚楚家，見穆素徽的親筆花箋，寫我的【楚江情】一曲，被我

我第一天隨沈老師學〈樓會〉，老師一開口的念白，頓時把我帶到這種情境中去。聲音像是遠遠送過來，悠悠的、從容而審慎。語調轉折纖細，一時竟仿若聽聞古代的少年少女在低聲細語那樣。感受之深，如今我一念到這幾句，就馬上浮現當時的情景。我非常喜歡這種感覺！我想主要是文字的力量，那種愛慕、謙和，與音質、語氣、語調同時出現。如「本～不合驚動」語調提高，「今蒙賢妹扶病而出」語氣柔和，「感次五中矣」最後聲調又提高。我念十遍，都會是一樣長短、高低、快慢，只因沈老師聲音的形象，已經深入我的心底。

「只是玉體欠安，本不合驚動，今蒙賢妹扶病而出，感次五中矣。」

柔弱的女孩抱病相會，令他感動不已；然而如果他的措詞是「小生不勝感激」，氣質立馬下降。所以儘管有人會問：什麼是「五中」啊？什麼是「感次」啊？其實意思猜得出來。去「猜」，就會用心，剛開始不太懂，看兩遍，你就想「搆上去」把它看懂了。

熱切的表白

她回答得比他還熱烈：

「思慕經年，適逢一旦，喜慰夙懷，死且瞑目，何有於病？」

袖之而歸。又聞她十分思慕，為此今日特去訪她。記得劉楚楚說，她家住在楊柳高樓下，又道春聯兩句是：「鏤月為歌扇，裁雲作舞衣」，待我逐家尋去便了。

「鏤月為歌扇，裁雲作舞衣。」

這裡是了。且住，想她乃是第一名妓，極該閨門車馬，為何這等冷落？是了，

輕輕試叩銅環響，
忽聽鶯聲度短牆。

鴇母：

【前腔】

誰叩朱門嗽聲揚，
不是劉郎是阮郎。

仰慕你好幾年了，今天總算見面，死都瞑目，這點病算什麼？她比他更坦白、敢

開，一是性格使然，二是她的職業——慣於與人交流，初初見面，就不去客套地「假作

生分」。從她隨後的表現，我們將一再看出：她特別有個性。而這些率真的話，她又說

得如此委婉、輕怯，顯示她年紀很小；也正因為年紀小，能無所顧忌，敢於表白。她的

病，使她的聲音越發纖細。一定要纖細，才能既將她語句下的「坦率」表達出來，同時

能讓人感到有趣又可愛。她不像《玉簪記》的陳妙常，會裝得與男生距離很遠。她是真

誠有意地接近。

暗潮洶湧

兩人入座以後，小生道：「請問賢妹青春幾何？」問年齡，就是問婚姻的意思，因

此他問話前，顯然經過思考，使用「特別尊重」的語調。旦角很大方地回答：「十六歲

了」；他不待她反問，便自己急切地說：「如此小生虛長三年。」男女相差三歲，成婚最

是適當。她便耐不住了，很想確定他是不是單身。我想，他們講這些話的時候，表面很

平靜，實際上情感的湧動很劇烈。她問：

「曾娶否？」（這句接得很緊，說明她的急切。）

外面是哪個？

叔夜：媽媽……

鴇母：原來是位相公，請問相

公上姓？

叔夜：小生于叔夜，久慕素徽

特來相訪。

鴇母：素徽就是小女！

叔夜：就是令嬡？失敬了！

鴇母：好說。

叔夜：就請令嬡出來一會。

鴇母：相公再也不要說起。

叔夜：為何？

鴇母：前日有位池三爺，接去

玄墓看梅花，不覺回來

染成一病，至今尚未痊

癒，一概尊客都不接

見，只是有慢了相公，

「尚未。」（很願意她多問點。他很開心：一看就知道女孩很喜歡他。他也想回應：我也很喜歡妳。）其實「尚未」已經是表態了，只是她還得更加肯定：

「聘是一定聘下的了？」（憑他這種身家，年輕又有才情、有文名，喜歡他的女孩一定很多！）他急切要讓她明白：

「不瞞賢妹，連聘都未曾。」（我單身，單得很徹底。）

「喔？都沒有？」她仍有一絲疑惑。這句話拉長了念，好似自言自語，又似在懷疑；一邊念，一邊下意識地站起來，期望得到更加明確的答案。小生

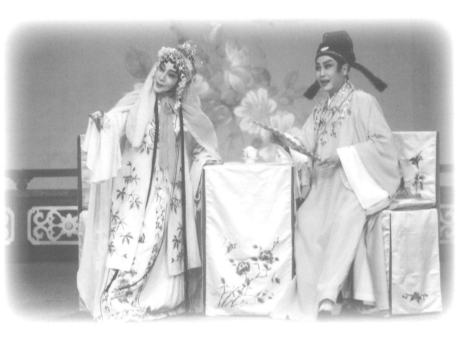

怎麼處？

叔夜：小生此來亟欲一見，既是令嬡有羞，不好相強，只得告別，我改日再來奉候罷！

鴇母：尚小女問起怎生回答？

叔夜：只說于叔夜，來謝花箋的，令嬡就曉得了。

鴇母：如此，請相公少候，待老身去問一聲！

叔夜：有勞！

鴇母：女兒！

素徽：（內白）怎麼？

鴇母：外面有位于相公，他說來謝花箋的，可要回他去？

被她的急切打動，也隨之起身，真誠地回答：

「沒有。」

兩人隔桌對視。這個停頓，有三秒長！使戲有了個轉折。她欲言又止地，輕輕嘆了一口氣，表達一種故意讓對方知道的「遺憾」。至此小生完全明白女孩的愛慕了，說道：

「卿與小生交淺言深，何緣得此雅愛？」從這句話看來，小生比旦成熟。「交淺言深」是兩個人的定位。這句話很客氣，他虔誠地希望她把心底話講出來。女孩子畢竟年輕、純真，她說：

單純又識趣

「三生留笑，兩載神交，何言淺也？妾有一言，幸君垂聽。」這段話非常直接，但是她的措辭，使人一點也不覺得她張揚。這齣戲念白的文學性高，演員藉由讀劇本、再聽老師念，可以體會人物的樣貌。當年沈老師念得真好啊！他那時年歲很高了，卻精準地念出那個意思：細細的、深情、激切，又羞答答的、十六歲的樣子。崑曲十六歲的女性角色那麼多，他念出的就是「這一個」：非常主動，迫切要追到這份情緣，而且還完全不讓人討厭！觀眾不會覺得：「妳也不秤秤自己幾斤幾兩，什麼出身，竟想追求豪門

素徽：（內白）可是于叔夜相公麼？

鴒母：正是！

素徽：（內白）娘啊，孩兒扶病出來了！

鴒母：相公，小女聞說「謝花箋」三字，就扶病出來了。

叔夜：令媛竟扶病出來了！有幸啊！有幸！

鴒母：請相公西樓少坐。

叔夜：媽媽請。

鴒母：老身引導。請相公上樓去。

叔夜：媽媽請便。

鴒母：周旺，看茶到西樓去。

子弟？」既不是「杌鬼假細膩」（貪吃鬼裝客氣），又不是神經大條，像賣油郎裡阿四似的。這種分寸，但又這麼有分量。觀眾只會覺得她既單純，又識趣、教人心疼——「她的性格太可愛了，她應得到幸福」。

她開門見山地，將自己身分評得很低：

「妾本煙花賤質……」

「忒謙了。」（小生有些不安。）

「君乃閥閱門楣。」（「閥閱」二字念得略強且長，用聲調，強化兩人的落差。）

「唉呀，不敢！」（這不是謙虛，而是真心的不安。他的純真，就表現在對人的平等與真誠。）

「葭玉蘿喬雖不相敵，然《錦帆》三奏，已殷殷司馬之挑；妾鉛槧數行，豈泛泛薛濤之筆。」（你的詞集，就像司馬相如打動了卓文君那樣，感動我；而我將你的詞譜成曲、並演唱它，也絕非僅是用了上等花箋、「抄寫漂亮」而已。）

從見面到定情、盟誓，僅十幾句話！

撇開門第，只講情，只講我對你，她接著說：「情之所投，願同衾穴。」（小生驚呆

叔夜：好所在呀！

素徽：【前腔】

夢影梨雲正茫茫，

病不勝嬌懶下床，

欣然扶病見檀郎，

果然可愛風流樣，

恁地相逢喜欲狂。

叔夜：久慕俊才兼得妙楷，今
幸一晤如渴遇漿，只是
玉體欠安，本不合驚
動，不想賢妹竟扶病而
出，感次五中矣。

素徽：思慕經年，適逢一旦，
喜慰夙懷，死且瞑目，
何有於病？請坐。

叔夜：有坐。

素徽：請。

了！）「自薦之恥，伏乞諒之。」她站起來了，搖搖晃晃地；滿臉通紅，掩面坐回椅上。

她的表白如此堅決，毫不裝腔發嗲；她是那樣一腔真情、羞澀不安。這麼年輕的心，就這樣寄託了自己的一生，深深打動小生。小生無比慶幸於自己就此順利獲得了真愛，他馬上表白：

「小生一向覓緣，碌碌風塵，無有諧我意者。今蒙賢妹以生死相訂，小生亦永期秦晉，絕不他圖；如有背恩負義者，有此日。」「絕不……」二字特別激動。這是他生平第一次盟誓，飽含感激之情，而不僅是個「表態」。「有此日」就是賭咒的意思，不再去講那些「俗套的誓言」。女孩說：如果我變心，就跟你一樣！兩人從見面，到定情發誓，十幾句話全部講完！

身分阻礙與心理距離

這就是「無猜無邪」——你怎麼說，我都相信。反觀潘必正與陳妙常，兩個人的心，明明已經走攏了，卻仍存在一點點距離，總要相互試探、不放心地，猜測對方的心思。

于叔夜與穆素徽則是兩小無猜：「我愛你。」「我也愛妳。」一拍即合。他們的身分差距，有沒有帶給他們心理阻礙？我想，他們的阻礙一點也不比潘必正跟陳妙常小呢！居然在

叔夜：聞得賢妹被池三爺接去玄墓看梅花，不知今歲梅花可盛否？

素徽：奴家有病不曾上岸。遠望去，白茫茫一片，想是盛的。

叔夜：梅花乃孤潔之高品，遠觀勝如近覷，倒是不上岸的好。

素徽：便是。

叔夜：賢妹青春幾何？

素徽：一十六歲。

叔夜：如此小生癡長三年。

素徽：喔，相公十九歲了。

叔夜：正是。

素徽：曾娶否？

叔夜：尚未。

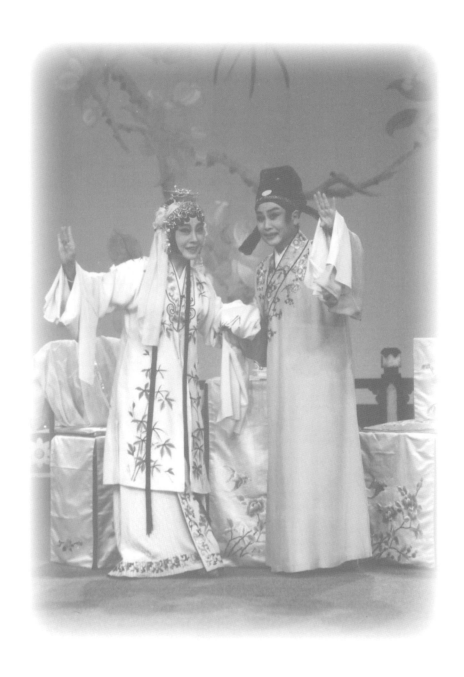

素徽：聘是一定聘下的了。

叔夜：不瞞賢妹說，連聘也未曾。

素徽：喔？都沒有。

叔夜：沒有。

素徽：唉。

叔夜：卿與小生交淺言深，何緣得此雅愛。

素徽：三生留笑，兩載神交，何言淺也？妾有一言，幸君垂聽。

叔夜：願聞。

素徽：妾本煙花賤質……

叔夜：忒謙了。

素徽：君乃閥閱門楣……

叔夜：不敢。

素徽：葭玉蘿喬雖不相敵，然

心理上，沒有產生過距離。這便是性格、便是「心心相印」！

小生即使講「碌碌風塵」那段「激切」的表白，依然是緩緩輕輕的。整個「外觀」要特別寧靜、儒雅，內心則熱烈又晶瑩剔透，彷彿心跳都能讓人感覺得到、非常「有溫度」。這與〈琴挑〉的試探，是完全不同的。我認為這種氣質特別高貴。

「非物質」定情信物

兩個人定情、盟誓了，小生忽然意識到：哎呀！我今天來的時候，沒帶任何適合作為聘禮的東西……按理說，至少需要一個信物的吧。結果女孩說：「我不需要什麼玉珮珠寶。你的【楚江情】寫得那麼好，就是聘禮了！」這些對白，把這齣戲歸到「文人戲」。她說「現在我唱一遍，表示我們定情了。」很美，而且跟所有才子佳人都不一樣。「就唱給你一個人聽」。這段文靜的戲，若演得生動，能讓觀眾覺得活潑、洋溢著青春之美。

不唱心境的主曲

【楚江情】是這齣戲的主曲。曲子很有名，卻因這是一齣冷戲，演的人少，會唱這支名曲的人也就少了。它表演起來很困難，因為穆素徽唱的是一首小生寫的「清曲」的

《錦帆》三奏，已殷殷司馬之挑，姜鉛槧數行，豈泛泛薛濤之筆。情之所投，願同衾穴。自薦之恥，伏乞諒之。

叔夜：小生一向覓緣，碌碌風塵，無有諧我意者。前日在劉楚楚家，得卿親筆花箋，且聞相愛已久，不勝欣喜。今蒙賢妹以生死相約，小生亦永期秦晉，絕不他圖。如有背恩負義者，咭，有此日。

素徽：片刻相逢，百年訂約，如有他志者，亦有此日。

叔夜：只是少個媒妁。

詞，而非在唱「自己的心境」，不可能安排像〈驚夢〉那種大量「第一人稱」的身段。老師教我們的時候，整支曲子都坐著，女孩托著下巴唱，小生很開心地欣賞、打拍子助興。他的詞寫得多好，她的腔就拐彎拐得多漂亮。我將這個「欣賞」放大，變成「兩個人互相欣賞」。沈老師教我們這齣戲，示範旦角的同時，就叫我配小生，說：「我怎麼做，妳就怎麼搭」——因為這段是旦角在唱。唱到「昏沉睡醒眉倦揚」的時候，他有一個撐著下巴看著小生的動作，很美。他說「妳也撐下巴」。後來再排，由於腔很長，我建議撐下巴的時候，兩個人腳都收到桌子裡，對視之後，旦的手慢慢放下來，小生忍不

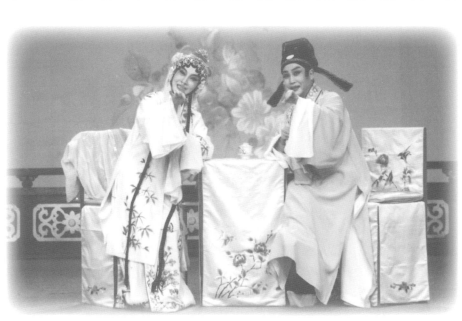

素徽：啊？

叔夜：喔，妳我意氣相投，何須用媒？

素徽：【楚江情】一曲，是我媒也，願為君歌之。

叔夜：但恐俚鄙之詞，有汙香頰。況且卿病虛氣怯，莫歌罷！

素徽：隨歌而沒，亦足明志，待奴慢歌與君聽。

叔夜：小生按板。

素徽：【楚江羅帶】

朝來翠袖涼，
薰籠擁床，
昏沉睡醒眉倦揚，
懶催鸚鵡喚梅香也。
把朱門悄閉，

住緩緩去摸旦的手背，跟著音樂在桌面上「晃」兩三下以後，女孩看了手一眼，兩人不好意思地縮回。

這個動作可以稱為「蕩漾」。這個動作，在不同的折子裡，變換用了很多回：〈驚夢〉、〈受吐〉情感到了一定熱度的時候，都有類似的表達。〈驚夢〉是拉著水袖盪。情感到了兩人合而為一了、最美的時候、互相欣賞的時候，則手按著手。右如〈受吐〉，戲快結束，賣油郎要離去的時候，花魁去拉了他的手，他情不自禁地將手也按到她的手背上。〈樓會〉的生旦都特別純潔：「我這輩子，就碰上這一個我喜歡的人」，所以動作要做得特別無邪、輕盈、溫柔，晃得自然。從沈老師的托腮對視一眼，發展成對視、接觸、蕩漾，用這樣的動作語彙，表達他們情感合而為一了——他們一見鍾情、一拍即合，美滿而動人。

唱到「懶催鸚鵡喚梅香」，她將斗篷解了，之後「雙人的身段」就可以做了。沈老師另外一個極好的身段，在「蜂兒鬧紙窗」，想像紙窗上真有蜂兒。沈老師用一隻手撐著桌子，另一手輕輕一指，指得真好看！由於這句是「重句」，後來我們就「變化地重複」這個指的動作：兩人起身雙指，小步往前面窗口走去。這是重句給的機會——這齣大文戲，坐的時候占多數，倘使到這時候還坐著，就沒機會起來了。實際演出後，我覺得

羅幃漫張，
一任他王孫駿馬嘶綠
楊。

夢鎖葳蕤，
怕隨東風蕩。

只見蜂兒鬧紙窗，
見蜂兒鬧紙窗，
蝶兒過粉牆。

叔夜：賢妹病虛氣怯，還是莫
歌罷！

素徽：不妨，待我歌完了！
怎解得咱情況。

叔夜：啊呀！妙！

素徽：強按宮商，殊失作者之
意否？

叔夜：歌中之意摹寫無餘，真
乃詞出佳人口，令人銷

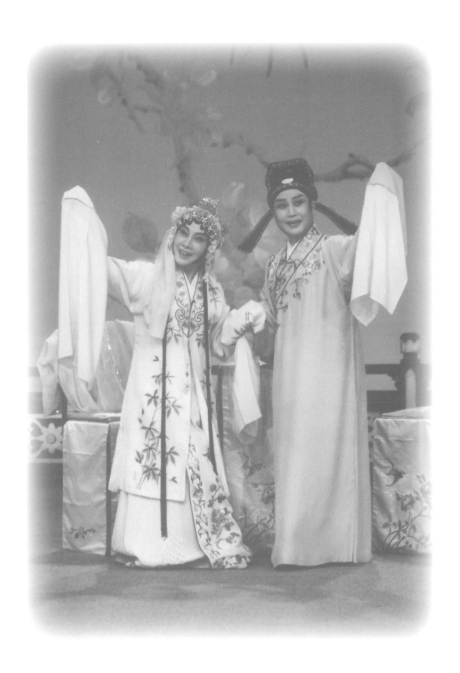

叔夜：賢妹避風要緊，服藥為
　　　上。

文豹：「夜訪踏殘花底月，曉行
　　　嘶破陌頭煙。」今朝乃會
　　　詩文的日子，不曉得相公
　　　到那裡去哉？方才聽趙
　　　相公說，必定到那個西
　　　樓！到哉！讓我進去看
　　　看。可有人啊？到樓上
　　　看看！

【大迂鼓】

清商繞畫梁，
一聲一字，萬種悠揚。
高山流水傾賞。
欲乘秦鳳共翔翔，
猶恐巫山還是夢鄉。

魂也。

此處的安排很恰當，因為當你愛一個人，她所做的一切，轉腔、手勢，都會覺得絕妙無比，情不自禁地應和她！

後面一段唱，是小生回應「傾賞」。這段唱腔很好，內容只是「我今天感到非常滿足」，遇到這麼個難得的「高山流水」的知音。「猶恐巫山還是夢鄉」這句唱是個伏筆，表示今日的幸福、美好，恍若夢中、怕生憾事。這支曲子短而流暢，沈老師說了一些，我則根據老師說的，以及唱腔的節奏，縷出一些小動作。有時候，唱詞只給了個方向，唱腔可以多提示一些身段細節。

經典動作：雙下樓

「雙下樓」是沈老師教的、這齣戲獨有的身段。下樓前有個鋪墊：樓梯口風大，小鑼「沙浪浪浪」響了風聲，她就開唱「汪汪淚數行」。小生見她一定要送下樓，趕緊給她披上斗篷，用水袖幫她擦了擦眼淚。動作變得親密，是因為「人物關係變了」。下樓時，小生先踩下一階，旋即回過身來，她還在上一階，兩人雙手捧在一塊兒。小生退右腳，往右後看一看，退左腳，再往左後看一看；他一步，她一步，都在留神——因為他是倒退著下樓。下兩三階後，兩人稍停對視，像是欲言又止，再走第四階……越走越快。這

文豹：相公！相公！

叔夜：文豹，你怎麼來了？

文豹：相公怎麼全忘了？今朝是會詩文的日期。諸位相公都到了，單等相公你。

叔夜：你就說「尋我不著」也就是了！

文豹：「尋你不著」說不出口啊！老爺也要去的。

叔夜：我爹爹也要去的？

文豹：老太爺也要去的。

叔夜：如此你先去，我就來。

素徽：是哪個？

叔夜：小廝文豹。

文豹：相公就來格！

叔夜：曉得了！

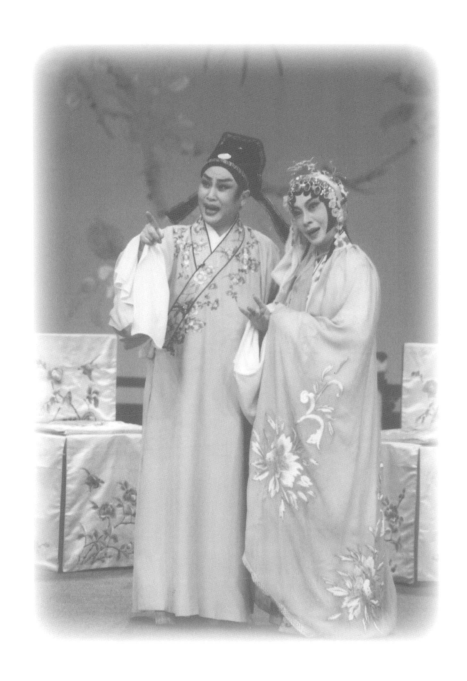

素徽：到此何幹？

叔夜：正欲談心，卻忘了今日
乃會文之期。只得暫
別，我改日再來問候
罷！

素徽：才得相逢就說要別，不
覺寸心似割，莫非會期
從此少矣？

叔夜：賢妹，我有暇時，就來
會的呀！

素徽：如此，待我送你下樓
叔夜：樓下有風，免送了吧。

素徽：不妨！

【前腔】

汪汪淚數行，
怕來時總會
此際堪傷。

個下樓很纏綿，若是走得好，觀眾只要看過一次，就永遠記得了。

「小巾生」與「脂粉氣」

于叔夜，崑曲裡叫「小巾生」，我小時候不理解為什麼專門加一個「小」字：到底是年齡小，還是生活環境優渥，使他特別嬌氣、不成熟的意思？老師說：男孩在十五、六歲還沒「長成」時，形象比較像女孩，嗓音也只比旦角寬一點點。這個戲早期用很多蘭花指、踏步，也就是「比較接近旦角」，格局、年齡感小一點；不單手勢，巾生從前就叫「一步生」，臺步小，整體帶點脂粉氣。當時我也不懂什麼叫脂粉氣，以為是妝扮得紅一點，或者行頭珠光寶氣些」，後來看到某位男性小生曲友的排演：他有點夾膀子、夾胯，整體動作、步子都小，聲音也窄窄的，很斯文，連罵書僮「狗才」都不像真罵，帶有舊時代文人那種纖弱感，我才明白「這就叫脂粉氣」。當然他呈現的「文弱」，大部分是由於肢體與嗓子「沒受過訓練」，但同時應該說也是他的追求，因為「脂粉氣」是早期崑曲小生的一種風格、特徵，完全拿掉很可惜──它給人古典、悠遠的感覺，彷彿從很遠的地方在看，看一種年代久遠的藝術。

二人：緊牽紅袖難輕放，
章臺柳色繫情長。
何事花驄嘶得恁忙？

叔夜：琴心曲意逗情緣。

素徽：乍見相看別淚漣。

叔夜：東去伯勞西去雁。

素徽：相思依舊各纏綿。

文豹：請相公上馬。

叔夜：狗才！

素徽：相公請乘騎。

叔夜：賢妹請進去。

素徽：相公乘了騎，奴家方好進去。

文豹：沒錯。

叔夜：賢妹進去了，小生方可乘騎。

文豹：也沒錯。

我，我的老師，與脂粉氣

我學戲的時代，中國的戲校已經不培養乾旦、坤生了，我是戲校裡唯一的坤生。心中有許多疑惑，譬如聲音、腳步等等。然而老師們都是男性。我從周傳瑛老師那兒，從來不講「坤生應該、或不應該怎樣」，因為他們都是男性。我從周傳瑛老師那兒，看到他剛柔相濟、挺拔俊俏，從沈傳芷老師那兒，看到他細膩講究、眉眼傳情，並沒有感覺到他們有什麼「脂粉氣」、或「故意表現的文弱」。聽周傳瑛老師讚歎地說「俞振飛老師對崑曲藝術最大的貢獻，就是把小生的氣質，從脂粉氣轉變為儒雅的書卷氣」，他把聲音放寬、放大，以真假混合聲為主，把小生的臺步放大，不再是「一步生」、「二步旦」（更早的崑曲小生，走起臺步來，略扭腰肢、肩扭動，站立時踏步多、扭頭，帶一點點旦的味道，當然與旦仍有區別）、手勢放大，表演力度加強。從俞老師開始，崑曲小生追求的就是儒雅的書卷氣，這也是我一生的追求。

多學傳統戲，能體會多種表演手段與風格，當你要「創造角色」時，可供使用的手段就多⋯有的用巾生摻點窮生、有的用點脂粉氣，強調他是「小巾生」⋯⋯如此就更能區分所演繹的每一個角色。

二人：如此，請了！

文豹：進去哉。

素徽：啊！相公！

叔夜：賢妹怎麼說？

文豹：怎麼又出來哉？

素徽：有暇時就要米會的。

叔夜：我有暇時就要來的。

文豹：我也來的！

叔夜：狗才！

二人：如此，請了！

文豹：總算進去了！

叔夜：啊！賢妹，避風要緊，服藥為上。

文豹：曉得了！

叔夜：狗才！人家話也沒有講完，只亂嚷，成何規矩。

文豹：啥個？老爺叫我來的！

叔夜：你動不動把老爺搬了出來！等我回去……

文豹：怎麼樣？

叔夜：打你二十戒方！

文豹：可好打十九記？

叔夜：一下也不少！

文豹：啊喲，多吃了一記。相公請上馬！

叔夜：誰要騎什麼馬？誰要騎什麼馬？

文豹：相公，看不見哉，要到謝幕才看見哉！

叔夜：胡說！放肆的狗才！

文豹：好笑我家相公，看見了標致的女客，魂靈
也出了竅了，連這老中牲也忘記了。伊不
騎，我來騎。咦？哪說動也不動？須拿
出點威勢來！呔！閒人閃開，你家文豹
大老爺來了，騎在馬上倒蠻愜意的。馬來
了！馬來了！

西樓記・拆書

敢是我淚模糊不見蠅頭束？
敢是妳在暗中揮早忘了筆硯乾？

拆書

精彩的首曲【一江風】，與人物定位

于叔夜這個小生的形象青澀而多愁善感，帶點脂粉氣。

〈拆書〉上場的第一支曲子【一江風】，是《粟廬曲譜》附錄〈度曲一隅〉的十支曲子之一，算得上名曲，因為它的腔特別精緻、婉轉、清麗。〈學堂〉的【一江風】也是名曲，但仍比不上〈拆書〉這支。【一江風】這個曲牌，既可以當開場的曲子，也可以當過曲，它放在〈拆書〉的開頭，將于叔夜這個人物「定位」得很恰當。若是先學會〈拆書〉，再回頭去學〈樓會〉，很自然就能在于叔夜剛上場，開唱「慢整衣冠」時，明白角色的「格局」應當如何：他必須是文弱的、不能太硬挺。我自己就是先學了〈拆書〉才學〈樓會〉的，感受很深。

許多小生戲，開頭都有這麼一支紮實的曲子，譬如〈佳期〉有【臨鏡序】，〈喬醋〉

有【太師引】、〈拾畫〉有【顏子樂】……這些曲子往往非常出色、著名，也都將人物內心、外部情境定位完成。這些唱段，便成為學生或者曲友理所當然的開蒙教材。會了唱，就想學身段，而這些身段，也必定是很講究的。沈傳芷老師是才到九龍口，就走一個小騰步，開唱「意闌珊」——他被父親禁足了，睡也睡不著，吃也吃不下，身體吃不消了，情緒更加不好。用一個騰步，便適切地表達了這個人物的年輕、不安，與文弱。

「有序」的身段安排

我便以小騰步作為這個人物的基調，貫串到尾：唱到「婉轉聲聲」，手撩了帽後的飄帶，回想當日素徽身體屢弱，還為他唱【楚江情】的樣子，我也用了個騰步——既像在「形容她」，也像「自己想著她」

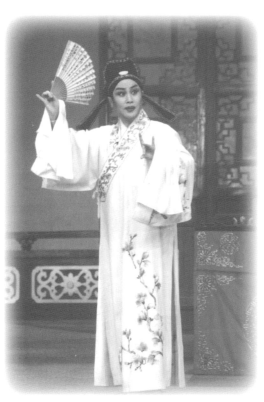

〈拆書〉

【一江風】

意闌珊幾度荒茶飯，
坐起惟長嘆。
記西樓、喚轉聲聲，
她扶病而歌，
遂把紅絲綰。
藍橋咫尺間，
藍橋咫尺間。
誰知風浪翻，
常言好事多磨難。

叔夜：

的情態。前後大約三處這麼用以後，我就感覺「抱緊」了這段曲子：情景規範了、身段安排「有序」了，而非「演到這句擺個造型，演到那句換個花樣」。身段的安排若是雜亂無章，很容易變成流水帳，譬如〈斷橋〉小生【山坡羊】「一程程……」，如果「想像不出曲子該是什麼『形狀』、好像做什麼身段，都無所謂嘛」，演起來一定毫無重點。如果自己在心裡好好縷過，就算是完全相同的身段、調度，也容易入戲。演員入戲了，觀眾才可能被你帶著入戲。

帶了情感的身段，語彙才完整

觀眾儘管也喜歡欣賞水袖啦，身段啊，看的主要還是情感，所以把心情帶進去，身段的語彙才完整。當然有些身段更著重舞蹈性，譬如「藍橋咫尺間」這個重句：先右手搭著桌子，左手持扇畫了個半圓——因為橋是半圓形；接著右轉身，換左手搭著桌子，右手用扇子畫個半圓。藍橋是春秋時代魯國男子尾生「寧死也信守約會」的典故。身段很好看，演員再帶一點「欽慕」的態度，意涵就更清楚了。最後我將句尾「好事多磨難」也收在小騰步上。

演出本的剪裁

由於〈樓會〉之後，發生了什麼事，觀眾並不清楚，因此我在【一江風】與【紅納襖】間，加了一小段白口，說明于叔夜被壞朋友趙伯將出賣：趙伯將把他去會見穆素徽的事，加油添醋地告訴了他父親，父親震怒，將他禁足了。接下來，原本是書僮文豹帶一個妓院老僕周旺，悄悄來送素徽的信，周旺念數板挺好玩的，但人物上上下下的零碎場子太多，因此我們刪去周旺這個角色，改成文豹在門口遇見了周旺，替他送信進來。

小生一見文豹，迫不急待地問素徽在哪裡？文豹遞上信，言明得要回給周

旺一個信物，以示送達。小生剛剛掏出玉珮遞給文豹，老爺就回家了。如此剪接，既把文豹處理下場，又將氣氛堆疊起來：外在情況非常緊張——父親回來了！而他終於得到她的消息，卻是「她被驅逐」的壞消息！自己被關在房間裡，面對著那封信……一冷一熱，就是戲的調節。導入戲的核心：「拆書」。

〈拆書〉與〈叫畫〉

〈拆〉幾乎是齣獨角戲。在崑曲小生的獨角戲裡，它也很有名，可以跟〈叫畫〉相對照。兩個人同樣在書房裡，手裡同樣有件東西，〈叫畫〉是畫，〈拆書〉是信。兩人都在「猜」，〈拆書〉在猜「這幅畫像是誰？」，〈拆書〉在拆與猜「信的意思」。〈叫畫〉是喜劇，〈拆書〉是悲劇。〈叫畫〉頻頻笑，〈拆書〉一直哭。唱腔方面，〈叫畫〉大致是上板的，〈拆書〉的主要段落，則從頭到尾散板。同樣是一桌一椅的「書房」場景，兩齣戲的舞臺定點與調度，也很不同：畫是反掛出來，演員多數時間在舞臺前區表演；書信可以手持，演員在桌子內外輾轉猜測。

獨角戲特別考驗演員掌控場面、節奏的能力，可惜這齣戲演的機會比較少，現在知道〈拆書〉的人也就不多。〈叫畫〉由於是《牡丹亭》的折子，演出機會相對多些。

叔夜：可恨趙伯將這廝，在我爹爹面前搬弄是非，攛掇我爹爹將我嚴禁起來。使我與素徽姑娘別也不得一別，連書信也寫不及一紙，思之令人可恨，令人可傷。

文豹：相公，相公！

叔夜：文豹，可有素徽姑娘的音信？

文豹：剛才在門口碰見周旺老伯伯，匆匆忙忙交給我一封信。

叔夜：如此，素徽現在何處？

文豹：喔，已被驅逐遠方，臨行之時，眼淚汪汪，含淚寫書，千叮萬囑，一

一九六〇年代初，我曾聽過俞老在一九三〇年代百代公司灌的〈拆書〉唱片。當年俞老不過卅多歲，完全是巾生的聲音：纖細，但是不同於旦角——有立音、有力度、做腔的方式兩樣。與他後來唱的，也不盡相同。當時我就請俞老給我拍曲。記得一九八〇年代，他又錄了一次〈拆書〉唱片，俞老親手用毛筆寫了一份曲譜，錄音之後，曲譜就送給了我！因為這支曲子很冷，而我居然喜歡這支曲子，他以此鼓勵我。我很感念老師。

罕見以「大段散板」當「主曲」的〈拆書〉

俞老說〈盤夫〉、〈秋江〉等許多戲都有【紅納襖】，然而最好的【紅納襖】在〈拆書〉，好在腔的細膩。我從這支曲子學會了很多小腔的唱法，對腔格的認識由此一步步精確化。它的念白也特別難念，念一句、唱一句，唱念要交融。這齣戲很少人唱，一來，對多數男性來說，音區太高；二來，一大段主曲，從頭到尾散板，有些人感覺「唱來唱去沒變化」，很煩。加上這折「戲」也難唱——戲劇性不強，投入的感情不夠的話，容易越唱越沒信心。

大概也是一九八〇年代，俞老又讓我聽一段〈拆書〉錄音，問我「這是誰唱的？」那

定要將這封信交到相公
你的手裡。相公，信你
拿好，我去門口看看老
爺可曾轉來！

叔夜……你快去！快去！

時，距離我向他學這齣戲的曲子，已經將近卅年。我以為那是俞老年輕的時候唱的。他說是從香港帶回的，曲友殷菊儂（女）模仿他唱片的錄音！顯然，俞老對他自己當年灌的唱片十分滿意：一來男性難得有他那樣好的高音，二來那張唱片，唱念特殊的聲音表現都近乎完美。因而才有曲友「聽壞七張唱片」死心塌地跟著學，模仿得惟妙惟肖。

半天不拆

〈拆書〉的表演，非常有特點。〈叫畫〉一拿到畫，就打開來，並想當然爾、自以為是地，誤認畫的是觀音像；〈拆書〉則半天不拆信，先摸信封：不硬不軟，究竟裝了什麼東西？這是個小懸念。如今的劇場偏大，觀眾席最前排，距離演員至少五、六公尺遠，摸信封的時候，得側一邊，眼睛又像看著信，又像在琢磨內容物究竟是什麼，這樣的角度，演員眼神的變化，才能讓觀眾看清楚。

好精緻的情書

接著才注意到信封。一看，眼睛亮了：信封很特別，封面左右角貼了「一對」小方塊的紅色紙，叫「方勝兒」，還有好多「花押」，也就是閒章。如同現在的小女孩，寄

叔夜：不知書中寫的甚麼？我曉得了！必定是生死之約在內。咦？甚麼東西？怎麼捏它又不硬又不軟？是何物件呢？呀，看書函上圖書密密、花押重重，啊一對紅紙的方勝兒，呀素徽，妳好用心也。

東西給心愛的、或者崇拜的人，可能會畫點花紋，或者貼貼紙啦、紅心之類的，一看就知道：是特別花心思裝飾過的。我學戲的時候，很詳細地想向老師請教過信封、信紙的長寬、上面該有哪些東西，做了好幾個，給老師評選哪個最合適。雖說是小時候「沒事幹」，也算增添了自己的想像與情感。就如同〈叫畫〉的畫，也是我自己畫的，拿它練了好幾年。到現在，無論臺上使用的是哪幅道具畫，我看畫的視線：頭在哪、題詩在哪等等，都還是按照當年我自己畫的那幅布局。小生看到信封的講究，立刻領會了寄信人情感之深，因此驚歎的「呀」字，要念到心裡去。他很感動。

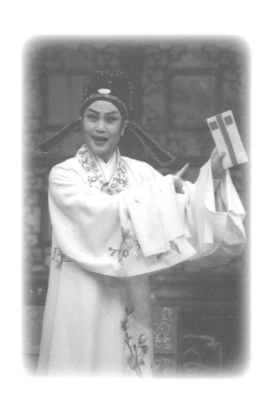

將腔與作表捏在一起

「看書函上圖書密密，花押重重，還貼了一對紅紙的方勝兒。啊呀素徽，妳好用心也！」整段，用「小巾生」的語調，念得非常纏綿。說完亮住信封，動情地指著它，開唱：「看它燦瑩瑩盡淚斑」（從信封上的淚痕，彷彿看到她一邊掉著眼淚一邊寫信，非常浪漫）。「看」字放大了唱，「瑩瑩」先用左眼看，眼神要讓觀眾看到，手撫著信封。

「盡」是個高腔，因為是去聲字，還要再上揚（唱「豁腔」）。然後利用「斑」字的帶腔，再接個畫圓圈的擻腔，造出哽咽似的頓挫，特別纏綿。看到老師第一個腔精妙的處理，後面我便試圖掌握他的要領：盡量將腔與小動作和表演，全捏在一起。那時教我

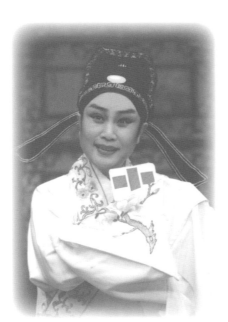

「戲」的沈傳芷老師，也要八十歲了，他對崑曲的研究真的很深。散板的特點，就是節奏哪個唱長，哪個唱短，都在自己掌握。摸透了，你就有這個「自由」；摸不透的話，無論自己還是觀眾，都會覺得「散板怎麼那麼單調、那麼長？」散板，不能唱「散」了，得「緊」唱。

拆與不拆

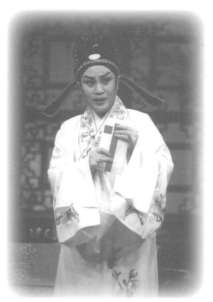

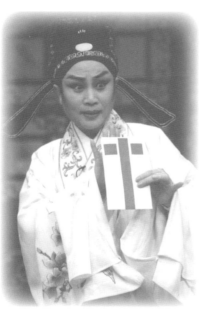

「間著那印章紅花字幻」走回桌前,準備拆信。這封信,寄託了很深的情感,所以他也拆得很小心。先將信翻過來,準備用舌頭舔。以前人拆信,先舔濕舔熱了,再用指甲慢慢挑開,要不然就是用小刀——這個角色若隨便撕,就顯得粗氣了;可是雙手剛剛把信封拿到嘴邊準備舔,卻停了下來:「我待開時,只恐添悲愴」,「恐」字是個撤腔,這個撤腔,要處理成一個哭腔(她會不會拒絕我?抑或,再也不讓我去找她?)「愴」正好是個高腔,右手拿著信,左手有點發抖,表示他這時候感情纖弱,無法再承受任何打擊。

【紅衲襖】

看它燦瑩瑩盡淚斑,
間著那印章紅花字幻。
待我拆開來看。且住……
我待開時只恐添悲愴。
欲待不開時,
咻!怎教我心放寬?

前句拉長，「欲待不開時，咿！怎叫我心放寬？」就得唱得緊（真的不拆開看，誰受得了啊！）他的情感，細膩到簡直不像男孩子，戲演到這時候，著人心疼。獨角戲一定要入戲，稍微在外面，就「掉了」（如果像〈跪池〉那種戲，除非在特別要緊的地方，否則出去一下子無所謂。）像「也罷！」兩個字的念白。他的語調輕輕的，像在吟唱，不像講話。

觸動的第一個感官，是嗅覺

挑開信封的步驟，是雙手拿信封輕舔後，左手捏住信封的腰，右手小指頭伸出來，先看著觀眾，讓觀眾跟著你，強調用指甲，而不是刀。挑的過程很仔細，挑不動的地方就停一下，過不去，再回來，到第三次才成功挑開。最後撕掉信封上緣小紙條

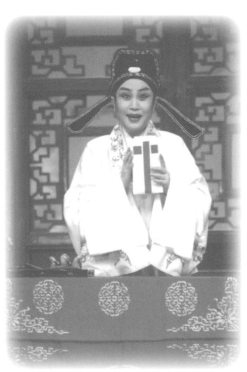

也罷，
我細細將指甲兒挑下閣，
我乍破緘，
喔喲，好香啊！
不覺的香氣散，
我道是什麼？
原來是一股髮兒，
嬝嬝的好似烏雲也。

的同時，左手靠近自己，眼睛與鼻子同時感覺「聞到特殊的香氣」。疑惑地朝右邊找，忽然意識到香味的源頭，轉回信封口，一吸：「喔喲，好香啊！」眼睛放光，很快樂，像發現寶貝似的。眼神停了一下，也不看信，將信封打開一點點，又怕香氣跑掉，故鼻子湊上去，「好香啊」語句拉得很長，中間還嗅了一大口一小口。「不覺得香氣散」演出香味充滿了整個周遭。對觀眾來說，香味在演員的眼神！

鄭重的情思

左手將信封反過來，右手一拍，信封裡掉出一束頭髮與一個摺子。小生先拿起那絡青絲，朝桌子右前角踱出：「我道是什麼」，唱：「原來是一股髮兒嫋嫋的好似烏雲也」，他雙手拿著那束青絲轉，繞了半個小圓場，站到桌子左前角。頭髮是軟的，腳步、腔也是軟的，好像在琢磨，最後低頭嗅這束頭髮。古時候女孩子的頭髮代表她的情，《長生殿》貴妃被黜後，就是剪了一束頭髮，請高力士帶回去給唐明皇，唐明皇馬上接她回宮了。讀信之前見到頭髮，他感動哭了。哭泣得有美感，嗅也得有美感。嗅是愛的表現，嗅與哭，都襯了小鑼。崑曲戲中唱腔裡墊小鑼的很多，譬如頭髮代表盛重的情，所以讀信之前見到頭髮，他感動哭了。哭泣得有美感，嗅也得有美感。嗅是愛的表現，嗅與哭，都襯了小鑼。崑曲戲中唱腔裡墊小鑼的很多，譬如〈斷橋〉，因為情節演到逃亡、追逐，比較激烈。但像這樣的大文戲，很少會墊鑼。此處

墊的是【長尖】，不刺耳（不鬧），除了增強小動作與眼神的力量，還隱約造出「啜泣」的音效。前輩處理表演，唱念歌舞、文武樂都捏在一起，貼住人物，非常高明，完全顯露崑劇巾生表演精緻的程度。

無字天書

嗅罷頭髮，他不往桌上擱，而是小心捲起，珍藏到衣袖裡，才去取桌上的摺子。

打開第一面，倒吸一口氣：「啊，哎呀？」觀眾不知道發生什麼事；他急急打開第二頁「啊，哎呀！」意外又升了一級。這裡每看一下，也搭配小鑼，「啊唉呀呀呀！」又打了個小鑼【長尖】，他展開摺子，雙手揚起、翻出來，摺子舉過頭頂，踮腳似地，跑了個小圓場。這樣的「放大」，我在別的戲裡沒見過。而小鑼【長尖】則成了這齣

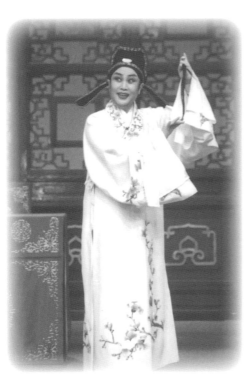

我且袖過了，看她書中寫的什麼便知明白。啊？唉呀？啊？唉呀！啊？唉呀呀呀……怎麼是一幅素紙，並無一字在上？啊，

啊呀素徽呀！

恁教人猜謎難。

香雲一股，素紙一幅，是何緣故呢？喔，是了。

戲【隆起】的典型鑼鼓。(怎麼會這樣?完全沒想到會發生這種事,既緊張又害怕。她不是急急送來這封信嗎?我還捨不得看呢!生怕看了會更擔心。怎麼?鬧了半天,一個字也沒有?)他哭了起來。一個【哭頭】之後,攤出摺子,「恁教人猜謎難」的「謎」字,連用三個【下行腔】,像在啜泣。他認為素徽是給他出了一道謎語,既嗔怪她,又心疼她。這第一支【紅衲襖】是自言自語;第二支開始,他好像有了個訴說的對象。

對象妳、我、他

「敢是妳為愁多不耐煩?」

(妳對我,連寫個字都不耐煩寫啊?)剛「問」完,又替她答了一句:「她特地差人寄來書信,怎麼疑她不耐煩?」這段唱,不斷地在「自我否定」。因為他心情慌亂,寄託能有人給一個答案。第二句是猜「敢是她怯纖纖

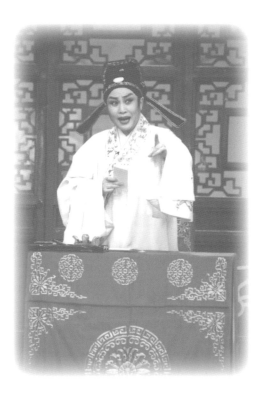

【前腔】

敢是妳為愁多不耐煩?

欸,她特地差人寄來的書,怎麼疑她不耐煩?是了。

敢是她怯纖纖慵染翰,

欸,素徽雖然嬌怯,難道連染毫之力都沒有,非為此說。

慷染瀚」（她的身體，虛弱到拿不起筆了？）剛剛用「妳」，是「有對象的對話」，現在卻用「她」，成了「客觀想像」。「對話」與「想像」的表演與眼神，是不一樣的；「想」是不穩定的，所以腔偏低。緊接著（不可能！）否定自己，但這句話不會念出來，只以動作表達否定。

誇張「狂想」

「喔，是了，敢是我淚模糊不見蠅頭束？」（一定是我眼睛哭腫了，沒看清楚！）動作變大——他坐不住了，拿著摺子站起來，又圍著桌子跑了小半圈，兩手搖擺，還雙手拎起褶子的下襬去擦眼睛！這個動作帶點兒荒謬，因

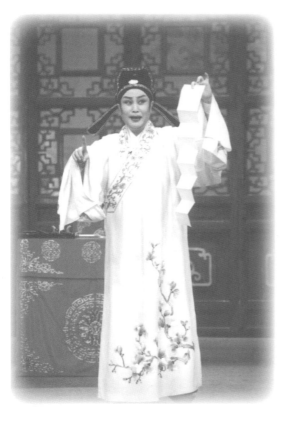

喔，是了，
敢是我淚模糊，
不見蠅頭束？

待我沾乾了眼淚，細細再看，便知明白。啊？唉呀！唉呀！啊！唉呀！啊？唉呀呀呀呀呀……啊！唉呀！唉呀呀呀呀……如何！原是一幅素紙，並無一字在上。喔，是了，

敢是妳在暗中揮，
早忘了筆硯乾？

欸，素徽是極精細的，焉有筆硯之乾濕都不曉得，胡亂把一幅素紙寄來的道理？喔，我理會得了！

莫不有孫汝權剔弄奸！

欸，就是有人換了去，怎麼原封不動、印記分明？這兩椿且

為他年輕，是個嬌嬌子，而且此時他的心理狀態，已經有點「反常」──〈樓會〉的他，

有禮有節的，到這兒簡直過頭了。但這就是塑造：一個人被關在自己房間裡，就著牽掛

的事，胡思亂想，是可能出現誇張的舉措。這個誇張，讓人心服口服。我第一次看到老

師做這個動作，馬上笑出來…拎起袍子角，拎得好看、在唱腔裡，「合邏輯」又讓人意想

不到，同時「很崑曲」。

直指人心的手段

第二次看摺子，也站在中間。剛才只看正面，這回把背面也翻過來，這說明他的細

心。「啊？唉呀！」翻過來，還是沒有！他又變化著、重複了哭腔，往右面跺腳、呼天

搶地地跑了半個圓場。如果沒有變化、沒有投入真情，就會變成程式套路。分寸把握得

好，才會像、才自然，既打動人，又好笑──真像個十幾歲大男孩，全心牽掛一個女孩

時的情態。所以我每多認識「傳統」一點，就又想「致敬」一次，因為我們自己編不出

來──「直指人心」的手段，真是難！

下一個是「敢是妳在暗中揮，早忘了筆硯乾？」強調一個「暗」字──古時候沒有

電燈，隨著太陽下山，光線說沒就沒的。（是不是她在黃昏，很暗又不便點燈的狀態寫，

不消說起，卻還留這香雲在內

……喔，是了……

敢是妳厭套書、寒溫泛。

就是不落套語，難道心事也不

寫一句在上？好難猜度、難猜

度……喔！今番被我猜著了！

她因我被父親嚴禁，料想今生

不能成事，故把這啞謎，啊呀

來回絕我呀！

多應把斷髮空書，做了決絕

回音也。

啊呀！素徽呀！

呃痛、痛煞人一似剜肺肝。

沒注意到硯臺沒水了？）但自己旋即又否定了這個猜測，因為素徽是很細心的人。「我理會得了！」（不是寫的問題，是被調包了！）「莫不有孫汝權剔弄奸！」（孫汝權是《荊釵記》中，將王十朋的家書調包，害他家破人亡的大反派。）「弄」字上，要唱兩個大撇腔，爬上去，又撇下來，表明他對壞人惡劣搞鬼的氣憤。但是剛罵完，又覺得不對，跑回桌上取了信封：如果要調包，為什麼髮束還留在裡面，信封也沒有拆過的痕跡？「敢是妳厭套書寒溫泛」——琢磨半天，這也不是，那也不是。或許不想寫那些噓寒問暖的俗套話語，但妳真的都沒有半句話要對我講的嗎？動作上，是懷疑自己的：是我沒檢查清楚？用手將信封捏開，左右看完，再把信封倒過來拍拍，確定是空的……

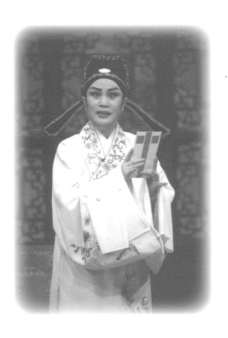

伯將：「當面笑呵呵，背後毒蛇窩，口善心不善，面和意不和」學生趙伯將。可恨那個小于，竟然自說自話，塗壞了我寫的歌譜，哪說不要光火？為此前兩日，我在他的爺面前，搬弄了一場是非，今朝又到他書房拜訪，實要出出心中的惡氣！說話之間，書房門到哉。啊，門上有人麼？文豹？文豹？文豹這小鬼也不在啊？只好讓我自己踱進去哉。書房門到哉，讓我來看看小于在做啥？

念出潛臺詞

「就是不落套語，難道心事也不寫一句在上？好難猜度，好難猜度……」俞老說〈拆書〉的白口很難念，唱一句，念一句，得把潛臺詞念出來。這串念白像在辯論與抱怨，是賭氣似的咕噥，而非正式白口。「難猜度啊！」四個字，一個音降下來──有調門，還必須跟小鑼的調門和諧一致。

于叔夜既絕望且無助，難免墮入「負面思考」狀態：一定是她聽說我被父親關禁閉，料想兩人之間沒有希望了，所以寄「斷髮、空書」來與我訣絕！【紅衲襖】收在襯了小鑼的「痛、痛煞人一似剜肺肝」上。他頹喪地痛哭，坐回書桌後方。此時，門外來了一個人……反派人物趙伯將。

文人吵架

趙伯將一上場就念：「當面笑呵呵，背後毒蛇窩」，因為他是個反派。戲曲傳統演法，壞人總是開門見山地自我介紹：我是壞人，至於「怎麼個壞法」？戲裡頭會演。趙伯將是于府的一名門客，家境不好，總是在于家混吃混喝。他有點才氣，能幫于父寫點應酬文章。甚至也寫寫歌，因此與歌樓舞榭的藝妓們，都混得挺熟。他親口告訴觀眾：我

叔夜：啊呀！一定是這個意思啊！

伯將：這是小于呀！哪說一個人在那裡喔哩喔哩地哭？啥意思？喔，進了書房自然曉得。咦？到底是公子的架子大，裝聾作啞。沒辦法，只好重新來過。叔夜兄，叔夜兄請了！

叔夜：叔夜兄請了！

伯將：請……啊？文豹，甚麼人在門上，擅放閒人進來，這等不小心！

叔夜：你是哪一個？

伯將：兄啊，我不是閒人啊！

叔夜：你是哪一個？

伯將：小弟是趙伯將。

是個挑撥者，而且挑撥完，還要故意去瞧瞧對方受傷之後的狀態！觀眾明白了兩人之間

的矛盾，於是更加期待他們見面具體會發生什麼事。這段念白，部分是從全劇其它折子

摘過來，經過飾演趙伯將的劉異龍老師歸納與潤色，成為目前的演出本。

這裡其實有個小破綻：于叔夜既然「被父親關禁閉」，趙伯將進來時，大門卻沒上

鎖；他喊了兩聲文豹（書僮），也沒人回應，「如入無人之境」。這個破綻，老師沒解

釋，而我們也難以改動，因為若是讓御史府幾道門重重上鎖，戲就沒法演了。我們只能

解釋為：所謂「關禁閉」，只是嚴令家人看守「不准放公子出書房」，而趙伯將在于府，

也確實混得熟門熟路，連看門的都不拿他當外人，才會放他直入。這段「戲」，須要聚焦

在他兩人身上，連文豹都不好再上場。

趙伯將到了書房，說：「讓我看看小于在做啥？」他畢竟有點做賊心虛，先偷覷一

眼，居然看到于叔夜坐在桌前哭！于叔夜搗著眼睛，嗚咽地說：「啊呀！一定是這個意

思的了！」他一門心思只在信箋上，完全沒注意周遭來了什麼人、發生什麼事。趙伯將

說：「竟在那裡喔哩喔哩地哭？讓我進去看看。」於是踩進了書房，打著官腔呼：「叔夜

兄」，結果沒人理他。他挖苦了一句：「果然貴公子架子大」，忍氣吞聲地跑到右面，再

呼：「叔夜兄請了！」還是沒聽見。「兩天不見，叔夜兄的耳朵怎麼聾了？」這些，是副

叔夜：喔？原來就是你！

伯將：什麼啊？你我之稱？看
上去要重新唱個喏。啊
叔夜兄，小弟趙伯將這
廂有禮了。

叔夜：請了！

伯將：喔唷好時勢。兩隻手往
肩上一摔也算見禮了？

叔夜：兄啊，你這兩日可曾到
外面去步步蹀蹀？

伯將：這兩日杜門不出。

叔夜：好！在書房裡用功讀
書，將來出人頭地。兄
啊！外面出了蠻大的新
聞，你可曉得？

伯將：方才說杜門不出，哪曉
得什麼新聞，舊、舊、

丑隨口的冷笑話。他只能提高音量、拉起調門來喊。這種臺詞重複，而將表演、走位、

聲調、情緒做變化的格式，把這個見面，變成不尋常的見面、建立出非比尋常的人物關

係。屬於傳統「程式化」的手段，只要做好了，就能「不落俗套」。

最後一次，他用了誇張的音量與大幅度的一拱，小生連忙立起身來，朝著聲音的方

向回禮：「呃請了……」抬頭一看，居然是眼中釘！「了」字也不講完，一拍桌子，就朝

門口罵道：「文豹！什麼人在門上？擅放閒人進來！這等不小心！」對趙伯將一拂袖，猛

然坐下！把剛剛的火，一股腦發在「文豹」身上，其實是在指桑罵槐，「一見面就撕破

臉」！這種一點也不儒雅、客氣的處理，以及與正常生旦戲大不相同的人物關係和節奏，

我是在這齣戲裡學到的。

趙伯將故意問：「兄啊，你的眼睛，怎麼哭得紅通通？」他明知于叔夜是在哭穆素徽

不見了！你哪裡痛，就戳你哪裡。「怎麼連我都不認得了？我不是閒人啊！」于叔夜想把

他「甩得很遠很遠」，因此答：「你是哪一個？」「小弟是趙伯將。」于叔夜直指著趙伯將

的鼻子說：「原來是你！」啪地一拍桌子，又頓坐下來。剛剛在指桑罵槐，現在是直接開

罵：「就是你！你這個壞人！」

舊聞！

伯將：火氣倒不小。兄啊，就是你的
　　　心上人素徽姑娘遭了難
　　　了。

叔夜：他倒提起素徽來了！你
　　　講！

伯將：不曉得哪個小人在你的
　　　爺面前搬弄是非，說你
　　　與翠香院的歌妓們鬼搭
　　　搭，你的爺登時火冒三
　　　丈，把歌妓們統統掃地
　　　出門！樓也拆脫哉，一
　　　路掃地出門！巧嘛實
　　　在巧，小弟正好打那裡
　　　經過，我是橫身出來調
　　　停！喔喲，倒吃了一記

以禮壓人

趙伯將接著說：（這麼沒禮貌！）咱們，是不是應該「重新見個禮」啊？他明知于叔夜恨死他了，卻用「禮儀」來逼于叔夜，不能不給他一個機會「把位置擺擺正」——他的「客人」位置。小生這時候顯得「嫩」了，乖乖從座位走出來。

「叔夜兄，小弟這廂有禮了。」小生回禮，此處我延伸了沈老師的動作，一面說「請了」，一面雙手作揖，卻猛地把趙伯將的手，往肩上一捽，使他差點捽跟頭。充分表現于叔夜內心的不樂意。一個年輕，一個世故，立馬分辨。

「喔喲，把手往身上一捽，也算見禮啦？」他一直挖苦，小生理都不理，他接著問：

「這兩日，可曾到外面步步蹀躞啊？」

「這兩日，杜門不出！」（我算回答你了！）他又挖苦：

「好！用功讀書，將來出人頭地！那麼兄啊！外面出了蠻大的新聞，你曉得嗎？」他想逗于叔夜說話。小生耐不住，生氣地回答：

「方才說杜門不出，哪裡曉得什麼新聞、舊聞？」我將前面把他雙手往肩膀捽的動作，改變成左、右手朝他拂袖，新聞、舊聞各一下，延伸怒火。

「喔喲，火氣倒不小。兄啊，是你的心上人素徽姑娘遭了難了。」他繼續刺他的痛

蠻大的冷拳頭。兄啊，我是出了力，你可曉得？

叔夜：喔？多虧老兄在彼調停，翠香院才免遭劫難，素徽姑娘才得以安身？

伯將：不不不，樓麼拆了，人麼趕了，這是……

叔夜：既然人去樓毀，誰要你來討好？

伯將：兒子麼討好！孫子麼討好！

叔夜：明明是你，在我爹爹面前搬弄是非！

伯將：啥人說的？

叔夜：文豹親耳聽見！

伯將：啊呀？我在老太爺身邊

處。小生自言自語：

「他倒提起素徽來了！」（嗯，看他講什麼！）「你講！」

趙伯將居然把自己一手操作的惡行，顛倒過來講！「不曉得個小人，在你的爺面前明明是他自己做的，倒過來講，還講得煞有介事。我們知道有這種人，但編不出這麼典型：明明是他自己做的，倒過來講，還講得煞有介事，彷彿自己是仗義的那一方。趙伯將在于叔夜父親面前，如何陷害他呢？說他不好好念書，跟翠香院的歌妓「鬼搭搭」（勾勾搭搭）。「鬼搭搭」這個詞很侮辱人，意指「不是正派的人做的事」。這措詞是劉異龍想出來的，搭配一個調度，來強化這個污穢。「你父親登時火冒三丈，叫家人把翠香院通通拆光，把姐妹們通通掃地出門。」趙伯將先把「事件」說出來，接著帶入自己：

「巧嘛實在巧，小弟正好打那經過，我是挺身出來調停！」小生此時走到趙伯將的側面，忍不住用手肘，朝他的肋骨一蹭。趙伯將說：「倒吃了一記彎大的冷拳頭。」這算是一句「即興」的臺詞——他嘴裡不好說「你幹麼撞我！」便自我緩頰，假裝成「在仗義的現場」，吃了冷拳頭」。這類動作與句子，除了老本傳承，也經過我們這輩人補充結構。

我們學會了「不能乾乾念詞」，應揉合臺詞與動作，去塑出一個人物的「形象」。趙伯將最後還強調：「兄啊，我可是出了力！你曉得嗎？」

的晨光，不曾看見文豹嘛……

叔夜：明明是你帶人前去拆毀西樓，害得素徽吃盡苦楚、受盡凌辱……

伯將：誰說的？改天讓我碰上，要敲斷他的門牙！

叔夜：你還要抵賴！你乘人之危，落井下石，還勒索媽媽二十兩銀子！

伯將：他怎麼都曉得……

叔夜：趙伯將！我與你稱兄道弟亦非一日！

伯將：本來就蠻要好的。

叔夜：我與素徽姑娘的情誼，你也心中明白。

伯將：我全曉得。

于叔夜不正面回答他…「如此說來，多虧老兄在彼調停，翠香院才免遭劫難，素徽姑娘才得以安身？」這是假意順著「捧他」、講反話，上海人叫「觸觸他的霉頭」。他知道這件事瞞不過去了，才說：「不不不，樓麼拆掉了，人麼趕走了……」小生不容他再鬼扯下去，怒聲道：「既然人去樓毀，誰要你來討好？」「討好」兩字，可惹惱了趙伯將，他立刻辯駁…我幹麼討好你？你兒子才需要討好你！（我討好你的話，我是你兒子——只有流裡流氣的人，才這麼說話。）他還想爭口氣。于叔夜喝道…「走來！」（這是他貌似纖柔的性格當中，「嫉惡如仇」的一面。）

「你這陽奉陰違的小人！明明是你，在我爹爹面前搬弄是非！」

「啥人說的？」

「文豹親耳聽見！」（趙伯將背供…我在老太爺身邊的時候，沒看見文豹嘛……）

「明明是你帶人前去拆毀西樓，害得素徽姑娘吃盡苦楚，受盡凌辱！」說到這裡，他忍不住哭了，因為他的心上人，是不能受任何傷害的！（趙伯將正好又旁白…誰說的？明朝被我遇到，我要敲斷他的門牙！）

這些「瑣碎」的旁白，是副丑、反面人物在戲劇中的調劑，看上去很「生活化」，但節奏、次序非常規範，絲毫不能凌亂、隨便。

叔夜：你竟下此毒手，你真是個無情無義、禽獸不如的賴皮光棍！

伯將：罵得好、罵得痛快、罵得煞渴！兄呀！你是有口說旁人，無口說自身。請問你可有甚麼對不起兄弟的事情？

叔夜：我有什麼不是？

伯將：你竟全忘記了！？在劉媽媽屋裡的晨光，你為了炫耀自己，竟當著眾家姐妹的面，塗壞了我寫的歌譜！你……你叫我怎好做人？

叔夜：原來是為歌譜之事！

伯將：就是為了歌譜之事！

于叔夜發現：他還恬不知恥地在「嚷嚷」是誰污蔑我？彷彿還「有理」似的！便一把抓住他，說：「你還敢抵賴？你趁人之危，落井下石，還勒索了媽媽二十兩銀子！」（趙伯將背供：咦？他怎麼都曉得？）「趙伯將！我與你稱兄道弟亦非一日！我與素徽姑娘的情誼你也心中明白，你竟下此毒手！你真是個無情無義、禽獸不如的賴皮光棍！」這串話，就崑曲來說，已屬「破口大罵」，更是「巾生」這個行當裡，罵人的極限了！從上流社會到底層社會的各類人物，崑曲都可以塑造…都不罵「髒話」，但說話的措辭、調調，全都區分得出來。崑曲巾生，有時連罵句「狗才！」都有觀眾要寫信來規勸：「您那句狗才，可不可以不要講？」其實，「狗才！」兩字，不過像我們現在說「小赤佬（小鬼）」的意思罷了，比較文雅的觀眾卻已受不了。然而，什麼叫「戲」？有時候，就是「你想不到他會講的話，他講了！」

趙伯將說：「罵得好！罵得痛快！罵得煞渴！兄啊！那你，有沒有什麼對不起兄弟的事情呢？」（他也要跟他算帳了。）于叔夜一頭霧水，完全不記得自己做錯過什麼。趙伯將直說了…「就是歌譜的事！你仗著你那點文名，塗改了我譜的歌，而且是在歌院姐妹面前，當眾塗改的！這不是存心讓我下不了臺嗎？」于叔夜萬萬想不到，為了這麼點「小事」，一個小人，可以下這麼大的毒手，把人家房子都拆了，人都驅逐了？驚怒

叔夜：你竟下此毒手！

伯將：我要出出心中的惡氣！

叔夜：喔！

【數板】只此一句，
致今日傷天害人！

伯將：咻！早知今日，你何必
當初！

叔夜：咻！

伯將：趙伯將！

叔夜：于叔夜！

伯將：趙伯將！

叔夜：老趙！

伯將：小于！

叔夜：你是個理窮詞屈的賴皮
光棍！

伯將：咻！咬定牙關我誓不登
門！

叔夜：走來！

伯將：怎樣？

叔夜：趙伯將！

伯將：于叔夜！

叔夜：老趙！

伯將：小于！

地「喔！」了一聲，開始「數板」。我們保留了老本子這段傳統的數板，因為這時候唱什麼都不合適了，數板的節奏最能體現吵架。

念完：「你是個理窮詞屈的賴皮光棍！」「咬緊牙關，我誓不登門！」趙伯將正待

走，于叔夜又喝：「走來！」他氣不過，直呼其名：「趙伯將！」

趙伯將起先不太敢，但終究壯著膽子反擊：「于……于叔夜！」

「老趙！」

「……小于！」

這在當時，都是極不客氣的，文人之間，向來兄弟、字號相稱。于叔夜說了：「我念你也是一介書生，故此容你在我門下走動！」（把他看得很扁）「不想你竟在我于相公面前，做起工夫來了！」（你今天害得我好慘！）「從今往後，不許你再上我的門來！」這段話，完全呈現出一個「貴公子」的優越感與傲氣，是「正式下逐客令」：我不僅僅今天趕你走，從今以後，不許你再進我家的門！

貴公子鬥不過賴小人

沒想到，趙伯將賴皮到說：「倘使我高興，還要來望望你。」

叔夜：好……我念你也是一介書生，故此容你在我門下走動……

伯將：口氣倒不小！

叔夜：不想你竟在我于相公面上做起功夫來！

伯將：這全是你作成的。

叔夜：從今往後，不許你再上我的門來！

伯將：倘使我高興，還要來望望你。

叔夜：你若再來，我命文豹這小廝取劈柴刀來！

伯將：你要做啥？

叔夜：打、打你出去！

伯將：啊哇哇哇哇！

叔夜：打你出去！

于叔夜氣結：「你若再來……」

「怎樣？」

「我命文豹這小廝，取劈柴刀來！」

「你要作啥？」

「打你出去！」

「不好動刀動槍！」

「打你出去！」

這段對話，說明了…貴公子完全「弄不過」賴小人……

一個富貴、斯文、青澀的正派小生，極其傷心的時候，一個貧賤、賴皮、世故的反派副丑出現，節奏必然跳上跳下，帶來喜劇性。副丑還說：「諒你也不敢！」小生氣極，罵道：「精光棍！賴小人！與我滾了出去！」隨之重重踩他一腳，痛得他蹲在地上。這是個鋪墊，讓于叔夜先拂袖，又氣、又傷心地，哭著下場，留下趙伯將吊場。

我聽沈老師說：這個吊場非常有名。因為他的叔父沈斌泉先生，將這個文癡、小人刻畫得入木三分，每當演到這裡，後臺全部的演員，總是爭先恐後地擠在翼幕邊觀摩。

趙伯將既不敢真正得罪于叔夜，又想出氣。他走到中庭，說：好了，我到你書房外了！

伯將：不好動刀動槍的！你打傷了我的筋骨，要賠掉你一半家當！

叔夜：精光棍、賴小人，與我滾了出去！啊呀！素徽呀！

伯將：走嘛子哇！走嘛子哇，不見得打鋪蓋住在這裡！呔！……不好，要到書房外面正罵。（出書房）呔！喔喲，要是文豹這小鬼聽到，要揮雞毛撢子的。我索性到大門外面去罵。（出大門）現在出了大門啦。

呔！于叔夜，小畜牲！小猢猻！不就你的爺有

現在我一肚子氣可得撒出來！於是對著書房，正要開罵「于……」一想不對，會被于

家傭人們聽見，只好再走出大門。一出大門，就回頭開罵：「小中牲（小畜生）！」還說

「你敢回嘴嗎？諒你也沒那個膽！」緊接著給自己下臺階：好了，我的氣也出了，面子也

拉回來了，「銀子是我賺，是非是我搬，他是公子，我是酸子（窮酸），雞子（蛋）哪好

跟石子碰呢？惜財忍氣吧！」灰溜溜地回家了。這是純看演員功力、靠表演的一段戲。

〈拆書〉是巾生與副丑的折子戲，十分少見，尤其吵架一段，在現存的折子中，絕

無僅有。沈老師當年是一個人教生又教丑，聽他念丑的白口，很慢，語調壓得低低沉

沉、拿腔拿調，一股陳腐氣。同時這後半折戲，于叔夜又氣又急，一邊鬥嘴，一邊發

洩，不時還露出孩子氣、少爺脾氣…或拍桌子、或用腳踹、用肩撞、用水袖甩趙伯將，

這些生活中的動作，在一定節奏、氣氛下，把人物關係呈現得清楚活現。

財有勢，就看不起我窮秀才！跟你說！在這方

圓九尺，我還是個有名的秀才。方才在書房裡，

盡你說，盡你罵，現在在門外哉，我要反罵

你…小老鼠！你還敢回嘴？你回呀，諒你也不

敢，面子全給我拉回來哉！銀子是我賺，是非

是我搬。他是公子、我是酸子，雞子不好和石

子碰的！罷哉，惜財忍氣。怎麼肚子餓了……

回去吃泡飯……這就叫

「惜財忍氣」！

漁家樂・藏舟

從今扮作漁家漢，待等時來風便，
那時同向金門把話傳。

藏舟

小生配貼旦

《漁家樂》算是崑曲相當著名的劇作，寫的是「報仇」的故事；情節曲折且熱鬧，在一九二〇到一九三〇年代，〈賣書納姻〉、〈榆錢〉、〈端陽〉、〈藏舟〉等折子都還時常演出。《漁家樂》最重要的人物是鄔飛霞，而這個角色，最著名的折目是〈刺梁〉，歸在「刺殺旦」家門。小生僅在〈藏舟〉與她有真正的對手戲，後面就是大團圓而已。然而〈藏舟〉演的是「同為天涯淪落人」的一生一旦，從相識到相依這個段落，尚未觸碰到旦角「豪俠」的一面，因此單演這個折子戲的時候，我們把她歸在「貼旦」家門，由梁谷音飾演。在崑曲折子戲當中，小生與花旦（貼旦）的對兒戲很少（南《西廂》裡張生與紅娘的段落，不是主戲）；可以說，小生與貼旦的對兒戲當中，最重要的，就屬〈藏舟〉了。

這齣戲的小生劉蒜，是漢章帝曾孫，封為清河王，被太后召入皇宮即帝位；沒想到

入宮以後，權奸梁冀卻搶立了年幼的渤海王，還準備篡位。劉蒜倉惶離宮，梁冀派騎尉

追殺，追到江邊，騎尉放箭，卻誤傷一名老漁翁，騷亂中劉蒜僥倖脫逃。江邊沒多少遮

蔽，只見一艘小漁船泊著，他想請漁人渡他過江，卻發現舟中無人。情急之下，先跳上

船躲避；未幾，一個漁女哭哭啼啼地回來了，原來騎尉誤傷的老漁翁，就是漁女鄔飛霞

的父親。這一生一旦，與梁冀都有不共戴天之仇，兩個「受害者」見面，很快便互相理

解、同情，相依相扶。

「行船」戲

聽說當年，傳字輩的周傳瑛與張傳芳兩位老師經常演這齣戲。他們舞臺上是一對生

旦，「紅」的程度，僅次於「大一檔」顧傳玠與朱傳茗老師，而稱為「小一檔」。但是自

從我進戲校到出科，卻從來沒看過這齣戲演出；近幾十年，也只看過湘崑演一兩次。可

能是因為這齣戲不夠「討俏」。〈藏舟〉就曲子來說，生旦各一大段【山坡羊】，後面兩

支【降黃龍】也不錯，儘管談不上一流名曲，但旋律動聽、意境也美；以唱腔的分量看

來，像個唱功戲。那麼，為什麼說它不夠討俏呢？我想，是因為它既靠不上唱功戲，也

靠不上「表演」戲——像〈跪池〉就是典型的表演戲。〈藏舟〉情節也有，唱也不錯，表演也有特色，但都不那麼突出，有點偏「冷」；同時，它既稱不上喜劇，也稱不上悲劇。

如果用一句話簡單介紹這折戲，可能會說「這是一折看船上的戲」。

我同梁谷音，在學生時代就演過一次，是沈傳芷老師教的，還留下一張很小的照片。

逃亡的小儲君穿著黑褶子，腰上繫了絲條，腳下的高靴說明他的身分，左肩背了包袱，象徵出逃。鄔飛霞則是素色的襖褲、打腰包

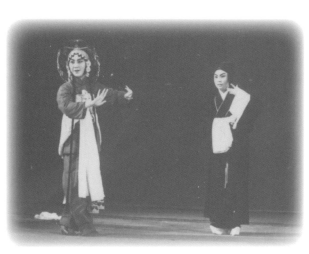

（落難的符號），頭戴草帽圈，手裡拿著祭祀的竹籃。儘管小時候學了，上崑復團幾十年，卻沒有再演過，直到二〇〇三年，臺灣的邀演「點」了這齣戲，才把它挖出來，細細打磨了一番。打磨之後，身段也好看，表演也細緻，甚至造出一些「緊張」的氣氛，又在半小時內完成，整體相當飽滿；彩排以後，大家都說「蠻精彩的」！那麼它為什麼一直被認為是齣冷戲呢？我猜，是因為儘管「好看」，內容畢竟不夠有「深度」，文采也未臻上乘。

絕佳的教材

崑曲最經典的劇目，必定有相當的文采；然而《漁家樂》的作者朱佐朝不喜雕飾，寫的又是平民的戲、小人物坎坷的命運，因此沒有錦繡的文辭；劇作家最見長的，在於故事的起承轉合。這使得戲的後半容易溫。同樣在船上，《玉簪記・秋江》抒情，【小桃紅】套曲酣暢淋漓地唱下來，觀眾就滿足了，只消稍微加些調度、動作即可。而〈藏舟〉卻主要在敘事：「我的遭遇」、「原來他這麼可憐」、「那你以後怎麼辦？」唱詞一般，唱腔便很難出華彩；演到後半，戲沒法靠音樂「推」上去，因此便稱不上唱功戲，演員只得挖空心思，找身段及表演語彙。想讓每部作品都一流，是不可能的，但起碼使它細膩、生動，達到二流水準，並成為絕佳的教材。「船上」的戲，可以學到很多腳步與節奏，還能運用到其它戲裡。

主要人物的知名度

這齣戲還有一項「弱勢」，在於演員難得。《白蛇傳・斷橋》後面也有點冷，《牧羊記・望鄉》也有點冷。但是一個崑劇團想要挑個白娘子，還挑得出，她是閨門旦行；而一個崑劇團裡，稍微好些的老生總能找得到。但是〈藏舟〉是花旦（貼旦）戲，許多劇

團，條件好點的旦，都唱閨門旦去了，往往是扮相普通、嗓子弱點、個頭不夠一點的，才去唱花旦；花旦主戲少，而戲學得少，演員成長就慢。因此很多劇團拿不出像樣的「大」花旦，這齣戲就少人唱。另外，戲是必須「推」的。沒有人不知道「白蛇」這個人物，蘇武則是歷史上大名鼎鼎的忠臣；劉蒜與鄔飛霞是誰？只有「內行」才知道鄔飛霞是「崑劇著名的人物」。劇中主要人物沒有知名度的時候，光是戲的背景，就得說半天。所以我們要努力傳承，讓這些戲更多人演，把戲「推」到讓眾人知道：這些戲，以前都是很紅的。

對於〈藏舟〉的文本，我們沒有做大幅度的修動，只作表演強化；緊緊抓住「船在水上走」這個重點：「行舟」時，是水流徐緩還是風高浪急，戲曲有不同的手段。他們的情感，就繫在茫茫江面這一葉小舟上，無助而相依。我們設法展示唱腔的特點，使情感與行舟腳步、身段、唱腔貼合；讓所有的細節更精緻地呈現，與人物的命運捏在一起，使這齣小戲由悲情與緊張的開場，逐漸緩和進入抒情，最後透出歡樂與希望的色彩。可以說戲劇的起承轉合，也非常完整。

鄔飛霞素服戴孝，剛祭過父親，手裡托著擺放祭品的小竹籃，也就是她第一個段落唯一的道具。萬分悲慟地，泣訴父親被暗箭射傷驟世的遭遇，邊唱邊敘。這是貼旦很著

〈藏舟〉

鄔飛霞：苦啊！

【山坡羊】
淚盈盈做了江干的花片，
慘淒淒做了天邊的孤雁，
哭哀哀做了石砌中的亂蛋，
虛飄飄做了陌上的楊花捲。
奴家鄔飛霞，只因前日我爹爹邀同伴，到陳家墳首慶賞端陽，不想都吃得大醉，一堆兒睡在草地上。誰知有一騎尉追趕行人，暗放一箭，卻射中我父親身上！疼痛不過，即時身死。今日煮得一碗魚羹，不免到爹爹墳上祭奠一番。啊呀爹

名的【山坡羊】。貼旦的曲子，除了〈佳期〉的【十二紅】以外，就是〈痴訴點香〉的套曲，比較為人熟知。黃昏時分，江邊灘頭上，悽苦的孤女十分令人同情。我記得有個身段很好看：比喻自己像隻石縫中的小蟲，她用腳畫小圈，踢石頭，描摹自己就像沒人會注意、縱使看到，也會一腳踢開的蟲子一般，被萬眾遺棄。

還有一句「早晚看何人面？」相依為命的父親走了。她把籃子舉過頭頂，背影給觀眾，望著無垠的天際，那兒有已經遠去的親人，一邊悼念，一邊對他說話。退著退著回身拭淚。這兩個身段我很欣賞。這都是表演過程中不斷加工、規範起來的，如果做不到位，就流於程式而已。所以說口傳心授，不僅要記得動作的幅度，意思也得掌握。

驚弓之鳥

旦角緩步下場，緊接著小生小儲君出來。他在逃亡。小儲君假扮平民，左肩背著包袱，右手虛托著，背身快步上場。以前老師們要跑碼頭，服裝沒幾件，巾生就是湖色、

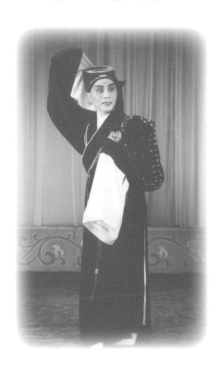

爹呀！

哀憐，骨肉今朝各一天；

難言，弱質今番在哪天？

天藍，窮生就是黑色。現在我們漂亮了點，穿「暗花」深藍色褶子，衣襬不繡花，但領口繡一點點。背身小半圈圓場以後，折袖、托包袱，在九龍口亮相。小生的眼神看得很遠，帶著「警惕」的意思。他也唱【山坡羊】，速度大約比旦快了三分之一。唱腔句句在比喻：我就像斷線的風箏、我如同喪家之犬……甫上場，就回身三望，惟恐追兵趕上來，邊看邊退，抖落的雙手，說明他是驚弓之鳥。

過了舞臺正中，一揚袖，呈「順風旗」，奔到下場口，這是與第一個亮相對稱的位置。再度抖落雙手，配合重複的尾腔，凸顯他孤獨流亡、無奈飄零的處境。只要這個八字走得圓且勻，舞臺就被「擺平」了。八字的調度很傳統、很基本，但是舞臺就這麼個方寸之地，走圓圈還是走直線？用什麼步伐？八字是兩個圓。現在有人走四個圓的調度，這都是可以發展的，端看你對傳統的熟悉：這個身段擺在哪個犄角好看？翻哪條線最漂亮？如果選擇了一條路線，翻了，而觀眾注意不到，那就白翻了。調度是很講究的。

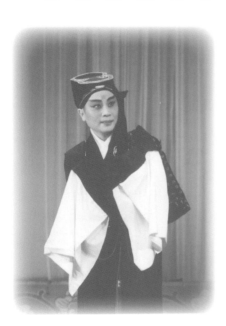

劉　蒜：

【前腔】

戰兢兢做了失巢的乳燕，

孤影影做了風鳶的飛線，

苦伶伶做了無父的孩兒，

哭啼啼做了離下的號更犬。

你看波浪掀，

望不見帆檣在江上轉。

做了吹簫伍相擔愁怨，

怎能夠蔫地蘆中人自憐？

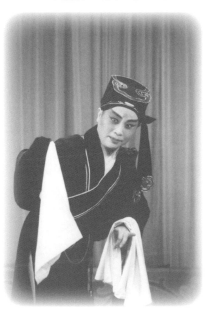

「苦伶伶做了無父的孩兒」他雙手環抱自己，眼神從左肩帶到右肩，描繪孤單失怙的樣子。他才十六七歲！就肩負了國家興亡的重責。腳步是後退的，靠眼神來達意。到了第四句「哭啼啼做了籬下的號更犬」，其實他並沒有真的看見一隻寄人籬下、可憐兮兮的狗，但是穿手折袖望出，腳跟著畫圈後撤，與唱腔搭配得嚴絲合縫、如是三次，這個身段舞起來，連貫又好看，能讓人印象深刻。記得一九五九年六月分上海青年京崑劇團去香港演出，我沒去成，到杭州向周老師學了〈藏舟〉這支曲子後，練得很勤；九月去內蒙古的時候，就在劇場外留下了這個動作的照片。

句讀清楚的【山坡羊】

【山坡羊】的句式很清楚，前四句每句的結尾都是｜ $\underline{5 \cdot 6}$ $\underline{22}\underline{16}$ - ｜，不像多數的崑曲，句尾黏著句頭，讓許多人覺得崑曲「沒有句讀、聽不出斷句」。的確，南曲只有少數的曲牌，樂句的句式清楚，譬如【朝元歌】與【江兒水】。記得有一次我唱【朝元歌】，一位師兄聽了對我說：「美緹，妳唱得很好，句式唱得很清楚。」當時我聽不懂，後來才知道板腔體，譬如京劇，句子都很清楚，崑曲則須由演唱者自己留心。就因為那次得到他的讚美，從此我特別注意這個問題。但是曲子本身句式不太清晰的時候，要如何把句式唱清楚呢？一是換氣的選擇，二是尾腔的收科。氣口與尾腔都乾淨，斷句就容易清楚。如果演員沒有意識到這些，曲子的句讀就更模糊了。

崑曲的身段能延伸為舞蹈，並且精彩得讓人很有欲望反覆去練，是因為它的舞蹈不是「一二三四、二二三四」純粹的技巧與姿態，而與辭意密切相貼。唱詞有抽象，有具象，具象的比較難做，譬如〈驚夢〉的「肉兒般和妳團成片」就很具象，含蓄的崑曲，只能演成耳鬢廝磨、講悄悄話。【山坡羊】四個排比句之後，仍在形容，說自己「做了吹簫伍相擔仇怨」，手擺出吹簫的姿勢，腿抬起，造型很美；腿伸出去，一面走一面吹簫，形成舞蹈，同時表現意境。唱到「驀地蘆中人自憐」，要表現的是「自憐」，場景忽地來

到濕地、蘆葦叢中，所以用腳步來表現：拎起膝蓋、撩起腿，艱難地走，腳尖碰地，先

判斷「滑不滑、能不能踩下去？」此時無依無靠，沒人救得了他，因此雙手環抱著自己；

這樣的身段形象，能將逃出皇宮的艱難，與當前所處環境的惡劣，同時帶出來。領會了

身段的意思，就會愛它，把它練好。

單人上船

叫了半天，泊在江邊的

漁船裡沒人！附近沒有其它

遮蔽，倘使再來個騎衛，一

眼就讓他看見了！只能躲到

船上去：「我悲煎，恨不當

初學弄船。」隨著唱腔，手雙

指那艘船，腳左右挪動，與

手錯開。（我從小養尊處優，

早知今日，我就去學划船

看柳蔭之下有隻漁船，不免喚

他渡過江去。喂！船內有人

麼？煩你渡過江去，將銀錢來

謝你！船內有人麼？船船……

船內有人麼？沒有人在內。看

這一帶曠野之所，倘有官騎追

來，教我向何處躲避喲？也

罷！我且躲在船中，再作道

理。

我悲煎，恨不當初學弄船；

我憂煎，未識殘生再瓦全。

了！）意思做出來就能達到抒情的效果，而不只是「交代」、比畫身段。這種手腳搭配重複「指」的動作，只有崑曲使用，凡是一順邊（手腳同方向）一定做得快，像〈搜山打車〉就是快的；手腳錯開就是慢的、抒情的。快當然也能抒情，但更強調視覺節奏。

跳上船的一串動作很寫實：先挪兩邊的水袖，去拉纜繩，把漂離岸邊的小船拉過來，將纜繩盤上木樁，還踩了踩，然後雙手撩褶子往「船上」跳，一上一下地晃，再低頭，一側身，躲進船艙。這些動作都很寫實，然而手、腳、腰經過美化，配上唱腔，改變了生活的節奏，就變成身段、舞蹈，給人詩情畫意的感覺。

取得信任

鄔飛霞祭奠過父親回來，發現船在江邊漂著好久了，怎麼會晃呢？警覺地一看，果然船上有人！她家剛剛發生那麼大的慘事，怎麼又出現不尋常的狀況？忍不住大喊「有賊！」小生聽見喊聲，恨不能立刻搗住她的嘴，

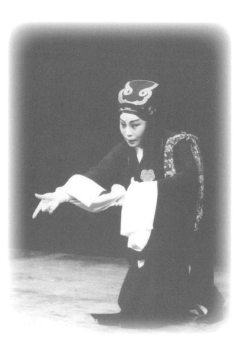

鄔：啊呀爹爹，孩兒是去了呀！看天色已晚。不免把船搖至蘆葦深處歇宿便了。船身為何翻動？待我看來。啊呀！有賊呀有賊！

劉：小娘子不要叫喊，我……我不是賊！

鄔：你既不是賊，為何藏在我舟中？我漁船上是沒有什麼東西的呀！

劉：小娘子，我是避難之人，潛身逃奔，來到江邊，無路可走，只得暫避尊舟。若得小娘子見憐，渡過江去，卑人就有生路了。望小娘子恕我不待命之罪。

可偏偏離得老遠；只得慌張地說：「小娘子，我不是賊。」「既不是賊，為何在我舟中？

我船上是沒有東西的呀……」孤單悽苦的她，說罷情不自禁地哭了出來…「我是避難之人，潛身逃奔，來到江邊，無路可

隱瞞地，將擅自跳上船的理由說出來…「我是避難之人，潛身逃奔，來到江邊，無路可

走，只得暫躲尊舟。若得小娘子見憐，渡過江去，卑人就有生路了。望小娘子恕我不待

命之罪。」

就這幾句話，要取得她的信任，得講得情急、真誠、一氣呵成，因此要善用重音：

講到「避難之人」（等同「逃犯」的意思），他非常難過，「避難」兩字是重音，最後一句

「望小娘子恕我不待命之罪」，提高調門懇求她。鄔飛霞一想：離亂之年，誰知道他是好

人還是壞人呢？但他講得有理有節，既誠懇，又不失分寸，不像裝可憐、亂許願。他的

話打動了她，於是她回答：你究竟犯了什麼罪？說吧！如果情有可原，我會渡你過去。

見小娘子已經一半接受他了，他便進一步提出要求：「請先將船搖至江心（離了岸

再說），待我備陳患難始末（我一定告訴妳）。」這幾句話很簡約，他們見面的過程也很

簡約，短短兩個來回，就將兩人關係，從敵對，到「好，我把船先搖離了岸，但是你要

說」，進了一大步。對白越簡練，越難。演員經過多年實踐、閱讀，才能學會去掏詞後面

更深的意思，並將每個字背後的情感也表露清楚，人物才能飽滿。劇作者距離我們已數

鄔：看他不像個賊人模樣……

只是你犯著何事逃奔至

此？也要說個明白。方好

渡你過去。

劉：小娘子，且把船兒搖至江

心，暫停舟楫，待我備陳

患難始末。

鄔：不妨，你且講來。

性。

百年，每齣戲都靠歷代演員不斷地解釋、呈現，每個演員不同的演繹，形成藝術的多樣

邊敘邊行

下面一段就是行船。《秋江》的生旦【小桃紅】是兩艘船經過波折（追舟），追上以後，暫泊在江面上唱的。〈藏舟〉則由於小生央求旦角「先搖離岸邊吧」，旦角一解纜、跳上船，他就信守承諾，開始陳述；「邊敘邊行」，是這齣戲很重要的特點。首先自我介紹：「我是帝室淪夷」，女孩跳上了船，原本小生在船的後部，是放櫓的地方，女孩要去搖櫓，因此兩人面對面，蹲低一撐身，表示兩人過船艙，換了位置。舞臺上並沒有船，更沒有船艙，船頭、船尾在哪裡、船的大小，都靠表演引導觀眾的想像。女孩才聽完第一句，就喝止了他——皇孫怎麼可能淪落到這兒來？再說，你的打扮也不像啊！小生說「有個緣故。」便緊接著唱下去，船也動了起來。

搖櫓的節奏

「為邦家」這段【降黃龍】從前相當有名，可惜現在唱的人不多。我認為這支曲子

劉：小娘子啊！

我是帝室淪夷。

【降黃龍】

鄔：住了！這一句就是大言無對證的了！你既是帝室子孫，為何這般模樣？

劉：有個緣故。

鄔：有甚緣故？

劉：為邦家摧殘禍及株連，為權臣篡逆。

鄔：權臣是誰？

劉：梁冀潛謀，

鄔：梁冀！

劉：弒君臨軒。

鄔：你是帝室何人？

好在腔特別像「在船上」！節奏很有一重一輕、一前一後，湧動的感覺。戲校時老師教我們的版本，屬於「擺戲」，小生挪到了船頭之後，旦角就丟了個軟墊過來，小生坐在地上晃，且角站在後方搖櫓，也搖晃著。由於兩人須要對話，坐立面向呈丁字形。儘管這樣也蠻好看，但坐久了，戲畢竟會悶。這齣戲幾十年沒有演，到了二〇〇三年要去臺灣之前，在上海預演的排練，梁谷音說：我們動一下吧！如何改動呢？就是「邊敘邊行」：思考「船要移到江心，除了跑圓場之外，還可以走哪些步子？且使用的，實際上不是槳，而是櫓，這表示漁船不那麼小——往常她們一家子都住在船上；櫓的搖法也與槳不太一樣。道具以槳象徵，前頭繫個彩球與長長的綢子，且角一手拿著綢子搖。這個動作給我們很大的啟發；唱「為邦家」的時候，兩人一左一右，她往後擺，我就往前；我手裡沒東西，就以水袖一開一闔，很像搖櫓的船。如是三下，起了個很好的頭。開唱的頭、身段的頭、表演段落的頭，動作語彙與節奏，必須得抓得準、做得好看。我們就是從「搖櫓的節奏」得到啟發。

三下之後，開始走圓場，因為船必須動起來。跑了大半圓之後，從下場門一路搖向上場臺口——不能跑圓場，否則一下子就到了。我們採三個小快步，蹲一蹲，非常默契。這個身段步伐的節奏從哪裡去尋？由於「摧殘」是個拖腔，我們以小快步帶蹲，填

滿長腔慢板，營造出一波波的浪形、小船在其中起落漂泊的感覺。唱腔的節奏與腔格，在崑劇表演中，是很重要的依據。梁老師演過非常多船上的戲，包括旦與小花臉版本的〈秋江〉，甚至現代戲划船送糧食等等，因此她船上的腳步十分嫻熟。是她給出的建議，一試就覺得很順，再試一次，就定下來了！這就是經驗的積累：學過很多這種類型的戲，把它化一化，搭配不同唱段的節奏韻律，就能自己「創造」出適切的調度和身段。

突出重點唱詞

行舟身段調度好看、有變化很重要，但更要突出重點唱詞。譬如「權臣梁冀」，必須讓觀眾聽清楚。生在前、旦在後，以雲步，從舞臺右面橫向往左面走，我在「篡逆」出口後，壓低聲量，唱到「梁」字，兩人同時向後撤，然後衝向舞臺正中的前端，我一面踩腳，一面吐出「冀」這個字，以示咬牙切齒。一踩腳，「船」就上下劇烈地晃動起來，凸顯兩人最大的仇人出現了。一個人晃不出船形，兩人一前一後搭配得好，以船晃動的方式與幅度，能幻化出各種情境。此後，兩人繼續雲步，回到船剛啟航時的位置。走了一圈停下來，表示「船到江心，緩緩而行」，鄔飛霞準備開始好好盤問他：「你是帝室何人？」

把握虛實的分際

小生這段白口相當長，老師教的，是站在原地念；原地，固然突出了念白，然而時間一長，戲不容易托住。他訴說的內容非常生動、激烈，因此這段白口，極適合動起來。他說：我是清河王，太后召我進宮準備即位，沒想到梁冀圖謀篡位，擁立了別人當傀儡，我只能逃出宮來。我便就從「逃出宮」開始改成「動態」…「不想梁冀又發騎尉追拿」，我請梁老師跟著我，一起移動，兩人一前一後，橫向朝右，說到「追至大林之所」步子不停，再朝左，走了一個「之」字形的來回，形成緊張的氣氛。由於兩人一塊兒動，觀眾會忘了「船形」，只跟著兩人「專注在這一件事上」，不會去質疑「船到底停泊著？還是緩緩搖著？」這類問題。

一個來回之後，說到「恰有漁民睡著」，兩人同步往後退，「那騎尉射我一箭」，再同步向斜前衝，啪，船形又出現了，觀眾仍相信你們在船上。就如同〈秋江〉的【小桃紅】，唱到投入時，實際上常常打破船形。為了表達情感與氣氛，舞臺上的真真假假，都是表演的手段，靠調度、節奏的力量造出高潮。當然，該回來的時候要回來，不能出格得太過分，超出虛實的分際，就不可信了。

劉：我乃先朝章帝曾孫，清河王劉蒜。奉太后懿旨，召入宮闈議立大位。不想梁冀反立了勃海王劉纘，未及三月他就弒君，欲篡大位，要絕我劉氏宗支。為此我逃出宮來。那梁冀又發騎尉追拿，追至大林之所，恰有一堆漁人睡著。那騎尉暗放一箭，卻射在個老漁翁身上，我便走脫。

鄔：喔！那老漁翁麼！就是我爹爹！那日回船疼痛不過，即時身死！

劉：死了？

鄔：死了。

以留白轉場

　　講到「一箭」，是最驚險處，加了大鑼。追兵一箭射中了別人，我得以逃脫。大段白口念到此，感到深深的遺憾，因為他的命，是一位無辜陌生人的命換來的。沒想到此時女孩子竟「喔！」了一聲：「那老漁翁……就是我爹爹！回來疼痛不過，即時身死！」小生之前雖然注意到女孩戴著孝，卻沒想到就是苦主的女兒！他無言以對，只能由衷地吐出：「可憐……」此時，場子必須冷一冷，因為剛結束的那段念白簡潔扼要，卻於他倆都是驚心動魄的大事，應該讓女孩有傷心拭淚的時間，才轉入下一個段落，否則情理不合。女孩按下了悲痛，問道：「如今殿下意欲何往？」

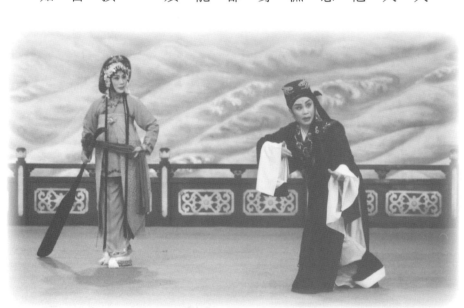

身段的高潮

小生接下來的一段話，帶著歡意，且十分動情。他要表達：我的事，會殃及妳無辜的父親、牽累到妳，是我真的走投無路。我看不見出路，但我不是壞人。這段唱的內容，沒有前面的念白激烈；但他們處在江心，水流更複雜，船行起來更有變化。我們從「我來至江邊」開始圓場，一直跑到「望洋揮涕」這個高腔，正好小生在前，旦角在斜後，這個角度最漂亮。此時唱腔突然加速，動作幅度加大加快，像是波浪即將形成漩渦，「沒一隻輕帆」，小生只靠上身前傾後仰，與捏緊的水袖做節奏；旦怕是要掌不住船了，人快要甩出去的樣子。唱到「輕」字上，兩人同時小步子往後退，「帆」字，

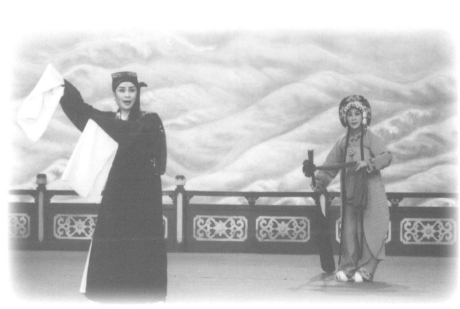

劉：唉……可憐……

鄔：如今殿下意欲何往？

劉：小娘子啊！

　　我來至江邊望洋揮涕，

　　沒一隻輕帆疾捲。

鄔：小心了！

劉：因此且藏身，

　　為非作歹也難辨人言。

鄔：【前腔】

　　我聞言身顫心驚，

　　他是個親王眼前誰援？

　　殿下！

　　你在窮途含悲，

　　旅邸怎得安眠？

劉：這也說不得了，生死付之
　　天命矣。

兩人一致往前衝、同步鷂子翻身，小生跌倒在船頭。梁老師相應的身段來得極好：她把
櫓一扔，上前來拉住我。演出了風疾浪高，也描繪出兩人艱難的處境。

這個段落的設計，也是唱腔賦予的條件。原本老師教的，兩人仍然坐在地（甲板）
上，不易顯出他們的艱難，有時晃著晃著，兩人方向還容易亂掉。然而，老師教的這個
「晃」的節奏，已經有了這個意思，多年來儲存在我們的腦子裡；加上我們對腳步、調
度、以及情境的理解——他們傍晚離了岸，到江心談這件事，天已經黑了……。唱腔給
了我們編排這個小高潮的機會，並沒有苦思三天三夜，倒像是水到渠成。

特寫鏡頭

湍流之後，慢慢平靜下來，船行到了個比較安全的小港灣。旦角把櫓放了下來。剛
剛差點甩出去的時候，是這位小姑娘把他拽住，拉回來，他感激地看著她……她不僅讓他
免遭騎尉追捕，在江上還保護他免於滅頂。他從半跪緩緩爬起來，兩人走了個推磨（手
拉手的距離，面對面地走個半圓形）。舟中這個推磨不能大，速度也不能快，他用眼神表
達感激，女孩則好好地把這個男生看了個周詳：他應該是個坦率誠實的好人。而且害他
的奸賊，也害死了她父親，他倆從此同仇敵愾了！全本《漁家樂》講的是「俠」——鄔飛

霞的俠義心腸；這個推磨，就像個電影的特寫鏡頭，特寫了鄔飛霞心境的轉折。

後面兩段是鄔飛霞唱。必須說〈藏舟〉的後半場，寫得不算成功。劇作家故事的框架編得不錯，再要描繪「人物」、寫鄔飛霞的內心，則無法深入，導致這齣戲的劇本，終究歸在三流。鄔飛霞提起「相士說我有貴人星現」的情節，貫串了全本《漁家樂》；然而單看折子，未免感覺「戲不夠，神仙湊」，並無實質的意義，因此這兩段唱，難免流於敷衍。唱段的重點應該擺在：她萌生了報仇的念頭。他代表了「國」，她由此想到她的「家」，梁冀弄得他們「國破家亡」，所以她念頭一動，決定：先把這個人救下來。但「報仇」這點，講得不太清楚，儘管唱詞提到荊軻，在缺乏鋪墊的情況下，沒人相信一個女孩子真的會去當刺客，以為只是個形容詞罷了。湘崑與浙崑，這折戲不用花旦，而與〈刺梁〉一致地，以刺殺旦擔綱，或許比較能凸

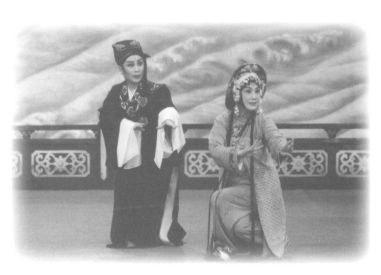

顯「俠義」；但是稍一不慎，就可能被認為「像地方戲」。我的〈藏舟〉，在戲曲學校，沈傳芷老師就教過，獨角戲部分又向周傳瑛老師學過，印象中，兩位老師都沒有特別強調「俠」的部分。

女孩暗自決定日後有機會要報仇。他是個「大人物」，將來報仇，他定會與我同心協力吧？眼下先把他安頓好為是。因此問起下一步：你過了江之後，怎麼辦？外府州郡有你的屬下官員接應嗎？沒有？都是反賊的人？那麼，去投靠他們，猶如飛蛾撲火。搞不好才過了江，已經有人等著抓你去領賞呢！你就暫時住在我的船上吧！安心學做個漁家，等待機會到來。

老師教的路子，前頭一半是擺戲，到了旦角開唱才站起來。我們將舞蹈性強化：「如蛾赴火焰」兩人一順邊地，朝外雲手轉身，雙水袖下撲，半蹲；「重句」朝裡重複一次。「羊入虎狼圈」背貼背地繞一小圈。「寒江獨釣仙」及重句，

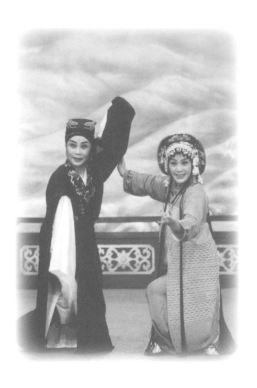

鄒：如今外府州郡多是殿下的官員，難道庇護不得麼？

劉：如今外府州郡，多是梁冀的羽翼牙爪，我若去投他呵！

【黃龍滾】

這是如蛾赴火焰，

如蛾赴火焰，

羊入虎狼圈。

我寧死他鄉，

莫把頭顱剪。

小娘子，倘有官騎追來，切不可破我行蹤。

鄒：那個自然。殿下如今行蹤無定、住宿無家、傍徨無路，未免別有風波。不如權且安坐漁船。

則做了背對背、面對面，兩個對稱造型。重句的原則，就是以同樣的身段，左右或者前

後重複。「獨釣」理當是一個人的動作，但兩個人只要做得默契，意思還是能出來的。

「潛息游龍」是在安慰他：你就忍耐一時吧，像條龍憋在水底，總有一天能騰空出世！這

個句子，是從「寒江獨釣仙」接過來的，走雲步，神情也要從前句延伸過來，看向水中，

「看到希望」。「等待時機」這個意思，說得不太明顯——崑曲一向偏向含蓄，然而最後

一句「似醉如痴，暫但聽漁歌囀」的詞與腔，突然轉向抒情、華美，聽起來未免過於歡

悅，彷彿兩人忽然就撇下了很嚴重的大事似的；不過，我們暫時還想不出夠好的替代。

而這種「小戲」，不動大鑼大鼓，只以唱腔變化，即造就了各種情境

轉折，也可以說是這齣戲的色彩吧。

「潛息游龍」？住在船裡？那

麼身分是什麼？這是小生首先考慮

的——妳們漁人也常常互通往來

吧？她的回答是：船艙裡還留著我

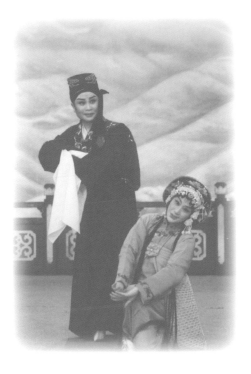

學個寒江獨釣仙，
寒江獨釣仙，
免被人輕賤。
且潛息游龍，
待聽朝綱典。

劉：多謝小娘子救我患難。只
是我這般模樣，倘若有人
盤問，如何是好？

鄔：不妨。我父親有破衲襖遺
下，殿下可扮作漁人，坐
在舟中。
似醉如痴，
暫聽漁歌囀。

劉：這便免人盤問了。只是倘
同伴中問起，這又如何回
答？

父親的一些衣服，你穿著我父親的衣服，扮成漁家，坐在船上沒問題的。騙外人，或許沒問題，但妳的同伴、熟人呢？女孩非常善良且有氣度，她回答「只說權……權為家眷」這句詞填得不錯：見面伊始，是旦角盤問小生，現在轉為小生問旦；前面他回答了「我是皇帝的子孫」，現在他問「我坐在這裡，算什麼？」挺有戲的。她羞答答，小生湊上耳朵去，聽到「做妻房」，便不無打趣地說：這可是妳自己講的哦！他知道這是權宜之計，但仍然感謝她：如果我有朝一日當了皇帝，「定當敕汝為正妃」。劇本中，女孩立刻接「願殿下千歲千千歲」，如同地方

鄔：不妨，倘同伴中問起，只說權……

劉：權什麼？權權、權什麼？

鄔：權說道是妻房、為家眷。

劉：這是妳自發之言，非是我來唐突。小娘子，倘漢室不滅，有日歸朝登位，定當敕汝為正妃。

鄔：願殿下千歲千千歲！

劉：快快起來！今後切不可如此稱呼。

戲的「討封」，顯得有些可笑；又像是她「圖」著這件事，但明明她純粹為人俠義才幫他。如果小生改成說「定不忘妳救命之恩」，而旦角回「殿下言重了」，也許就不可笑了。「不忘救命之恩」，實際上也就暗含「敕封」的意思。

我的學生們似乎挺喜歡「千歲千千歲」這句對答，或許他們覺得「觀眾笑」就表示「演出效果好」吧？我也覺得鄔飛霞接受誥封，與她俠義的形象不合；只能說：在那個時代，這樣的情節，是可以接受的。

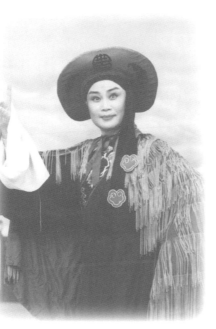 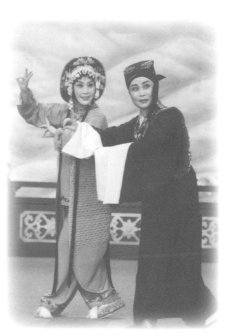

結尾的意境

我渴望一個意境：黑夜裡，很寬的江面上，一葉小舟，一個人坐著，另一個搖著，越行越遠；那端彷彿透出曙光，他們朝著光的方向而去。我心裡的這個畫面，該從哪裡開始呢？前一段已經達到「相依為命」、互相承諾要共奔天涯了，因此剩下短短的【尾聲】，要將氣氛往前推。穿上漁家斗篷，戴上漁家帽，到了「時來風便」，唱腔帶起了圓場，「風便」的高腔，就像一波浪，他晃了晃。【尾聲】總是三句，前兩句連在一起；最後一句扔得極好：「那時同向金門把話傳」——「那時」，就是我們的願望實現時，「同向」是個極高的腔，很圓的豁腔，看得很遠，指得很遠，但是兩人逐漸靠攏；唱到「金門」，節奏上板了，將近臺正中的時候，我靈機一動，拿起她船槳上的綢子，與她一起搖船，一開一合，步子變小，晃了個

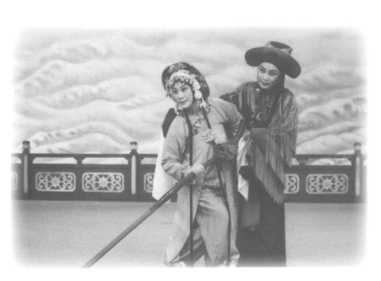

鄔：是，如此改扮起來。

劉：有理。

合：【尾聲】

　　從今扮做漁家漢，

　　待等時來風便。

劉：站穩了。

鄔：不不、不妨。

合：那時同向金門把話傳。

四十五度的圓弧：以動作表示「我們是一家人了，我應該擔當一份責任」。唱完以後，又是一個大浪，船又滑了出去，這次換小生去扶旦，喊一句「小心了！」在人物關係上，他已經變成一個「可能保護她」的人了。

這個「換位」，是我們自己的設想：你是個男人，人家收留你了，你就要跟她共赴天涯，同擔責任，扶持她；振奮自己，擺脫戰戰兢兢的狀態。這個人物到此就算是「站起來」了。在浪聲中，我們重複「打開、合攏」的搖櫓動作；剛才是艱難的，現在很歡愉，兩人一前一後，朝同一個方向，慢慢雲步一波（蹲）波地下場，讓觀眾感覺船漂向很

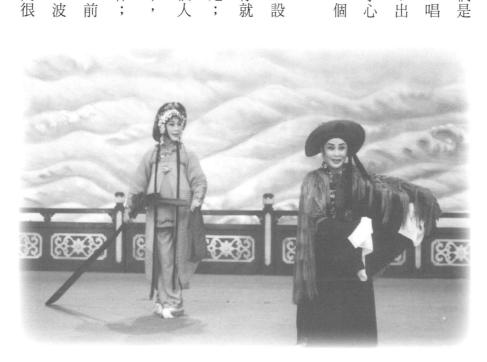

遠很遠。這裡不適宜快的下場，因為遠處的東西，看起來應該是幾乎不動的。這就是我想要的意境。

鳳凰山・贈劍

相逢好，贈青鋒為表照，
待功成渡鵲橋。

贈劍

曾經演出最頻繁

〈贈劍〉與《販馬記》一樣是「吹腔戲」，不是曲牌體、唱的不是崑腔，它們不是崑曲。直到崑曲「接觸」〈思凡〉等等「時劇」、弦索調的年代，才被「納入」崑劇的演出劇目中。關於〈贈劍〉的表演，往常我腦中從未整理過，也沒寫過文章，示範講座從不曾以它為例，因為感覺它不算崑劇的傳統、經典劇目。其實，它是我從學生時代到初入劇團時期，演出最多的劇目。因為那個年代，崑劇市場還很低迷，存活的崑曲戲班，都是與別的劇種混演的，譬如在蘇州，崑劇與蘇劇混演，在河北，與弋陽腔混演；混演的戲班，挑選的「崑曲劇目」，無可避免地，較為熱鬧、淺白。當時的觀眾與「傳統崑曲」距離很遠。那段時間，做為可以推出、觀眾容易看懂的「崑曲大戲」，新編的《牆頭馬上》演得特別多；而半小時左右，扮相漂亮、唱念白話、載歌載舞的〈贈劍〉，則是折子

戲的絕佳選擇。

〈贈劍〉的公主穿戴是：宮裝、鳳冠、翎子、江花佑也有翎子，海俊則是將巾額子飄帶，穿團花褶子，三個人都非常亮麗。前頭有四個小太監，與大太監巴剌，臺上紅色大帳加上斜擺桌椅，整套傳統的大紅，大幕一拉開，場面就很漂亮。

幾位大師的心血

其實在崑曲傳奇本裡，有《百花記》這齣戲，也叫《鳳凰山》，其中有〈贈劍〉一折。傳字輩老師們演過，然而卻沒有傳下來。我們學、演的版本，是一九五七年，俞振飛老師與言慧珠為了歐洲演出，新排的。早先俞老與程硯秋先生演過京劇的大戲《女兒心》，就是這個故事，俞老認為其中〈贈劍〉的段落，很適合做為那趟出國的劇目，為此專程請了程先生來捏戲。這個折子，經由幾位大師費心整理、琢磨，結構嚴謹，情節完整，作表規範，極為精彩。他們演出回國的時候，我剛改小生沒多久，俞老師就教了我這齣戲。當時俞老五十幾歲，還算年輕，他是親自、從頭、當作「基礎戲」來教我，而不是只「說說戲」而已：該怎麼跪、怎麼蹉步、怎麼倒地……，全都一招一式示範出來，所有動作細節，我都看得很仔細、學得很認真，並將身段表演記錄下來。

上崑還辦過研修班，由俞老親授，各崑團及各劇種的青年演員都來學習，〈贈劍〉這齣戲，當年很多劇團都演。

奇怪的是，現在很少人演〈贈劍〉了，縱使學過，也不怎麼演。我想，一個原因是，現在崑曲的文學性與雅緻風格，逐漸為大眾認識，多數人對名著、經典較為推崇。

另外，〈贈劍〉這個折子，一個人很難單學、單練，得要三個人配合著練。還有「行當的定位」的因素：在崑曲的旦行裡，閨門旦的「地位」最高，因此學旦角的，一窩蜂往文弱的閨門旦去鑽研；像百花公主這種剛健、偏向刀馬旦的角色很少，旦角學員就不肯下功夫，去練這一功，覺得吃力不討好。而沒下過功夫的演員，別說舞劍了，連掏翎子、轉身都不溜，甚至腰間「佩了劍」也形成負擔……。可以說：多數旦行演員放棄了這個角色。劇團也懶得安排這齣戲，因為要準備的東西多：大帳、翎子、厚重的服裝；相較起來，〈遊園驚夢〉的行頭、砌末多麼輕便！

男主角是反派？

當時我們曾問俞老師：小生海俊是不是一個奸細啊？他詐降，所以是反派嘍？俞老師的回答是：我們就演他「這一段經歷，演他的愛情戲，不去講他是好人還是壞人。」因

此忠誠的大太監巴剌，在這段故事裡，倒成了反派：設「陷阱」害海俊，將他灌醉，扔到公主的床上。序場很簡單：一開幕，巴剌先上來探勘，確認公主不在臥房，朝上場門招招手，兩個小太監出來張望，再兩個小太監扶著海俊醉步晃出來。觀眾遠遠就看得很清楚：海俊走路搖搖晃晃，到了臺口想吐，小太監閃躲。短短曲牌裡，簡單明瞭地將「暗算與爛醉」演清楚了。兩個小太監將帳子掀開，將海俊攬上床，小太監下場，巴剌做了個啞語手勢：「公主回來，一定會將他砍了！」正待下場，裡面就傳來江花佑的嗽聲。

內應

江花佑是公主的貼身侍女。其實她是海俊在戰亂中失散的親妹妹，因為聰明有膽識，被公主挑上了。這個夜晚，她先於公主回房，手持紅燈，掏翎子亮相；她的唱是鋪墊，說明月色，照得美人更顯精神。剛把燈放到桌上，海俊在帳內說醉話了：「啊公公，我是飲不下了！」喝醉的人講話通常很大聲，「飲」字的音調最高，像從樓上洩下來。鑼也打得很緊，僅一鑼，江花佑反雲手轉身，驚覺：床上有人！她提著氣，朝帳子走，準備去揭開帳子，小生在裡頭又要吐了。她一搗鼻——帳子裡那個人喝醉了！（這裡一句話也沒有，單用傳統手段，卻很有效率地，將故事講得非常清楚！）鑼鼓起了【叫頭】，她罵：「呔！那一漢子，竟敢擅入公主內室，休走看劍！」她拔劍的同時，小生雙手戳出帳外準備好，她喊完，正好小生撩開了帳子、起腿，俯身躲過她一個「漫頭」，兩人同時往右翻個花兒，小生倒地；「八大台」一鑼裡，兩人都大感意外地左、右、中三看。這種「看」的勁頭、幅度，學會以後，很多戲都能用上。

小生驚詫地說：「妳妳、妳敢是我妹子江花佑麼？」貼旦說：「兄長因何來到此地？」兩人對白非常緊湊。小生一嘆：「唉！別提了！我被內侍巴刺灌得大醉……」抬

〈贈劍〉

江花佑：花披露，月有影，
　　　　青燈照得我
　　　　如花容貌，
　　　　別具精神。

海　俊：啊公公，我是飲不下
　　　　了。

江花佑：呔！那一漢子，竟敢
　　　　擅入公主內室，休走看
　　　　劍！

海　俊：啊！妳妳、妳敢是我
　　　　妹子江花佑麼？

江花佑：是啊。兄長因何來到
　　　　此地呀？

海　俊：唉，再也不要提起，
　　　　只為今日，那內侍巴

眼一看房間，語速不禁稍微撤下一些（這哪啊？）說：「我也不曉得怎麼會來到這裡呀！」沒想到妹妹一把拽住他：「啊呀兄長啊！」鑼緊打了【五擊】，「此乃公主內室，倘有擅入者，斬首示眾！」妹妹每個句逗間，小生都墊了反應：「喔！」「嗯？」而且聲音必須蓋過她；聲音之外，再加上折袖、縷飄帶，才足以表達他的錯愕。小生頭戴「將巾」，因此無論整體力度、水袖的折法，都要用點雉尾生的勁頭——這種挺拔的人物，與百花公主談戀愛，才「談得上」，如果是個文弱書生，感覺就不搭調了。

聽到「斬首示眾」四字，海俊也驚恐地起【叫頭】：「啊呀妹子啊！」緊接急迫的【小鑼五擊】。像這種很乾淨緊湊的鑼鼓點兒，崑曲很少用，是俞老從京劇拿來的。「想我乃是中了奸人之計，妳快快將我送出去才好！」江花佑後退一步，不過沉吟了一秒，他立刻「嗯？」地湊上去，逼她趕快想辦法。俞老湊上去的腿，存得很低（腿很彎），俯身低頭。妹妹說：「好！隨我來！」可話猶未了，公主回房的音樂就奏起了！

公主回房的音樂驟響，小生一愣，江花佑將他一推（你別出來！），她挖門回來。這裡兩人又是沒有場門眺望，小生搓手（怎麼回事？我逃不出去了啊？），她自己出門往上對話，用腳步的節奏與調度的交錯，造出緊迫的氣氛。妹妹真的緊張了，結結巴巴地說：「公主，她她她回來了！」鑼打一記「頃倉」，他「啊呀！」眼神絕望（我往哪躲？躲

刺，請我飲酒，不覺大醉。我也不曉得怎麼會來到這裡的呀！

江花佑：啊呀，兄長啊！此乃公主內室，倘有擅入者，斬首示眾！

海　俊：啊呀妹子啊！想我乃是中了奸人之計，妳快快將我送我出去才好！

江花佑：這……好，隨我來。

江花佑：兄長啊！公主她……

海　俊：怎麼？

江花佑：她她……她回來了。

回剛剛的地方吧？）拎起褶子，倏地大撐身，開唱：「我不道這場大禍！」這裡的步子，表現一個大醉初醒，越急、越想跑，越是走不動的情態，手擺動幅度很大。她一把攔住（你瘋了嗎？那是公主的床耶！不能再上去！），剛一抬腿，她又擋，雙手逼退，小生是單腿跳著，退三步。此時【滾頭子】越打越快（你別亂來！一出去就沒命了！），兩人挖著右邊走，妹妹看到桌子，拍他一下——這裡又是啞劇——（你！躲到桌子後面去！）他的動作得快過她（喔！讓我躲到桌後？不行啊！不行！一定會被看見，豈不一把就給抓住！），他雙手正「不行不行」搖擺的時候，妹妹將他推向桌子（公主來了！來了！），搭著鑼，三推，把氣氛推到最高點，小生一嘆，無奈地水袖一挪（遮頭），躲了下去。妹妹很機敏地，把桌旁的椅子轉了個角度，使坐的人（公主）不會立即看到桌後……

這裡俞老講得很清楚：小生躲的時候，右腳跪，左腳蹲，因為稍後得迅速起身，連帶手勢，如果待在後面舒服地坐著，是無法迅速冒出來的。小生躲好以後，公主登場。

這一大段「啞劇」，以及後面還有兩大段也是襯著音樂做身段調度的表演，觀眾很容易看得懂，這是當年為了到國外演出，讓外國觀眾看明白而設置編排的。

海　俊：啊呀！
　　　　我不道這場大禍，
　　　　恐吉少又凶深。

百花公主

我看過很多公主，言慧珠老師會放些她個人的小動作，譬如一面與江花佑說話，一面修指甲，表達「漫不經心」的意思。說起來，那時候的公主怎麼會修指甲呢？但她的氣度很準確，不是特別剛烈，很美，「範兒」小小的，但「啊？」一聲，就能充分展現她的威嚴。有些旦角只是「擺個相」，怎麼看也不像個公主。小生與公主的見面，鋪墊得挺巧妙：公主叫江花佑講兵書，小生耐不住，探出個頭（嘿！講兵書得耗多長時間！叫我怎麼辦？），江花佑慌忙搖手「不不不！」他才偬地躲下去，可是公主覺得江花佑心神不寧，有點惱火，用劍尾敲了下桌子，想「警醒她」，桌下的海俊誤以為被發現了，驚叫一聲拔起，水袖護著頭，開唱：「嚇得我魂飛膽搖」，身體與水袖一道，簡直像「沒骨頭」地揚起，腳步飛快。這不能是沒內容地「跑圓場」。他一門心思想奪門而逃，唱：「望恕卻殘生這遭」，衝到門口，遭她寶劍削頭。她說：「敢是越牆之盜！」他膽怯地壓著步子，半蹲狀態與她拉鋸著（呈對角線）跑，暫停後換了方向，「既不是越牆之盜」由慢而快，小圈圈拉成大圈圈，到了「亦非是挾匕的那英豪」挪膀子，摔在地上。這種「屁股坐子」，翹腿時，褶子最好能挑在腳尖上。竅門在於膝蓋，但因此處速度太快，不容易成功。這整段戲，妹妹一直夾在中間，蹲低，假裝「保護公主」，實際上是「攔著公主，護

公　主：掌燈回庭者。

女　兵：是。

江花佑：啊公主，天色不早，早些安睡了吧！

公　主：天色尚早，我來問妳，昨日教妳的兵法十三篇，可曾熟否？

江花佑：已溫習熟了。

公　主：好，與我背來。

江花佑：啊公主，妳今日身子實是的乏了，早些安睡，我明日再背吧！

公　主：不背麼，也好。與我講來。

江花佑：是，我講。

公　主：嗯，妳講。

江花佑：我，不，不不……

著哥哥」——「戲」就在這兒。

好美麗的公主

唱到「披肝膽敢裝奸狡」前半，三人略散一散（各自向後退半步），小生打背供（真沒料到有這種情況），公主背供（這男的不像是壞人），後半句小生下了決心「跟她拚了！」想偷拔妹妹的劍自衛，妹妹把他推倒在地，小跳，正好三人高中矮同時亮相。老師們這些地方都安排得很講究。像是傳統「套路」，卻又非常切合劇情需要。兩人第一次靜態地對視，「原來這位少數民族的公主，這麼漂亮啊！」他的眼神不害怕，縷了飄帶，再想看清楚，可公主的劍削過來了，於是他幾乎躺平在地上。老師們用很多腳步、手段，把他們的見面放大、再放大；零星時刻似乎不盡合理，怪的是學了之後，會感覺很合理。更妙者：想要自己發明、改動幾處試試，改來改去都沒法跟原來的比！老師們的「傳統根底」實在太豐富了。我們現在編一串身段，往往太長，他們卻能在一個【三擊頭】之內，就完成得乾淨俐落、切合身分、情境，三個人還都搭配得恰到好處！

公　主：啊？

江花佑：講。

公　主：妳這丫頭，今日為何顛三倒四，敢是瘋了不成！

海　俊：啊！
　　　　啊呀嚇，
　　　　嚇得我魂飛膽搖，
　　　　望恕卻殘生這遭！

公　主：敢是越牆之盜！

海　俊：既不是越牆之盜，

公　主：敢是刺客！

海　俊：亦非是
　　　　挾匕的那英豪，
　　　　披肝膽敢裝奸狡！

公　主：覷他容貌非奸狡，
　　　　俊堂堂一貌丰標。

她審視他

公主左右端詳他，開唱「覷他容貌非奸狡」，唱到「俊堂堂一貌丰標」的時候，小生開始申辯：「我非越牆之盜」，果然申辯沒完，她的劍又直直戳向他鼻尖，接唱：「因甚事潛身來到？」小生眼睛緊盯著她的劍（稍不留神就給戳死啦）答：「我是誤入到此。」剛剛坐起來，她唱：「少時刻一命難逃！」左右削耳，小生只好手揶著頭，又一個大動作，直趴到地上。動作的節奏、幅度、力度都很重要，譬如「一命難逃」遭公主削耳，躲的動作，在「一」字「難」是軟裡走，到了「逃」字，緩緩俯下是不夠的，速度、幅度、力度都得到位。如同〈問病〉必須「趴」在桌上」一樣，很多學生不敢做「趴」的動作，擔心不好看，或者身子太低，觀眾看不到你，結果就是趴一半；「似是而非」，反而難看，而且戲劇效果大打折扣。

公主正式問了：因何來到此地？並且讓他起來說話。小生唱：「恨無端生出禍根苗」，以較凌厲的眼神左右一轉以後，「咋！可恨那巴剌呵！」我想，這種眼神是從京劇來的。公主立刻喝斥：「唔？你是甚等樣人，敢言我內侍巴剌？」他想申辯，妹妹已經「幫腔」了，重複了公主的話，悄悄對他搖手。小生的「是是是」節奏，必須跟妹妹搖手的速度一樣，切不能慢。想想還是得申辯下去…「唔，他忌才能暗藏機巧。」雙手揉胸

海　俊：哇！我非越牆之盜。

公　主：哇！
　　　　既不是越牆之盜，
　　　　因甚事潛身來到？

海　俊：我是誤入到此。

公　主：將此事訴根苗，
　　　　少時刻一命難逃！

江花佑：呔！那一漢子，家住
　　　　哪裡？姓甚名誰？
　　　　快講來！

海　俊：是是是，公主容稟。

公　主：講。

海　俊：恨無端
　　　　生出禍根苗。
　　　　咋！可恨那巴剌呵！

公　主：唔？你是甚等樣人，
　　　　敢言我內侍巴剌？

的力度，絕不是巾生的力度。接著一段話，看著公主說：「小生海俊，新任西府參軍，不想內侍巴剌，假意慶賀為由，將酒把我灌醉呵！」撩飄帶的範兒、說話的眼神，乾乾淨淨，不躲閃、不細碎，顯示這個人物的分量與「正派」，說服了公主。

此時他酒已全醒了，接著唱：「不知怎麼到了公主內庭」，三個人一起回望她的帳幔，且角掏翎，小生轉身時，帶著頭的勁兒，一個背後的亮相。「啊呀公主啊，恕微臣……」，撤出位置，說的是請罪的詞，但就像兩人第一次看清楚對方那樣，三看公主，第三次眼神就不走了，還放聲大笑！笑到她「唔！」才一拎神，小步到臺前跪下。原先我也不理解「他怎麼敢大笑？」後來琢磨，應該是「故作輕鬆」的意思吧。公主先說：「你潛深夜入內庭，理當問斬！」小生大驚，跌坐在地……

「非物質文化財產」

老師們挖掘劇目、捏戲，是我們的榜樣。他們的戲各個嚴謹、完整。這裡公主接著說：「念你中了他人之計，我就不殺你了」，妹妹趕緊插話：「還不謝了公主！」俞老說「是是是，多謝公主」的節奏，都過了幾十年，我仍印象深刻。因為他琢磨得很透，你想來想去，會發現「他這樣是最好的」，能與身段眼神搭配得嚴絲合縫。學會老師的方

江花佑：是啊，你是甚等樣人，敢言我內侍巴剌！

海　俊：是是是，唔，
他忌才能
暗藏機巧。

小生海俊，新任西府
參軍，不想內侍巴
剌，假意慶賀為由，
將酒把我灌醉呵！

不知怎麼
到了公主內庭，
內庭上來了，
啊呀公主啊，
恕微臣
誤入在蓬島。

公　主：唔！你深夜潛入內

法，可以應用到很多地方，規整自己的鬆緊、尺度、勁頭。戲曲表演之所以是「非物質文化財產」，只能「口傳心授」，就因為它無法以其它方式傳承。老師這裡肩膀使勁，那裡眼睛使勁，他示範出來，包含了範兒與尺寸，只要用心，你便能感覺並領悟；但如果是閱讀紙上寫的：「左眼用勁」、「眼神在裡頭」，恐怕很難真正理解。

除了手眼身步，老師把鑼鼓點子，舞臺節奏，也規範好了：三個人的戲，不可能一個一個給鑼鼓點，如何將三個人的表演，精煉到一個鑼鼓點上？都是老師傳授給我們的技藝與觀念。

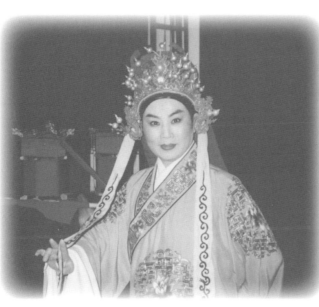

庭，理當問斬！念你中了他人之計，我就不殺你了。

江花佑：快快謝過公主。

海　俊：是是是，多謝公主。

公　主：只是便宜了你。江花佑。

江花佑：在。

公　主：看看哪裡粉牆可越，送他出去。

江花佑：是。啊呀且住，我看公主倒有愛我哥哥之意，唔！我自有道理。正是：「閉門推出窗前月，」

海　俊：啊妹子，妳快快送我出去呀。

識趣的妹妹

　公主相信海俊是被陷害的，決定放他走；不是讓江花佑領他出去，而是叫她看看哪裡粉牆爬得過去，偷偷放他。這說明公主非常細心、注意他人形象。「送他出去」的「他」字拖得很長，海俊不好意思地低下頭；江花佑也很聰明，看到公主非但不殺，還要悄悄放他，就明白了：「看公主倒有愛我哥哥之意⋯⋯我自有道理：閉門推出窗前月」，拿了燈籠就往外走。海俊回過神來。跟著妹妹的步子急急側身出了門，拽著妹妹的衣服（欸！妳快送我出去！），妹妹說：「吩咐梅花自主張。」（我才不管這事咧！怎麼送？讓她自己送！）一推，把哥哥推回門內。妹妹轉意「為難」哥哥與公主的處理，屬於「傳統戲的方式」，語氣、動作都應帶戲劇性，如果沒有深入用眼神、用俏皮的方式做，就只剩套路而不好看。劇本、文章，都有套路，把「戲」好好縷出來、表演出來，就精彩、有看頭了。

　妹妹推了海俊的右肩，他被推得回了身，一跨右腿就進了門檻；公主正好提了腿想看看人走了沒，差點撞上，兩人都害羞地分開。這些對白與動作節奏都安排得很精準。

　公主先說話：

　　「海生？」

江花佑：嗳，「吩咐梅花自主張。」

公　主：海生。

海　俊：在。

公　主：你還未曾去麼？

海　俊：未曾。

公　主：那江花佑呢？

海　俊：不知去向。

公　主：喔！待我喚來！啊江花佑？江花佑？哎呀呀呀，這丫頭不知往哪裡去了。海生！

海　俊：在。

公　主：深夜無人，待我送你出去。

海　俊：多謝公主。

「在。」（有點膽怯，剛剛妹妹在，護著我，現在剩我一個人對付她了……不敢動，停在騎馬蹲襠式，聽她講。）

「你還未曾走去麼？」

「未曾……」（只敢順著她的話答。）

「江花佑呢？」

「（抬起眼來）不知去向。」

這時候兩個人心裡都打著鼓。他看出公主臉色不像剛才「審犯人」似的，講話也柔聲和語。公主起左腿跨出門，朝下場門看，小生在後撩著飄帶，朝上場門錯開。左右兩看，她退回來，喃喃道：「這丫頭往哪裡去了？」下意識地攤手。小生讓開，挖了右面半圈，看前庭柱子後也沒有人，手不小心就碰著了，趕緊收回。這時候兩人還提著心在說話。時間過得很快，公主知道再留他會出問題，於是說：「深夜無人，待我送你出去。」

愛苗

剛剛要殺他的人，現在要親自送他。兩人的眼睛瞬間閃出好感的火花。小生的眼神往裡吸：「多謝公主。」深深做了個揖。這是兩人友好的開始。公主的「出去」與海俊的

「多謝公主」都拉長了聲音，極富音樂性。人物關係的一層層轉折，未必用身段調度或者節奏來表達，像此處，就是用聲調。聲調一拉，就知道下面要起襯樂。當年排這齣戲時，挑了〈琴挑〉陳妙常唱的第一支【朝元歌】後半段旋律，當作此處的襯樂，在〈琴挑〉中，陳妙常用它唱出「當面嚴拒，背後深愛潘必正」的矛盾心理；旋律很優雅，同時又活潑，很多小腔，正好用來襯托剛剛還要處分一個人，其實已經心生愛慕的公主，因為她表面還得保持莊重、尊貴的身分。

小生一拱到底，公主雙折袖，蹲下身去扶他起來。攙扶的一鑼「大 大|大大乙 台」是用來起音樂的，當然也用到表演上：兩人甜蜜地對眼，眼睛笑，觀眾也笑——觀眾都很希望他們親密起來，只是進程不可能那麼快。公主一想不對，又羞得別過臉去，取過桌上的燈，招手讓他跟上。他聽話地緊跟，表現得像個謙謙君子。兩人步子是一致的，跨門時，利用花俏的襯樂旋律，公主回頭，兩人的臉在燈前差點貼上，她一閃，燈又差點碰上小生的臉。這一閃躲，更看出她內心的火熱，後面幾步，他跟得更緊了。

該如何讓他離開呢？她們走到院深處小坡上，手持的燈籠原本在肩的高度，現在往下照著他的腳前，小生撩著褶子跨步往上走，公主指著牆邊的大梅樹，示意他由彼攀梅出去，便與他擦肩錯身。兩人的步伐、滑倒……都踩著音樂節奏，這段送別就成了舞

公　主：就在此攀梅而過。

海　俊：有勞公主。

公　主：海生！

海　俊：在。

公　主：休將老梅來折損，待他乘月泄春光！

海　俊：啊？公主為何道此兩句，唔，莫非有愛我之意？待我閃過一旁，聽她講些什麼，有理呀有理！

公　主：想那海生，言語清朗，氣度軒昂，我有意將終身託付與他……怎奈女孩兒家，羞人答答，不好啟齒。喔！有了！待我

蹈。突然間，公主叫了一聲：「海生！」（我們的相遇就這麼結束了？）海俊正好樹爬到一半，搖搖晃晃著，公主說：「休將老梅來折損，待它乘月泄春光（你別爬了，今天是很好的機會）。」小生當然聽懂了，攀下來躲在一旁──這裡是下半段的開始：兩人已經擦出火花，只是還沒有真正的言語交流，到了他要離去，她才冒出兩句。激烈、「以節奏說明過程」的場面結束，接著要看他們如何定情了。下半段抒情而歡樂。

小生先偷聽。旦一圈圓場進了房間，在屋內自言自語，覺得海生氣度不凡，真想把終身託付給他，但是該怎麼開口呢？偷聽的時候，打了三更，海俊背供表示：哦，半夜了！（因為公主與觀眾都沒注意。）公主想想道：「有了！」（海俊眼睛一亮，再湊上去繼續聽。）「待我稟過父王，方好成其美事。」她很自信父王會答應的；原本在屋裡，興奮得出了門：「好個海生，好個……」走了個大圓場（讚美這個男生真可愛！），小生等她走半圈之後，跑了與她對稱的半個圓場回應：「海生在！」

一個當面。她沒話了！起【雁兒落】曲牌，只用舞蹈。她抖著翎子進了房門，小生提腿跟進去（觀眾才清楚他們進了門），兩人內翻對稱的半個圓場。整支曲牌沒有唱念，純舞蹈。小生拱手三揖表達感激：妳這麼尊貴的身分，看中了我；兩人擰身側著步子，擰了三百八十度。公主正反雲手帶掏翎，英武又纏綿，表達愛慕。公主意識到方才的自

海　俊：海生在！

　　　　稟過父王，方好成其美事。哎呀呀呀，好個海生，好個海生在。

言自語都被聽見，又羞了，想奪門而出，小生輕輕一擋（是妳留下我的，妳不能走）。我想像這時候公主滿臉通紅、無話可說。舞臺就這麼個方寸之地，調度也不過直線或者圓圈，舞蹈時，腳步要輕盈飄逸，節奏均勻。小生既得溫文，又得果斷，才不會像一般的巾生。

桂蕊向少年拋

公主終於唱了她的內心：「廣寒岑寂，仙子思縹緲。」（我雖然貴為公主，但是我很寂寞，像月宮裡的嫦娥一樣。很希望有個折桂的少年，因此我投向你。等於掏心掏肺地告白：「我愛你。」）這段話，有很多處理：「廣寒」二字，她不知該如何啟齒，唱得很輕很慢，在「仙子」時，兩人同時投袖，不意手與手相碰，趕緊縮回。公主的「仙子」既出口，也就坦率地繼續唱：「須知道桂蕊（我的心）向少年拋。」（月宮裡的桂枝拋給你了！）這些詞還是挺美的。公主唱到「桂蕊」，海俊一接（桂蕊怎麼樣？情感上，他彷彿換到了「主動」地位）。兩人面對面，朝上三拋水袖。動作很漂亮，而且這種語彙，別的旦角不可能做。動作難度不高，但是很表現人物。通常我們編動作，主要從唱詞與唱腔去找「動態」的提示；而吹腔的旋律比較單調、詞也比較白話，要編出動作，難度比一

公　主：呀，

　　　　廣寒岑寂，

　　　　仙子思飄遙，

　　　　須知道

　　　　桂蕊向少年拋。

　　　　海生。

海　俊：在。

公　主：我不殺你，你心中可明白？

海　俊：多蒙公主將終身相許，我是何以為報，何以為報？

公　主：只恐書生情薄，後來忘恩負義。

海　俊：哎，我若負了公主之情，對天可表。

公　主：但憑……

般的崑曲還高，所以說老師們的本事就在這兒。

公主表白之後，也要海俊給個回應：「我不殺你，你心中可明白？」海俊很誠懇地回答：「何以為報」；公主說：「只恐書生情薄，後來忘恩負義。」——這是她真實的擔憂，講這話的時候很有分量，畢竟她是個公主，不是一般的小女孩。她要真正的承諾，而不只是罰個咒。她答：「但憑！」小生旋即跪倒。崑曲生旦戲的發誓多了，他倆的盟誓自然要呈現特殊的身分與性格：小生折袖拱手，左手拎褶子，右手一打褶子後襬，單腿跪下；公主想好好聽他究竟怎麼說，掏了雙翎湊上去，沒想到他說完「蒙公主不棄鶼鶼」，猛回頭，臉差點碰上，羞得她忙躲開，他很樂。她轉到另外一邊，小生感覺出她在那邊，擺出與她左右對稱的相。這些眼神的力度、角度，唱念的語氣，都是海俊獨有的。

如何演好「套路」

小生盟誓之後，公主的唱詞「自古道：姻緣姻緣，事非偶然，何必心急怎的」，提示了「海俊有求愛行為」。因此老師們在公主開唱前，插入一段音樂（曲牌）搭配身段表演。這種「求愛」的啞劇，多少有點兒「套路」性質，就好像有的劇種，男女主角在廟

海　俊：公主聽了！
　　　　明月在上
　　　　照我心苗，
　　　　蒙公主不棄鶼鶼，
　　　　恩高意高，
　　　　情好意好，
　　　　我豈做王魁
　　　　把盟山負卻了？

公　主：啊呀海生呀，
　　　　自古道姻緣姻緣，
　　　　事非偶然。
　　　　何必心急怎的？
　　　　心急怎的？
　　　　啊呀海生呀，
　　　　我豈不知恩愛好，
　　　　縱使歡娛，
　　　　怎免得旁人嘲笑。

會相遇，對上了眼，眼睛就被假想「連上一根線」，丫鬟拉那條線還有彈性，拎那條線，可以打蝴蝶結啦、用刀切啦⋯⋯因為當時〈贈劍〉的定位，是給外國人看的，啞劇的比例偏多。此處的啞劇內容是：小生盟誓後，不肯起來，音樂順著他的唱奏下去；他非但不起來，還整理服裝儀容，端端正正跪在那裡。公主一看奇怪了，就去問他（啞語）你幹麼不起來？他就指著她的鼻子表示：妳、我，一起拜天地，好嗎？很溫存地。公主背過身去∴；小生就拉拉她的水袖，公主另一手遮臉（難為情），他的手舉到眉毛的高度招她（來呀！）三次以後，一手抓水袖，另一手順她肩把她按下來了。音樂轉換成【小轉子】，兩人開始第一拜，小生比旦略早一點起，發現妹妹不早不晚竟回來了！小生的右手趕忙在高過公主的頭後方，揮趕妹妹，嘴裡輕聲說「去！」旦的翎子一起來，小生迅速伸出左手，請公主第二拜，眼睛提防著妹妹，拜一下就起來，果然妹妹還在！這回，用水袖在背後趕她（俞老這個動作做得真好），妹妹笑了；公主一起來，他馬上摟著她第三拜。

這些動作一定要做得非常自然，差一點，觀眾就笑不出來了。模仿生活動作是最難的，像「去去去」，既要讓觀眾看清，又不能慢。三拜天地後，扶她進門（說明剛才在院子裡拜的）；進了房，公主心情很好，而海俊呢，當然覺得「我跟妳進來，就是要進

一步歡好」，這就是男性吧？於是一進門就上前擁抱她，她卻撇開。海俊心想：還有什麼……問題嗎？去揉她的肩，揉到第三下，兩人裡翻，公主感覺他要撲上來了，往左跑一圈，海俊果然趕過來又要摟上的意思，於是她又一推。公主認為他得寸進尺了，吃了第二記悶棍，海俊仍不罷休——他有自信，於是摟了上去。公主認為他得寸進尺了，掂起腳尖走了一斜溜，肩膀一閃，甩開了他，海俊跪下——這就是我指的「套路」——前面一半是纏綿的，這裡必須有點變化；「她好像要殺他，但又得說明是假的」，所以用點兒套路，以便讓觀眾欣賞兩人的腳步（蹉步）等技巧。小生一跪下去，愣住了……她生氣是真的假的？面對套路，演員如果就「演套路」，觀眾會覺得：「喔？真老套。」演員若能設法演出人物的不安、猶豫，觀眾就覺得「有戲」。「把套路演成戲」，就是演員的本事；就如同人物「出場亮相」也是個套路，演員若能「帶戲上場」，觀眾至少會好奇：「這個人出來幹麼？」而形成「懸念」。

「怎麼啦？突然又翻臉？」海俊偷偷去看公主的眼睛，拉回來看到她的劍，與觀眾有個交流（她的劍離我很近），於是他掏手，去彈她的劍鞘。公主表示：幹什麼？這段仍是啞語。「妳，要用劍，把我殺了？」公主：「對。我，要用這把劍，宰了你！」他「嚇得」搖手，搖到她憋不住偷笑，他才…「嗯？她笑了？」於是再來一回，又掏手；掏手，

是為了讓觀眾注意。這次彈公主的肘。公主懶洋洋地回頭：「幹什麼？」「妳要用劍殺

我啊？」「嗯！我要殺了你。」海俊不怕了，對公主招手：「那妳來呀！」她見他油腔滑

調了，立刻掏出劍，小生一抓袖、背手，把脖子送上去，公主的劍就壓著他的肩。海俊

挺拔昂揚，半跪著「欺」她，她殺不下去，踮起腳蹉步後退，一路單腿

「跪蹉」到上場門口，換成右腿跪，折袖亮住表示：「我不怕妳了！」

「找戲」

公主軟了。剛才想嚇唬嚇唬他，沒嚇著，於是態度轉變——這叫做「找戲」，把兩人

「可能衍生的態度變化」挖出來，否則兩人既然定情，直接入洞房，可不就沒戲了嘛。

演出了這些過程以後，公主開唱：「自古道：姻緣姻緣，事非偶然，何必心急怎的？」這

就解釋了她為什麼不肯馬上接受。她扶起他。（公主，妳不用說了，我都知道。）在「姻

緣姻緣」的時候，公主掏翎子，小生縷飄帶，兩人扯兩個岔（下場門前方，對上場門後

方），雙指對攏，比出「姻緣」的意思。唱腔不慢，節奏必須上去，都是英姿颯爽。「啊呀海生啊！我豈

不知恩愛好？」舞步暫止，她耳語，接著「縱是歡愉」節奏上去，兩人又在一直線上

大扯⋯公主往後穿，海俊往前穿，穿完一塊兒在舞臺前方亮相。舞蹈跳到高潮，就是得

快，最快的就是旋轉，好像冰上芭蕾，除了美，還要驚險；崑曲的旋轉做不到那麼快，但是節奏處理的道理是一樣的‥使用對比。

雙劍舞

前面是公主擔心他不回來，現在主要唱段結束，海俊表示‥天快亮了，我今天離開，憑什麼再來見妳呢？我需要一個信物！公主說‥「我有寶劍兩股，今贈一股與君，以為定情之證。」對白很簡潔，但每句都有身段，小生也熱情應答、烘托氣氛，推向高潮‥

「贈劍」。先是抒情‥兩人各持一劍，呈八字，齊唱‥「相逢好」，調個身，成了靠近的八字。這支舞蹈，「兩人各持一劍」，要舞成像「一個人拿著雙劍」，是將

「一個人拿雙劍」的舞姿拆開給兩人，而不是兩人各舞各的。因此調度始終圍著八字、小圈走。最特別的兩處動作是‥「願嫦娥帶劍為證」時，將劍戳出，手如同喝交杯酒那

樣，繞住劍，小生先蹲低，且在上；「重句」時，換成小生高且角低的造型，到「一雙雙鸞鳳交」才打開。「待功成渡鵲橋」，轉身兩人並列，興奮地朝前走。這段戲，沒舞劍基

礎、節奏掐不準，都不行，還得兩個人都有基礎‥無論順向還是反著，持劍都得貼著身子，要會用腰、用頸，繞著走才好看；而且演員服裝有水袖、有翎子，如何抱劍，如何

海　俊‥多蒙公主見愛，必須贈我一物，以為今日定情之證。

公　主‥這……

海　俊‥嗯？

公　主‥我有寶劍二股。

海　俊‥喔！

公　主‥今贈一股與君。

海　俊‥嗯！

公　主‥以為定情之證。

海　俊‥多謝公主。

海、公‥相逢好，
贈青鋒為表照，
願嫦娥帶劍為證，
願嫦娥帶劍為證，
好姻緣于飛及早，
一雙雙鸞鳳交，

翻手，都有相當難度。

唱到「待功成」江花佑回來，一進門，兩人正好抱著劍，笑眯眯地並肩走著，看見

江花佑，像逃跑一樣背過身去。她摀著嘴站到上場門，故意說：「公主叫你出去，怎麼

還不出去！」（先把「公主」抬出來，好壓著公主），海俊猶豫地…「這個……」，公主背

地搖手，示意他不能講，於是小生將劍背在身後，很得意地搖給妹妹看。江花佑很高興

（哇！你劍都到手了！）說…「多謝公主不殺於他，還贈送寶劍，我這裡當面謝過。」這

句「當面謝過」可把公主惹惱了…「妳是他的什麼人？」「我是他的……」「什麼？」公主

急了。小生忙護住妹妹，兩人一塊兒回答「妹子啊！」是個笑點。大誤會。大笑，也是結

尾的開始。五更鼓響，妹妹說天亮了，讓我哥哥回去吧。公主也知道海生該走了，海生

耍穗子，蹉步折袖，拱手跪下告辭。這種「小地方」俞老都來得非常講究…乾淨漂亮又

有氣度，無一處不看出「功夫」來。

千金買不住良宵

「千金買不住良宵」，江花佑率先出門，對海俊示意…隨我來，海俊右手持劍，左

手拎褶子出門往左，海俊走的時候，感覺後面有人叫他，因此走到中間的時候將劍「倒

待功成渡鵲橋。

江花佑：啊？公主叫你出去，你為何不出去呀？

海　俊：這個……

江花佑：多謝公主不殺於他，還贈送寶劍，我這裡當面謝過。

公　主：啊？妳是他的什麼人？

江花佑：我是他的……

公　主：什麼？

江花佑：妹子啊！

公　主：喔！原來你們是兄妹？

海、江：正是。

公　主：哎呀呀呀，倒被他們作弄了。

把」到左手豎著，朝右回身，右手正好摟到公主，這是個亮相，恰巧江花佑一個雲手回身看見（喂！你們倆到底走不走啊！），兩人害羞，一塊兒挪，最後江花佑從中穿過去，與公主歸到下場門掏翎子，小生到了上場門揮手，將劍倒到右手，起左腿，餘光向著她們，下場。

這齣戲現在好像被認為「是演給觀光客看的」，但這也是一種樣式。

作為演員，知道各種樣式、演法，能打開思路；尤其坤生要找陽剛氣，這種戲能讓妳接觸許多不同於巾生的精神面貌、手勢、眼神。另外，吹腔很見嗓子，以崑劇演員來說，不學點京劇的話，學點吹腔，也能鍛鍊高音、立音。一齣戲「會」之後，還要演，演過，還要多演，才能真正「拿住」它。應該說這齣戲特別有訓練價值。

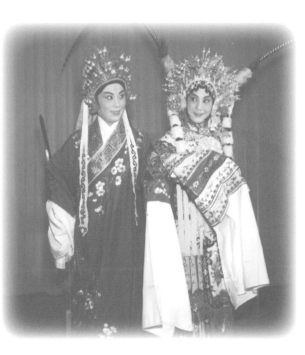

江花佑：啊公主，天已亮了，
　　　　叫我哥哥回去吧！

公　主：海生！

海　俊：在。

公　主：去吧！

海　俊：是，告辭了。

公、海：千金買不住良宵，
　　　　準備相思，
　　　　教人難打熬。

同樣是吹腔，〈寫狀〉的名氣比〈贈劍〉響，部分是因為〈寫狀〉學個路子就能演，京、崑票友都常演；而〈贈劍〉沒有點功夫，行頭吭吟哐哴全掉了，連寶劍都能掉。所以說，不是哪齣戲比較差，沒人愛看，所以少人演；「戲是誰演的」太重要了。

白羅衫・看狀

冤山愁海反添我悶懷，
須多念察奸申枉是烏臺。

「官生」唱腔特質

〈看狀〉是一齣「小官生」戲。那麼「官生」這個家門，究竟與「巾生」，有什麼區別呢？眾所周知：俞振飛老師的父親俞粟廬老太爺，是一位著名的「清曲家」，尤其擅長唱官生。同時期的曲家們，對俞老太爺唱功的形容，總結出一個字：「辣」。我聽過俞老太爺的唱片，每個字都讓人感覺它的「鋒芒」：出字很重，但又絲毫不感覺他唱得吃力或累。因此我想：人們不用「火」，而用「辣」字來形容他的唱，是很有道理的。

俞老師也描述過他父親唱《千忠戮·八陽》首曲【傾杯玉芙蓉】的句尾「到襄陽」，這三個字的力度有多大呢？俞老轉述老太爺說：「要像古時候錢莊裡，一整個方格，排得滿滿的銅板，『砰』一下倒出去」，不能唏哩嘩啦的。像「倒銅板」，就是官生唱曲的力度。

俞振飛老師本人，則是一位「極難得的巾生」，他的唱腔清雅優美。俞粟盧老太爺，與俞振飛老師的錄音，網路上都能找到；比較一下，馬上能體會官生與巾生的差異。

官生的身段、表情

那麼腳步呢？巾生的臺步，後腿要存（彎曲），前一條腿是蹭出去的、有彈性，連步時，必須輕盈。當然所有「年輕的角色」都要輕盈，因為腳一重就顯得老；步履輕盈，才有飄逸感。同樣屬於「小生」行，官生的腳步，就得比巾生略為大一點，落地時，整個腳掌「一下子抓住地板」，不慢，但仍要輕，不能死踩。官生的腳步，應該顯得「幹練」。

膀子呢？巾生穿褶子，官生的便服則是帔。帔繡的是團花，比褶子硬，因此手臂要架得圓一點，下袖時，手腕力度略大，膀子也開一些。官生要正氣，眼神向前看，神情專注。

周傳瑛先生的勁頭

〈看狀〉這折戲，是周傳瑛老師教我的。當我去學〈受吐〉的時候，周老師正巧在

教〈看狀〉，我就去旁聽；從來沒學過這齣戲，越看越喜歡，我說下次想來學，周老師竟就將劇本都整理好給我！通過這齣戲，我注意到更多周老師的特點：指法、腰與膝蓋的勁頭，與眼神的勁頭。我很努力學他的範兒：譬如手先貼著自己，指出去的時候點兩下，伴隨有力的眼神，非常顯出「陽剛氣」，而我那時候正渴望「擁有陽剛氣」。我想，這種範兒，是周老師個人的風格，因為俞老師沒有，沈老師也沒有。大家都說周老師有三絕：翎子、扇子、褶子，扇子與褶子都是巾生必備，可惜周老師巾生戲的實況演出，我始終無緣得見。只看過他教課。他只要一比畫，腰的力度總是送到頭頂，那麼眼神就是立的，手腕也總是豎的。我很喜歡俞老師的手，溫宛如蘭花的葉子，但是每種風格都要學會一點，遇到不同的人物，才能使出不同的肢體語言。

「程式」是「舞臺表演學」

這折戲徐繼祖的登場，時間地點，是早晨「上班前」旅邸中。很平常的一天。當時尚未發生與他「切身相關」的事件，因此他不帶特別的情緒，上場應當安靜、乾淨，讓人感覺陽光，臉色帶點喜氣。固然他是個「對自己有要求」的年輕人，卻不嚴肅、更不沉重。徐繼祖非常地年輕，甚至比多數的「巾生」人物都還年輕，只是甚早取得功名，

人物歸在了官生家門，就必須「大氣」此。他徐步到了九龍口，稍微收一收，便將眼神放出去。這是「程式」，也是「舞臺表演學」——雖說演員應該「帶戲上場」，但程式更必須保留，不能為了表現「自然、鬆弛」，晃著晃著就上場。太「自然」的話，猛然開唱，觀眾恐怕根本沒注意到你什麼時候出來的。所以傳統戲一定有「九龍口亮相」——由「程式」先將演員「端」到觀眾面前，演員再將「情緒」帶給觀眾。出場只要「得體」，觀眾看了就舒服。如果不知道穿帔的時候，手該放哪，就索性背著手；或者學一些無意識的搖頭晃腦，還以為那叫做「有範兒」，實際上都屬於「習氣」、是「沒內容的程式」，只會顯得老氣橫秋，讓人詬病、甚至看不起。演員只要大大方方、乾乾淨淨，就不會被批評「陳舊」。

「定場詩」要念出氣度，同時得「繪聲繪色」，一開口，就得把觀眾注意力集中起來，絕不能念得事不關己似的。定場詩之後是念白，這段念白比較長，特別須要善用「入聲字」來

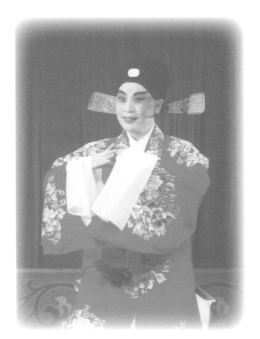

變化節奏，譬如「向日在涿州道上」一句，「涿」是入聲字，「涿州」就念得快；句中的重點，必須突出、放大念，例如「說我像她兒子蘇雲模樣」的「蘇雲模樣」。

演員看到一大段的念白，宜先整理、區分出小段落，譬如：

「（在我）臨行時，（老媽媽）又把羅衫付我，說有人認得此衫者，便有下落。我因公務碌碌，未完此一椿心事，不意昨日在王老先生園中遊玩……」到「未完此一椿心事」算一個段落，段落的重點，是帶出了關鍵信物：「羅衫」。念到「不意昨日」，開啟了變化，因為下一句是「忽有一婦人，向我訴冤」，情節由此向前推進。

念完「方知蘇雲已被強盜謀害」，「敘事」的部分畫上了句號，接著徐繼祖開始表露他「本人的態度」：「我想，那盜賊雖未緝獲……」。

像這樣，分出小段落去作起伏，念白才能清楚達意，同時兼備藝術性。

開唱時，徐繼祖在桌前端坐，看起來精神抖擻；眼睛看得很遠，因是在遙想幾個月前趨考時的事。原本八字擺放的腿，略收回來。坐著的時候，無法做什麼「身段」，只有手部動作；手「起範兒」的勁頭，不在手指或手掌，而在「裡面」：在膝蓋、小腹，或背上，或後頸、後腦！最終與眼神一塊兒放出。小生的小亮相，不可能像武生那麼大，但是必須有「（亮）點」，表演才不會模糊。

官生的舞蹈

〔解三醒〕：「記當日在井邊相會，那老媽媽訴苦哀哀」，雙手示意一口圓形的井，在左膝旁邊。描述「回憶中」老媽媽訴苦的情狀，靠的是演員眼神的訴說，而獨角戲必須照顧兩面的觀眾；這種情況下，同樣的動作，做第二次的時候，不宜「重新起範兒」，眼神應該從一邊「帶」到另一邊，讓觀眾感覺你思索著、描述著同樣一件事。由於曲子是一段回憶，不宜大身段，穿帔也不適合舞蹈。這個段落要表達的是：「曾經的許諾，該如何兌現呢？至今無法兌現，儘管是由於公務著實繁忙，畢竟有些愧疚」的心情。沒有身段怎麼演？只要手勢做得美，與唱腔節奏起伏搭配得很好，就是身段、就是舞蹈。這類型的崑劇也不少，譬如〈問病〉、〈迎哭〉等，在以唱或以念為主的個人抒情、敘事的段子，身段、動作都要自我規範好。

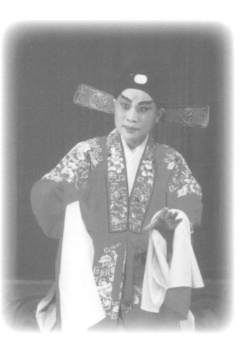

【解三醒】

記當日在井邊相會，
那老媽媽訴苦哀哀，
見她千愁萬恨思兒態，
把襤褸體困塵埃。

息，臨行時又把羅衫付我，說有人認得此衫者，便有下落。我因公務碌碌，未完此一椿心事，不意昨日在王老先生園中遊玩，忽有一婦人向我訴冤，問起情由，卻就是蘇公的夫人，方知蘇雲已被強盜謀害，那羅衫我想那盜賊雖未緝獲，這白羅衫一事，便有幾分下落了。

【解三醒】

帶著表演的敘事

戲曲常常有大段的「表」（敘事），凡是演到「敘事」的戲，演員都必須「進去」。

「進去」就是「回憶」的時候，演得宛若「重新又遇到這麼個人、重新經歷一遍當時的過程」，才能吸引人。觀眾期待這種「帶著表演的講故事」。因此你唱「（老媽媽）把襤褸體困塵埃」，若僅是東一指、西一指，絕對是不夠的。如果你折袖「望出去，彷彿看到她還瑟縮蜷曲在地上」，也許約略能表達出你的「憐憫之心」。但是，由於觀眾眼中，實際上看不見那位老婦人，如果你設計了一個「攙扶」動作，那又脫離了規定情景：「回憶」，而不恰當了。所以動作必須好好斟酌。戲曲還常採用「形象化」的方式表演：講到老頭的時候，就學老頭的樣子，講到小姑娘，就學天真嬌柔姿態；小生不可能像小花臉那樣誇張地模仿，但仍可部分借用「形象化」的手段。

敘述故事時，若場景在室內，身段的選擇與設計更難，因為室內原本就不適合大動作、大調度，場面更容易冷掉。以這段戲來說，適合用「想」的手段，來處理方方面面：用眼梢、用回想的眼神……。

多數觀眾讀過劇情簡介，已經知道那位老媽媽，就是徐繼祖的奶奶，只有徐繼祖本人不知道，正因他是單純的「惜老憐貧」去幫老媽媽，所以格外動人。

我因有事，未曾訪得他的兒子，不想如今，蘇夫人又來訴冤……

又才得清遊偶到王公宅，
偏遇著貧婦當場訴枉來，
愁無奈，
何日得除奸恤寡、
苦盡甘來？

徐繼祖的抱負

【解三酲】是回憶曾經歷的事，唱腔很平靜。曲子的後半，出現第二個人物：蘇夫人，事情才開始有了點兒眉目。因此「又才得清遊遇偶到王公宅」一句，起身站立唱，表示事情有了發展，一直往前走，要走得非常清閒瀟灑，將當時「剛得了官，沒有任何壓力」的狀態走出來。這種走法也是周老師示範的：沒「身段」，就是往前走幾步（周老師連手的擺動，都很好看）。公餘清閒的時候，意外「遇著貧婦當場訴枉來」，回憶到王公宅第的庭臺景致，悠閒的腳步忽然停下來，走一個「躦步」──跳躍性小的「騰步」，瀅一瀅，表達驚訝。此曲結束在徐繼祖簡明地敘述他的抱負：「讓她們苦盡甘來，是我的任務！」銜接到吹打曲牌──升堂時間到了，他下場（進臥室）去換官袍。

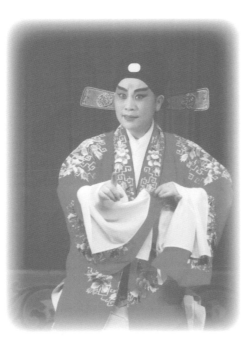

京官出差時的起居與公堂

這齣戲分成三段，前兩段是獨角戲。第一段交代人物的背景，以及會出現什麼「問題」。第二段是「核心」：看狀，是在接到狀紙以後，仔細琢磨狀上的冤情。第三段與奶公是對兒戲，從奶公嘴裡，逐步問出整個案件來龍去脈。兩段獨角戲的中間，是一段公堂。公堂是至今保留在舞臺上獨特的一場儀式，別的戲裡都沒有。

小生換上官袍後，從長廊走出來準備升堂，這說明當時中央派到地方的巡按，就住在衙門的最後一進。巡按是嚴謹的，到了外地，不能與朋友或老百姓私下接觸。因此巡按大人要上班（升堂）時，由照顧他起居的人（在這齣戲裡是他的奶公）開門，而這扇門，是從外面上鎖的！奶公的手裡有鑰匙，卻無法獨力開門，得由一個小門洞，將鑰匙遞給巡按的秘書——「門子」，從外面開鎖。開了鎖之後，門子還要將鑰匙遞還老奶公。門子住在外面，不與老爺住在一起。

門開了以後，細吹聲中，門子就跟著老爺往前出門，小生與門子一人向左，一人向右，腳步節奏一致，大約七步轉身，兩人面對面擦身而過，約走十步後，再轉身，小生先進大堂，門子隨後。此時「公堂場景」呈現。這個走法是表現他們從衙門後方的屋子走向前堂，是一進一進地走出來。我想像他們是從大堂的後門進去的，也許為了適應觀

門　子：（內白）請大老爺更
　　　　衣。（吹打起，小生
　　　　下）皂隸出班房！
皂　隸：（內白）喔！
門　子：放告牌抬出！
文　堂：是告狀的。
門　子：是告狀的。
蘇　雲：冤枉！（吹打收）
徐繼祖：跪門者何人？
門　子：是告狀的。
徐繼祖：取狀詞。
門　子：取狀詞。
文　堂：取狀詞。
徐繼祖：原任蘭谿縣知縣蘇
　　　　雲？告狀人請回，三
　　　　日後聽審。
門　子：告狀人請回，三日後
　　　　聽審。

眾視角，他們還是從舞臺最前頭走進去。入堂後，徐繼祖暫時下場，表示等候，此刻出

現兩個小丑扮的皂隸。皂隸像是警衛，守在大堂旁的兩個小房間，門子叫他們，他們才

出來站堂，首先是領鑰匙開門。用小丑扮演，一則說明身分偏低，二則開關門可以用滑

稽的腳步、身段，讓這齣相對嚴肅的公案戲，增添少許調劑。

門一共有三扇，一扇正中的大門，左右兩扇小門，就像廟宇的格局。兩皂隸先分別

開左右兩扇小門，然後一塊兒取下正門的大門閂，高喊「開門嘍」，曲牌就從笛子主奏的

「細吹」，換成嗩吶，音樂中襯入大鑼，門開了。徐繼祖從下場門歸到他正中間的座位，

外廂四個文堂拿著堂棍，四個刀斧手，都從兩邊往前走，進堂外翻，站成兩個八字，公

堂上，皂隸在最前面，文堂第二排，刀斧手第三排，拉出層次與深度，很氣魄。邊上又

來一個花臉扮的巡官，跨著腰刀，報門進入。巡官報告「巡風無事」，升堂的儀式才算完

成，抬出「放告牌」，恢復「打小鑼」。一位戴「黲三」（灰髯口）的老生登場──告狀

的。而這名告狀的，就是蘇雲──「已被強盜謀害」的蘇雲！

這齣戲的公堂，要突出的是蘇雲喊冤、遞狀紙的時候，那一層層的傳話。徐繼祖問：

「跪門者何人？」這是在浩氣的公堂上，講的第一句話。門子隨即朗聲複述「跪門者何

人？」語速要比較緊；然後是文堂，再傳到皂隸；巡官上前看了蘇雲一眼，回報：「是

文　堂：告狀人請回，三日後
　　　　聽審。

（吹打起）

門　子：堂事畢，收牌掩門！

告狀的」，反過頭，再一層層傳上去，表示公堂很大、辦事嚴謹。徐繼祖再下令：「取狀詞」……聲音一層層，就像浪一樣，比其它戲的公堂都氣勢，顯得衙門特別深、「這位官員，京裡來的，就是不一樣」。

徐繼祖拿到狀詞，只念了一句：「原任蘭谿縣知縣蘇雲」，倒吸一口氣——蘇雲？不是死了嗎？忍不住站起來看了一眼：跪在堂上的人是什麼年齡？然後說：「告狀人請回，三日後聽審。」這句話，又是一層層傳出去。蘇雲聽到這個指令，感覺有希望了，十分激動地出衙。由於蘇雲在這齣戲裡，缺乏篇幅表現，演蘇雲的人，多半把自己定位為龍套，往往不入戲。他理應匆匆、氣憤地出場——這是場十八年家破人亡的慘案啊！況且告狀是有風險的，比同齡人蒼老的他，沉冤能不能得到昭雪呢？這可不是在「替別人遞狀詞」！

蘇雲下場之後，門子就宣告「掩門」——今天到此為止，收起放告牌。從外面進來的文堂衙役，原路退出，兩個皂隸依序將一大兩小、三個門都關好，整個節奏比升堂時快，門子請大老爺退堂。徐繼祖起身時的心情，已經與坐落的時候不同了：這件事好奇怪！他想起井邊的老婆婆與喊冤的婦人，她們私下請託的事，突然在公堂上冒出「線索」，究竟是好消息還是壞消息呢？他很疑惑。這段退堂的節奏要緊些」，不再像升堂

時，只是「去上班」了。回程與門子依舊左右來回走兩趟，老奶公先開左邊門，當他站中間的時候，小生與門子正好走到舞臺左右兩邊，奶公與兩人正好交錯，再開右邊門，當他站中間的時候，小生與門子正好走到舞臺左右兩邊，奶公與兩人正好交錯，三人永遠不重疊在一起。徐繼祖一進房就直入臥室，把官袍脫掉，換帔出來。公堂的儀式，從升堂前門子來要鑰匙，到門子把鑰匙交還老奶公，封條貼上，結束，才真正進入「看狀」。

一九五○年代，俞老師曾演過〈看狀〉。當時有人覺得這套公堂儀式「與戲無關」，應該刪去；也有位導演說：舞臺上至今還能保留衙門內的一套儀式，絕無僅有，而且顯得官衙嚴謹、肅穆，那股浩然正氣，別具感染力，也間接樹立徐繼祖「有為」的形象。因此我們至今還保留著。當年我到臺灣演過兩次，記得魏子雲先生還特別寫文章，闡述這段舞臺儀式保留的意義。

層次清晰，才能勾住人

〈看狀〉的主曲是【太師引】。〈喬醋〉、〈書館〉都有【太師引】，都是經典名曲，〈看狀〉這支的曲詞，只能說馬馬虎虎，文學濃度不夠，偏於直白。唱詞普通的時候，曲子多半也就無法太傑出，那麼表演很難上去。必須要下功夫。下什麼功夫呢？就是特

別「入戲」，掌握重點，突出地表現出來。努力找手段。這段戲，一桌一椅，小生坐在桌

後，手裡拿著一張狀紙──先形成了「看狀」的「形象」。他從這張狀紙，產生許多疑

問，那些疑問不是一股腦冒出來，而是一點一點跑出來的，這就叫層次。把層次演得很

清晰，懸念越畫越大，觀眾就會跟著進去。如果沒有「特別入戲」，圈子只在外頭畫畫，

觀眾看著看著，也就沒勁了。

營造懸念

懸念如何營造呢？沈老師說：「唱一出口就要抓住！」「看將來」的「看」字，字咬

狠些，音由小放大並且拉長，包括豁腔也要拖長，因為它是曲子的頭，頭做大了，觀眾

的注意力就集中。「看」字是個開口音，氣息一定要托穩。眼神定在右側很遠的地方，唱

「將來」的時候，眼神慢慢從右到左「抹」過。周傳瑛老師有不少個人風格的東西，比

方唱到「此事」，指著官印上的狀紙，很慢，眼神在「自問」。「真奇怪」的右手掌心朝

上，眼神望得遠，跟著手的方向，唱到「怪」字，身子「遠離狀紙」、手攤開。這個動

作很大。我一直琢磨周老師的勁頭，因為這段唱詞頗為白話，沒有大動作可以做，而腔

又那麼長。他僅僅靠眼睛專注，充滿著「此事真奇怪」的問號，身段凝練、小節奏很乾

（小生重上，吹打止）

徐繼祖：

好奇怪，那蘇雲已被強盜謀

害，怎麼又來告狀？

【太師引】

看將來此事真奇怪，

覷狀詞教我心中怎猜！

那蘇雲呵，

既道是江心遭害，

怎能向烏府申哀？

淨，就這樣，將一句唱填得很飽滿！

凝滯到明朗

唱「覷狀詞教我心中怎猜」的時候，取過狀詞，一邊思索著，眼睛不由自主又落在「蘇雲」兩個字上頭，不無逃避地，將狀紙闔上。「既道是江心遭害⋯⋯怎能向烏府申哀？」唱這段，儘管手拿著狀詞，並沒有看。他還在回憶這件事的蹊蹺。也是戲所需要——不能這麼快便將結果告訴觀眾。這幾句唱的表演，非常看功力，每一個小動作及眼神，都必須自我規範，否則戲就輕了、散了，顯得隨便。直到唱完，他才真正開始「看狀」。

這是他第一次從頭到尾，好好地看這張狀紙。正式念狀詞，先拿在右面，念完「蘭谿縣知縣蘇雲」換到左面；念了個「告」字，頓一下，因為以狀紙的格式，寫到這裡必然另起

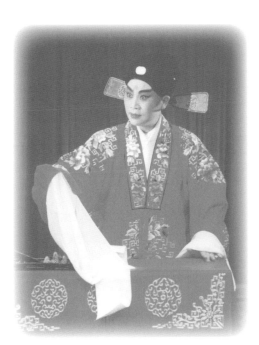

一行，眼睛得換到長條型狀紙另一行的頂端。念這張狀紙，就看嘴皮子功夫：念白的力度、乾淨度，兼及語氣。先前遇過老媽媽與貧婦，因此現在看狀紙，已帶著他對這件事既有的認知，而不再全然客觀、只是念一張普通的訴狀了——「原任蘭谿縣知縣蘇雲」這個名字、這個職銜，都是他曾經聽過的。

「告為群盜劫殺事：竊雲赴任蘭谿，路由揚子江中，遇盜一夥，將雲推入江心，復遭巨寇劉權撈救，拘禁山寨一十八載，如今官兵剿劉，趁機潛逃，得脫羈囚。」念到「趁機潛逃」的時候，聲音高了起來，顯示意外的興奮。這是很長的一段。念完先不往下看，要將思緒整理一番：「喔！原來蘇雲不曾死！」事情「明朗化」了，他感到輕鬆些，鼓「札哆哆哆」把起唱的節奏送了上去。

「札哆哆哆」給了抖袖的節奏。室內的身段不宜太大，因此緊接著的「戲劇性」得靠「表演」出來。「被拘禁綠林山寨」，揚袖左右看，將「盜匪出沒山林」的情境放大，在唱到「因此上他餘生還在」及「察奸申枉是烏臺」時，為了強調人物，周老師各走一個躦步，兩處我都保留這個步法。

且看狀詞如何。「原任蘭谿縣知縣蘇雲，告為群盜劫殺事：竊雲赴任蘭谿，路由揚子江中，遇盜一夥，將雲推入江心；復遭巨寇劉權撈救，拘禁山寨一十八載，如今官兵勦劉，趁機潛逃，得脫羈囚。」喔！原來蘇雲不曾死？

被拘禁綠林山寨，

因此上他餘生還在；

這冤山仇海反添我悶懷，

（是了）

須多念察奸申枉是烏臺。

再看後面如何。「一門眷盡被強盜徐能謀害！」徐能……是我父親的名字，難道我爹

從客觀到主觀

無論是戲劇，還是報刊雜誌，一開始都會先陳述客觀的事實；然而觀眾最關切的，通常是其中（人物、專家）「主觀意見」的表達：「我認為如何如何……」。所以唱「這冤山愁海，反添我悶懷」，前半句客觀（描述蘇雲），到後半句主觀（說自己），其中後半才是觀眾「最想要聽的」。演員應把握「出現主觀態度」的地方。「添我悶懷」有兩層意思：首先，他想不到有這樣十八年的冤案、血海深仇，還跟老奶奶與貧婦都有關係！就好像我們看新聞「一則二十七年前的兇殺案破了」一定很驚訝，如果那件事居然跟認識的人有關，更感慨了。第二是：這麼大的冤案，到了我的手裡！我的責任越來越重了呢！這兩層都要演出來。演到這裡，要將眼神全打開，儘管只露三分之二的臉，也要觀眾看出：我很震驚、我很有壓力；因而此處腳下，也轉為「走一步，停一下」的踱步。

不空洞的身段

從前的劇本，詞不一定寫得特別好，但邏輯還是清楚的，內外持續有聯繫。「看狀詞」這段，完全可以先不停地敘事，直到最後才扯自己，但這個劇本卻不時拉進來，表達人物的態度。這給了演員很好的提示。因為「演戲」，就是要「演出角色對人、對事、

爹？欸！豈有此理！

對物的態度」，這就是觀眾興趣所在。譬如〈拾畫〉，唱詞「則見風月暗消磨」寫得很漂亮，但如果演員不把自己帶進去，而僅止於描景，觀眾很快就沒興趣了。崑劇多數都是「借景抒情」，學戲的時候，要深入理解每一個身段跟你（所演人物）的關係，創作的時候，要挖掘「唱詞背後的意思」來編成身段；才能將角色此時的心境演出來，身段才不至於空洞。當然這必須在學過、練過、演過很多戲之後，才可能融會，小時候要記、要練的東西太多了。太平了？沒層次？什麼叫層次呢？響一點？快一點？拐個彎？用什麼方式拐彎？往往到了快演不動了的年齡，才真正懂得崑曲的博大與深度。

「且看後面如何」是自言自語。接著念狀詞：「一門家眷，盡被強盜徐能謀害」，最好是一口氣倒出來，緊接一個掩飾的咳嗽。咳嗽的節奏、調門，一定要「蓋過念白」──表示「自己堵住自己的嘴」；隨後眼神謹慎地左右掃視。他知道這裡沒有外人，只是保有習慣性的謹慎。快速回到狀紙：「徐能？」這兩個字念得很慢有習慣性的謹慎。快速回到狀紙：「徐能？」這兩個字念得很慢──「是我父親的名字」（自言自語）；緊接脫口而出「難道我爹？」又馬上「欸！豈有此理！」罵自己（不要亂說！）每一句話「是對誰說的」，語調、高低，必然有所區別。剛開始只能模仿老師，逐漸就會分析了「自言自語是那樣的」──語調語氣準確，人物心情態度才準確，尤其這種比較寫實的戲。它不像〈遊園驚夢〉那類抒情的戲，只要美美的，有點誤差，觀眾未必

看出來——看抒情的戲，就像讀詩詞，未必懂得每個字句的意思，甚至銜接有點突兀也

能接受，只要總體美、有意境。而寫實的戲，一點兒不合理，觀眾馬上有感覺。

不相信

第二支【太師引】的節奏就翻上去。這段的主旨是：「不信！」第一句散板先拉大：

「不信我嚴親成無賴！」像與人爭辯似地唱，完全站在祖護父親的立場。但馬上動搖了：

「覷狀詞叫我如痴似呆」轉成二四拍子——信與不信？內心開始擺盪。他把手一背，又

瞪著狀詞，用氣息做出起伏，表示心潮洶湧，幾乎站不住似的：「既道是江心劫掠將人謀

害，少不得身隱名埋，為什麼堂皇無礙？」內心反來覆去，唱腔處理也是前慢後快。父親

並不曾隱姓埋名，他若真的是強盜，怎麼可能從來沒有人告過他呢？徐繼祖彷彿抓住了

一根救命的稻草：喔！「恐還是別有同名在！」——狀紙上的強盜，只是不巧與我父親同

名同姓！這句唱腔很乾脆，因此我用利索、肯定的動作，表示「穩住了自己」。

說是穩住了，實際上越來越不安。「欵！休得胡思亂猜！」這是句自言自語，但「亂

猜！」兩字的寬度、力度，卻要念得像「審案」時候的身分。這裡加了短短的襯樂【小蠻

子】，來暗示他的心亂如麻。用這個襯樂，節奏比較容易踩，也符合心理狀態。他在襯樂

【前腔】

不信我嚴親成無賴！

覷狀詞教我如痴似呆，

既道是江心劫掠將人謀害，

少不得身隱名埋，

為什麼堂皇無礙？

恐還是別有同名在。

想天下同名同姓的原是不少，

這個徐能定是他人。休得多

疑，欵！休得胡思亂猜！徐能

啊徐能，你這該殺的強盜，怎

麼偏偏與我父親姓名相同，教

我好生心神難定也！

我是承王命身為按臺，

君恩重，奮拳縛虎怎徘徊？

中，背手沉思，不知不覺走回桌邊，抬頭又看狀紙，慌了！便開口賴上了「徐能」——這

段戲的初始，狀紙他怎麼看，都看到「蘇雲」兩個字；到了此刻，他看來看去，都是

「徐能」兩個字了：「徐能啊徐能，你這該殺的強盜！怎麼偏偏與我爹爹姓名相同？」彷

彿與對方說話。最後一跺腳，提醒自己：別忘了自己是什麼身分！「我是承王命身為按

臺；君恩重，奮拳縛虎怎徘徊？」

銜接到對兒戲

他不斷地穩住自己，心又不斷地糾結起來，邊想邊複述：「一門家眷，盡被強盜徐

能謀害……」這是很嚴重的事，如果氣息淺，這句話會聽起來像與他無關似的；一定要

吸得很深，然後端住了說，像陷入沉思的樣子，連奶公送茶上來都沒注意到，直到奶公

說：「老爺請坐，老爺請用茶！」才回過神來。如果沒端住，戲就散掉了。

聽見奶公說「老爺請坐」，他依言坐下，然而心事重重。坐是無意識的，拿茶也是無

意識的，手先過去，眼睛才過去。一面用杯蓋撥茶葉，一面沉吟。這時要把身上全部都

「關閉」，像攏成一根線，專注在眼睛裡。茶喝一口、兩口，撥茶葉，想得很遠，又喝一

口。直到要放下茶杯時，還在想：「揚子江？會是幾月分的事呢？浪那麼大……」咦？

奶　公：「揚子江中水，蒙山
頂上茶。」

徐繼祖：一門家眷，盡被強盜
徐能謀害……

奶　公：……老爺請用茶！

徐繼祖：嗯？

奶　公：啊？

徐繼祖：啊？

奶　公：喔！是是是！

徐繼祖：這等不小心！

奶　公：原來十八年前揚子江
中事發了，那蘇知縣
不曾死，有天理呀有
天理！

徐繼祖：啊？那奶公說甚麼有
天理？其中必有緣
故。奶公哪裡？奶公

怎麼沒人接茶杯呢？這才發出質疑……「嗯？」視角不能大，視線中沒見奶公，於是發出一聲提醒的悶嗽：「嗯哼」，拿茶杯的手，略為收回，等他將茶盤端過來接時，再伸手放上去，以凸顯這個動作。正要放上去，又發現……奶公將茶盤端反了！忍不住說……「啊？」

（你今天心不在焉啊？）

原來，奶公遞上茶，側身傾倒茶盤上的積水時，一眼瞧見了桌上的狀紙寫著揚子江之事，禁不住拿狀紙看了起來……

聽見徐繼祖那聲「嗯？」，奶公略顯慌亂，一時竟沒察覺自己茶盤拿反了。徐繼祖不禁投以嚴厲的眼神……「啊？」（你做事怎麼這麼粗心、不在意？）經由眼神的提示，奶公總算發現盤子拿反，趕緊倒正，將杯子端走。徐繼祖責備地輕輕拂袖，道一句……「這等不小心！」奶公趕緊退下。

這段是主僕對兒戲的「序場」，為下邊的戲鋪墊。喝茶的的段落，不單能表現兩個人物思緒紛亂，並且用眼神「安靜地」獨白及對話，也是崑曲特有細緻的手法。正常情況，奶公絕不會去「偷看狀紙」，只因老爺今日下班回來，神情沉悶、大異尋常，還喃喃說了什麼「老太爺」、「強盜」，奶公摸不著頭腦，正巧狀紙就擱在桌上，才忍不住去偷看一眼。至於奶公退下時說的……「有天理」，並不代表他持有特定立場，只是暗嘆「這事

奶　公：哪裡？

奶　公：老爺有何吩咐？

徐繼祖：我……有事要問你。

奶　公：老爺有何事問及老奴？

徐繼祖：你是自幼跟隨太老爺的呢，還是長大了來的呢？

奶　公：老奴是自幼跟隨太老爺的。

徐繼祖：我且問你，太老爺姓什麼？

奶　公：太老爺姓徐呀！

徐繼祖：我老爺呢？

奶　公：喲，太老爺姓徐麼，老爺自然也姓徐了。

情都過十八年了，居然有人來告狀？埋藏這麼久的案子，還會撥雲見日嗎？」奶公若不說那句「有天理」，徐繼祖沒機會盤問他，這是劇本很好的銜接。

「剝開」忠厚的老奶公

聽見奶公說：「有天理呀有天理！」小生馬上把他叫回來，正式開啟小生與老生的對兒戲。這段對兒戲沒有唱，完全以對白呈現。念白也能呈現細節，將人物一點點、一點點地剝開。這是件大事，所以一個眼神也不能多，一個眼神也不能少，戲才緊扣且嚴謹。兩個演員一定要棋逢敵手。徐繼祖把奶公叫回來，是因為發現奶公「不正常」——他從來不曾如此！正好案子想不下去了，暫且擱會兒，找個人來聊聊。奶公回來的時候，帶著慌張，這個慌張並不是心虛、認為徐繼祖已經發現自己與那件事有關；只是剛出門就被叫回，還以為老爺有什麼急事。奶公總是很單純地關心老爺，願意替他分憂。

與奶公的關係

人叫回來了，一下子反倒不知從何問起。正巧看見奶公的鬍子。徐繼祖的眼神，便從鬍子移到臉部，盯著奶公，問道：「你……是自幼跟隨太老爺的，還是長大了來

徐繼祖：好個也姓徐。太老爺今年多大年紀？

奶　公：六十三歲！

徐繼祖：太夫人呢？

奶　公：這……沒有的。

徐繼祖：啊？！沒有太夫人，我老爺身從何來？

奶　公：喔，老奴只知有太老爺，不知有太夫人。

徐繼祖……我再問你，太老爺平昔作何生理？

奶　公：這……老奴不敢說。

徐繼祖：為何？

奶　公：倘太老爺知道，老奴當不起。

徐繼祖：不妨，有我在此，講！

了？」這句話問得很好。問話前的眼神要清楚，讓觀眾看出：這是「由鬍子想出的問句」。兩個人對話的戲，很容易從頭到尾只讓觀眾看到半張臉，因此提及「太老爺」的時候，眼神應帶出去，直到手舉至齊眼的「長大」手勢，眼睛才帶回奶公身上。徐繼祖從小是奶公帶大的，辦公時，可以對他視而不見，但私下應對時，則不能斜眼看他。觀眾從「頭的角度」，就能感覺出兩人的關係：他們很親近。

距離已然產生

他說是自幼跟隨的。那麼他跟著太老爺，已有五、六十年了。徐繼祖沉吟半刻，問道：「太老爺姓什麼？」——聽得出與徐能已經有了距離。這句話念得不重，卻有分量；並非一般性地問。態度冷冷的。

奶公不假思索地回答：「太老爺姓徐啊！」他沒摸透老爺的意圖。

徐繼祖倏地緊接：「我『老爺』呢？」「呢」的音調提高，態度更冷了。他起了疑心，竟先把自己「撇出來」——我，是徐能家的嗎？——看也沒看奶公。

奶公的回應是軟的：「喲，呵呵呵，太老爺姓徐麼，老爺自然也姓徐了。」奶公無意主動將老爺的身世托出。

奶　公：太老爺呢，原是船戶出身，慣在江湖上做些沒本錢的買賣。

徐繼祖：住了，什麼叫沒本錢的買賣？

奶　公：喏喏喏，見人家有財有貨，白白地搬了過來，這就叫沒本錢的買賣。

徐繼祖：哎呀這這這！好個沒本錢的買賣。太老爺平昔可曾害人？

奶　公：太老爺作惡多端，老奴也記不得這許多，就把十八年前，攬了蘇知縣的載……

這下子沒得問了，這條路走不通了。徐繼祖像被槌子「噹」打了一記，頓覺肩膀都是冷的。只能自言自語：「好個也姓徐」。事情沒那麼簡單！

真正的疑問

他看了奶公一眼：「太老爺今年多大年紀？」父親與自己的年齡相差很大，往常不曾懷疑過，但今天懷疑很正常。這句其實不是真的問句，而是自己也在算。等他一回答「六十三歲」，急追著問：「太夫人呢？」——這才是真正想問的，不好直接問，只能從太老爺問起。以前做為一個孩子，這是不好問的。結果奶公打哈哈地回答：「沒有的。」

徐繼祖生氣了，提高了音量，雙手一拍：「沒有太夫人，我『老爺』身從何來！」奶公閃躲，無奈地回：「老奴只知有太老爺，不知有太夫人。」這一回答，把路又堵住了。

徐繼祖停頓了一會，問道：「太老爺平昔作何生理？」他開始探問父親的生平來歷，內心是忐忑的：害怕聽見不好的事，但又希望能儘速得到線索。問的時候，語調是壓著的。結果奶公回答：「老奴不敢說。」

「為何？」這句脫口而出，很有力量。

「倘被太老爺知道，老奴擔當不起。」

徐繼祖：住了！可就是狀詞上的蘇雲？

奶　公：正是狀詞上的蘇雲？

徐繼祖：好！我正要問你，快講！

奶　公：想當年太老爺攬了蘇知縣的資裝，倒也有限，那蘇知縣一行，行到揚子江中，將蘇知縣一推……

蘇夫人倒有幾分姿色，老太爺頓起不良之心，把船一行，行到揚子江中，將蘇知縣一推……

徐繼祖：哎呀！

奶　公：推入江心，把蘇夫人搶了回來，就要逼勒成親……

「不妨，有我在此。講！」沉著、有擔當，且堅定地。這個問題非弄清楚不可。

「太老爺原是船戶出身，慣在江湖上做些沒本錢的買賣。」這段是老生的重要念白，以前我的同學陸永昌演得很好。陸永昌唱老生以「末」為主，末在崑曲就是唱〈見娘〉的李成這類角色，他很入戲。

沒本錢的買賣

「船戶」還聽得懂，是種「階級」；「沒本錢的買賣」可真聽不懂了。

「什麼叫做沒本錢的買賣？」問這句話的時候很單純，不是在「質問」。問完就豎起耳朵聽。奶公說：

「喏喏喏，見人家有財有貨，就白白地搬了過來。」

「啊！」他驚嚇得站了起來，隨即跌回座，傻了——又羞又惱——父親的形象，與狀紙上的描述越來越近了，手不禁開始顫抖，心裡也顫抖，聲音氣息都短促了起來，問道：

「太老爺平昔可曾害人？」最迫切要釐清的，就是「害人」這件事。奶公不願意說，被徐繼祖喝道：「快講！」

徐繼祖：住了！那蘇夫人從也不從？

奶　公：好個蘇夫人，千貞萬烈，抵死不從！

徐繼祖：好！像位夫人。後來呢？

奶　公：多虧了二員外……

徐繼祖：哪個什麼二員外？

奶　公：就是太老爺的兄弟，名喚徐熊。

徐繼祖：他便怎樣？

奶　公：他假意慶賀，將酒灌醉了太老爺，開了後門，放蘇夫人逃逃、逃走了。

「太老爺作惡多端，老奴也記不得這許多，就把十八年前，攬了蘇知縣的載……」

「住了！可是狀詞上的蘇雲？」（證實父親與此案有關！）

「正是。」

「我正要問你！快講！」他聽得很仔細，心一直在顫抖。

「蘇知縣資裝倒也有限……把蘇夫人搶了回來，就要逼勒成親。」

「住了！那蘇夫人從也不從？」（邊聽邊在縷清案情）聽見「好個蘇夫人，千貞萬烈抵死不從。」這印證了從老奶奶那裡聽到的，也吻合他所死到的蘇夫人氣質。這一刻，心裡這些人全勾在一塊了。他非常急切且專注要知道整個案件的過程。奶公說徐能的弟弟，半夜趁著徐能酒醉，偷偷放了蘇夫人。

形象的語彙

「太老爺醒來，不見了蘇夫人，難道就罷了不成？」這裡的對話，都是一層層高上去的。接口一定要恰到好處。

「太老爺酒醒時不見了蘇夫人，他就追追、追呀！」，【小鑼五擊】聲中，小生雙手提著褶子，與奶公對稱，交叉而過。為所陳述的事件，增強動作性。念白也是一種音

徐繼祖：太老爺醒來，不見了蘇夫人，難道就罷了不成？

奶　公：太老爺酒醒時，不見了蘇夫人，他就追追、追啊……

徐繼祖：追到哪裡？

奶　公：趕趕、趕哪……

徐繼祖：可曾趕著？

奶　公：趕到曠野之所，趕不著蘇夫人，竟抱……

徐繼祖：……抱什麼？抱抱、抱什麼？

奶　公：喔……竟跑了回來。

徐繼祖：抱？跑？嘟！老狗才！你若不說明白，我請上方砍你的驢頭

樂，也是有節奏的。兩個演員，就靠兩次小鑼五擊，提著衣襬，把一個懷孕的官太太，半夜逃亡的緊張與悲慘演出來。

用拖延來凸顯

老奶公描述著當時漆黑漆黑的情景，脫口而出：

「趕不著蘇夫人，竟抱……」奶公說到此，忘情地抱住徐繼祖，徐繼祖敏感地追問：

「抱什麼？」奶公遲疑了，徐繼祖嚴厲地問：「抱抱、抱什麼？！」奶公話鋒一轉，改口說：

「竟跑了回來。」這也是傳統表演方式，運用「拖延」術，將高潮推得更高。

徐繼祖琢磨著，複誦：「抱？」「跑？」就把弦繃得更緊。「嘟！老狗才！」徐繼祖發揮他身分的優勢，威逼奶公說實話：「你若不說明白，我請上方（寶劍），砍你的驢頭下來！」奶公這才起【叫頭】「啊呀老爺呀！趕不著蘇夫人，竟抱，抱，抱抱……抱你回來！」講到「回來」，奶公跪步向小生蹉，小生蹉步往後退，跌坐回椅子。

小生全身顫抖，迸出一句：「喔！竟抱我回來！」昏了過去。

奶　公：老爺請息怒，待老奴
　　　　說就是了。

下來！

徐繼祖：快講！

奶　公：啊呀老爺呀！趕到曠
　　　　野之所，趕不著蘇夫
　　　　人，竟抱你回來！

徐繼祖：喔！竟抱我回來！

奶　公：咿！

徐繼祖：老爺醒來！老爺醒
　　　　來！

奶　公：老爺醒來！

徐繼祖：既是抱我回來，有何
　　　　為證？

奶　公：有包裹老爺的白羅衫
　　　　為證。

徐繼祖：白羅衫！現在何處？

奶　公：在老奴妻子處！

能力、智慧、與重託

他一清醒，又即投入問案：「既是抱我回來，有何為證？」這句話還有些氣虛，講得略慢。奶公答：「有包裹老爺的白羅衫為證。」聽見「白羅衫」，徐繼祖完全清醒了，緊切地問：「白羅衫現在何處？」「在老奴妻子處。」他看出奶公很誠實，信任地說：「好，你連夜趕回，取了那幅羅衫，隨即哄取那班強盜前來見我。去！快去！」這說明徐繼祖很能放下個人情感，以果斷清晰的魄力辦案；然而，不能打草驚蛇，徐能還住在鄉下，要奶公去哄他們來。剛叫奶公快走，又把他喊回來，這種「召回」的程式，老戲裡很多，必須演得跟別齣戲不一樣。徐繼祖鄭重叮囑奶公：「此事干係重大，你要小心了！」（弄不好，他們先把你殺了！）「你要保重！」（剛剛的事你一定也驚魂未定，我又讓你一個人擔這麼大的責任風險……）最後說「待我跪送！」這種身段很普通，但就是要瞬間到位，跪得好看、有分量（我的身家性命都在你身上，拜託你了！）剛才對奶公發脾氣，這一跪，觀眾也都原諒他了。

以勁頭顯示決心

然後節奏又推上去：「去！快去！快走！」現在已經很晚，奶公趕到鄉下，約莫午夜

徐繼祖：好！你連夜趕回，取了那幅羅衫，隨即哄取那班強盜前來見我！去！快去！

奶　公：老奴遵命！老奴就去！

徐繼祖：奶公轉來！

奶　公：老爺何事？

徐繼祖：此事干係重大，你要小心了。

奶　公：老爺放心！

徐繼祖：你要保重。待我跪送！去！快去！

奶　公：「堪恨強徒認我兒，誰知冥冥勿相欺；善惡到頭終有報，只爭來早與來遲。」

了，第二天一早，就得把那伙人騙上路，要速戰速決。而徐繼祖自己，明天也得面對這件天崩地裂的大事。目送奶公下場之後，他快步進房。此時，內心倒像「輕鬆」了些，因為「結果出來了」。他說出的，是「這齣戲的價值觀」。緊接的下場，用一個「八大倉」接【快沖頭】。原本的下場較為簡單，我加了一點兒身段。穿的雖是帔，此處卻必須有穿蟒的勁頭，十八年的冤案、他本人的身世真相大白，這個勁頭，表示了他的決心，也才壓得住臺、壓得住一齣公堂戲的收場。

穿帔或者官衣的這類戲，不易做大幅度身段，動作主要都在表現情感、情緒，必須有力度，有「點」。節奏快慢、強弱要分明，每位老師有獨到特點，仔細觀察腳步、手勢、坐、立的變化，自己便會有心得，慢慢體會出這個戲的表現方式。

喔呵呵呵！

好惱啊好惱！

獅吼記·梳妝

將菱花擷破恨難平，這丹青扇面何人贈？

莫不是擲果潘安遠寄情？

梳妝

語言的機趣

〈梳妝〉、〈跪池〉是崑劇舞臺上傳唱不歇的折子，尤其〈跪池〉很受歡迎，它比喜劇誇張一些，尚未達鬧劇的程度；主題一目瞭然，就是「怕老婆」。這種題材是討俏，卻也很容易演得「俗」。別的劇種移植這個故事時，往往只想以怕老婆的窘態，來逗樂觀眾；而崑曲劇種的特色，恰恰是「雅」。然而，如何讓這種類型的戲「雅」起來呢？雖說這齣戲的男女主人翁，都是文化人，但「文化人怕老婆」並不保證就「雅」；只是情節攀扯上大文豪蘇東坡，劇本又富文學性，因此在劇壇上，樹立出「文人雅趣」的形象。「喜劇」必然是令人開心的，〈梳妝〉、〈跪池〉充滿文人式的相褒、互嘲，以及更多的「自我調侃」，若能在表演上避免蓄意搞笑，就能脫「俗」，而達到「幽默」的高度，能讓人越想越好笑。我想，總體說來，是「語言的機趣」，給這齣戲奠定良好的基礎。

懼內有三種

作為表演者，必須特別「理解」劇中的人物關係：夫妻關係、文友關係、文人與藝妓的關係等等；理解之後，才能恰如其分地呈現。俞老曾經分析：懼內有三種：第一種是「敬而畏之」：古代丈夫離家求功名或出遊，往往一年半載才回，回來發現家中一切井井有條，為此對老婆十分敬畏；第二種叫「惡而畏之」：老婆很潑辣，動不動就罵街，丈夫很討厭她，不想跟她多說話；第三種則是「愛而畏之」：太太的出身好，家底富，琴棋書畫樣樣精通，上得了廳堂、下得了廚房，所以老公非常聽她的話。陳季常就是第三種。演員首先必須認識這個定位，否則一不小心，就會出現錯誤的表情與節奏，彷彿很厭惡太太似的。儘管太太給了他很多限制、禁令，陳季常並不討厭她，反而為了避免她不開心，時時、事事討好她。

原本我覺得這齣戲有些地方不太講得通，直到認識了某一群文人。我發現：每當他們聚在一起，總是妙語如珠地互相調侃，議論某一個人在家中的地位，甚至當著他老婆的面，說：「你上次那個女朋友，今天怎麼沒帶來？」大家都很開心，連他老婆也跟著笑，只有他一個很忐忑。但大夥兒都不往心裡去，隔天居然還約奚落他的人吃飯。「你講我？哼！我要報復！」這是他們生活中的小樂趣。

〈梳妝〉

【一剪梅】

談笑往來無白丁，名震詩林，貽笑群英。

老天生我意如何？受盡閨中惡折磨。早知今日妻綱肅，何必當初作丈夫？

陳慥：

卑人陳慥字季常，飽讀詩書，是個有名的才子。娶妻柳氏，喜她生得花容月貌，頗具文才。只是她生性蹺蹊，遽難化誨。我只得甘心忍耐。唉，今已辰牌時分，不知娘子可曾起身否？

難在「抖包袱」

崑曲最大的特點是唱，然而這齣戲唱段不多，曲子也不是名曲；節奏雖好，但曲詞、旋律只達中等。崑曲第二大特點是載歌載舞，然而這齣戲因為沒有婉轉纏綿的好曲子，也很難安上優美寫意的身段。這齣戲的特點，可以說是對白。劇中的唱段多半像說話似的，幾乎可以把曲子，也含在「對白」裡。相聲、滑稽戲的關鍵在抖包袱，〈梳妝〉、〈跪池〉的難，也在於抖包袱。「觀眾」格外重要。我曾觀摩過同行演〈跪池〉，那場演出，正巧是在北京「中南海」進行，場合過於肅穆，臺下一片沉寂，想笑的觀眾，也憋著不敢笑。戲便這麼越演越冷，我在翼幕看了都著急。唱戲時，若遇上期待看戲的場合，戲就特別好演。

抖包袱有個重點是：第一個包袱一定要扔出去！如果第一個包袱沒扔好，觀眾沒反應，第二個往往就會使勁丟，越使勁，越不好笑，到了第三個，演員就沒自信了，只想趕快演完了事；越沒自信，戲就越塌，節奏一定大亂。所以喜劇特別需要演員成熟——經驗豐富、頭腦清楚，充分掌握觀眾看戲的節奏與心情，與「接受你的程度」。

「好觀眾」，演員還沒開口呢，他就開始笑了，等於幫著演員一塊兒醞釀氣氛，遇到那樣的場合，戲就特別好演。

柳氏：哈！

陳慥：啊？

柳氏：啊？

陳慥：喂！鸚哥！

柳氏：喂！鸚哥！

陳慥：春眠不覺曉，處處聞啼鳥。

柳氏：夜來風雨聲，花落知多少。

柳氏：喂！鸚哥！

陳慥：喂！鸚哥！

柳氏：**【女臨江】**
朦朧春夢鶯啼醒。
綠窗外日移花影。

陳慥：言之未已，娘子出來了，只索整衣而待。

柳氏：嗯哼。

有「功」而放鬆

喜劇最重要的就是「自然」。念白如果拿腔拿調（還在模仿老師的高低、節奏），一定會失敗。身段也是這樣：如果基本功不紮實，沒有「軟硬勁兒」、欠缺彈性，那麼，上臺若是「一本正經」，就太「端」、不好笑；一放鬆，又成了「鬆懈」、不規範、太「自由主義」。因此這種戲，需要有相當程度的演員，才能掌握。

扮演柳氏也一樣：太緊繃的話，柳眉直豎、氣息一定浮在上面，等到該吼的時候，音量反而沒有了。柳氏是有風度的！她有十分的優越感、自在且自得，抓先生像抓隻小貓一樣，呼之即來，揮之即去。切忌演得「兇悍」。

別讓觀眾一開始就給人物下定位

陳季常上場，在九龍口突然一拎神，搭配鼓點子反折袖，朝臥房看了一眼。因為他大清早就跑去找蘇東坡，老友卻已經出門，他只好回家。我想像

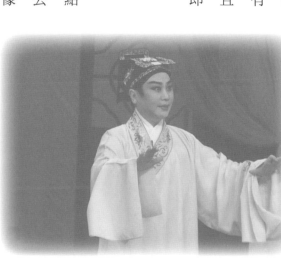

陳慥：喔喔，是是。娘子請坐。娘子拜揖。

柳氏：陳郎，今日為何起得恁早。

陳慥：卑人欲尋東坡談禪，誰想他先不在家了。

柳氏：忒早了！

陳慥：是是，忒早了。

柳氏：（哈欠。）

陳慥：娘子，卑人看妳雲鬟雖亂，意態更妍，恍如宿醒太真，絕勝捧心西子。怎不叫人可愛也！

柳氏：我也不要你虛頭奉承，只要實心貼服。

陳慥：是是，娘子。我和妳呀，

他是從邊門回來的，剛進門，就下意識地朝臥房瞅一眼，看看老婆起床了沒？（可別讓她知道我清早已經出門一趟了……）折袖，是要增強節奏與幅度，讓觀眾腦中出現個問號：「他要做什麼？」

沒驚動老婆！於是他「一派瀟灑」地，開始「引子」與白口。前者講他的社會地位，後者講他的家庭地位，兩者是有反差的：我在社會上，挺風光自在；在家裡嘛，呵呵呵。念的時候，兩塊要融和起來，以吻合他的個性。劇本的原詞「青雲志」與主題沒有什麼關係，因此我們修改成了現在的「談笑往來」。小生表達自己是個飽讀詩書的人，儘管功名未遂，但家境殷實，生活圈又都是菁英文化人，日子過得有滋有味，因此對自己的現況十分滿意。這整段話若念得重，基調就不對了。他滿不在乎，閒散自在，因此念得清淡且鬆弛。

講到「我妻」，不能馬上直眉豎眼、表現害怕。這裡的停頓，是一種潛意識的表現，說到太太的事情，不由自主地小心些。「表演的分寸」很重要。此時，太太還沒出場，如何解釋自己在家裡的地位、

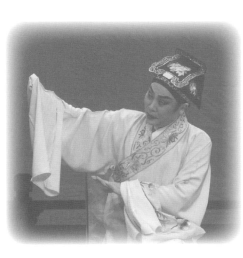

【懶畫眉】
似關關匹鳥兩和鳴，

柳氏：坐了。

陳愷：是，告坐了。
　　夫唱妻隨協氣生。
　　須知
　　那伯鸞德耀振賢聲。
　　白頭相愛還相敬，
　　我怎忍
　　反目徒傷結髮情。

柳氏：陳郎，

【前腔】
　　幽情貞靜博芳名，
　　你做丈夫的。

陳愷：喲，若論刑于之化，卑
　　宜室宜家道未行。
人其實不讓於文王，但

與太太的關係呢？他說：太太很有學問，又很漂亮，只是脾氣大了一點。這樣觀眾才明

白：這位丈夫有點「懼內」，但不是「討厭太太」。應該要讓觀眾一點一滴地，體會他們

的夫婦關係：他在家中，是一會兒做小丑，一會兒當少爺的！

太太在幕後「嗯哼」了一聲。小生的「喲！」要大一點，因為有人——一個重要的

人物，要出場了。「喲！言之未已，娘子出來了，只索整衣而待。」他有點裝腔作勢地，

表示：我對太太非常敬重——這是他兩面性的表

現——每當想出門的時候，他可是連衣服都不換，

拔腿就走的；而娘子日常出個臥房，他卻要整衣而

待、像模像樣，他不僅自以為，同時也要讓她覺

得：老公是個體面、自愛的男人。

營造和諧與美滿

接著就是夫妻見面。崑曲生旦戲很講究見面，

每個見面都不同。太太出來的時候，還包著頭巾，

穿著坎肩，繫了絲絛，也就是剛睡醒的意思。小生

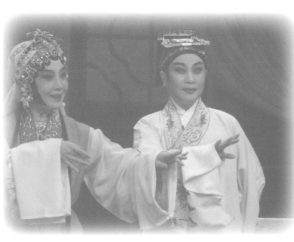

恐娘子未如淑女呀。

柳氏：啊？怎見得我未如淑
　　女？

陳慥：娘子，卑人是與妳取笑
　　的，怎麼認起真來介？

柳氏：誰與你取笑？

陳慥：是取笑的呀！

柳氏：哪個與你取笑！

　　都是你

陳慥：做耍成真自取憎！

柳氏：是是是，卑人今後再不
　　敢取笑了。

陳慥：這便才是。

柳氏：夫妻麼，豈可取笑的？

陳慥：不可啊，不可。

柳氏：陳郎，什麼時候了？

陳慥：喔，待卑人去看來。啊

像家院似的，站在旁邊，聽候差遣。無論她做什麼，就算打哈欠，他都覺得很美、頗為欣賞。太太心情不錯：「綠窗外移花影」（我怎麼起得這麼晚？），步向窗邊，小生也步步相隨。她看見鸚哥，開始教牠學舌，陳季常則是學太太，跟著教——他們時常教鸚哥說話。這時在教一首詩。太太說「喂！鸚哥！（該你來一遍啦！）」季常也興致頗高地附和。此時營造出「這對夫妻真和美啊！」的情境。

可是太太很敏感地：「啊？」了一聲，小生以為太太還在跟鸚哥說話，也討好地跟著「啊？」（鸚哥你今天怎麼不學舌啦？）太太忍不住斜眼一看：「哈！」（你煩不煩啊？）顯露出兩人「真正的關係」。由於觀眾還沒準備好，此處的效果，並不容易達成；所以教鸚哥時，小生一定要特別鬆弛、教得特別起勁兒。被太太「喝斥」之後的「是是是」，也不能「緊張」，而是「我知道我知道，是我過分了」。這是兩人出場後，第一句「對話」，沒有語句，只有「啊！」「啊？」「哈！」「是是是。」將他們「特殊」的夫妻關係，表現得很明白。

接著他說：「娘子請坐，娘子拜揖。」這個拱若打得好，觀眾一定竊竊私語，因為「反了」——傳統戲曲一向是太太說「相公萬福」嘛！這場的舞臺擺設是：正中間有張椅子，側邊是梳妝臺，也有張椅子。頭一場小生坐在中間，那麼太太上來，觀眾便會預期

娘子，已巳牌時分了。

柳氏：取鏡臺過來，待我整妝。

陳慥：是是，敢不小心，敢不效勞。啊娘子，鸞鏡犀梳、象牙眉掠俱已停當，請娘子整妝，待卑人，唔唔唔，伺候。

柳氏：【前腔】
輕塵拂去鏡光明。

陳慥：妙！
照得她
丰采翩翩百媚生。

柳氏：唉呀噫！怎麼背後做我的鬼臉？

陳慥：卑人怎敢做娘子的鬼臉？

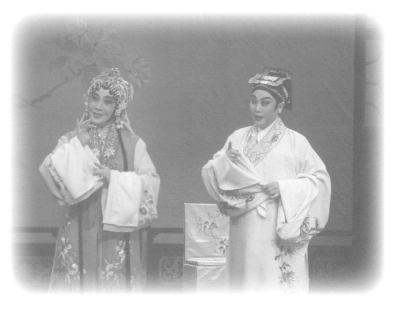

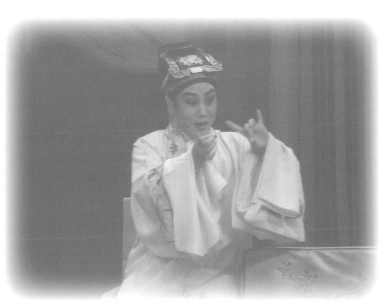

她坐旁邊，沒想到太太一落坐，就坐在正中間！兩人的關係又凸顯了一級；而對娘子行禮之後，娘子甚至沒讓他坐！

柳氏：我明明在鏡中看見的，還要抵賴！

陳慥：我看娘子鏡中的影兒，好似對門張……

柳氏：啊？張什麼？

陳慥：張……

柳氏：張什麼？

陳慥：喔……好像對門張家媳婦一般。

柳氏：喔！原來你看上什麼張媳婦。兀自來比我！唉呀噫！

陳慥：我又講差了……

柳氏：我將菱花擲破恨難平。

陳慥：娘子，卑人與妳打扇。不要生氣！

接下來的對白，開頭就寫得很好。太太若無其事地問：今天怎麼這麼早就回來了？

（他成天在外頭瘋！）陳季常只能老實回答：今早去找蘇東坡，但人家已經出門了。這兩句對白，為後面「太太一聽到蘇東坡就煩」做了鋪墊——他倆天天從早到晚混在一起！

陳季常見柳氏還睡眼矇矓的樣子，他無話找話地說：「娘子真美，妳像西施、像……」極盡所能地吹捧柳氏，誰知柳氏不吃這套：「我也不用你奉承，只要你貼心待我。」

季常開唱——依舊在討好太太。他平日講話總想讓她高興。柳氏示意他坐下，他一本正經地「告坐了」（謝謝！那我坐下啦！）表達「受寵若驚」（太太，妳對我的好，我知道！）。接著說：我都聽妳的！我們很恩愛、在別人眼中，是模範夫妻哩！但眼神卻一直在察言觀色。唱到「結髮情」，我編排了一個繞手指的動作，腳跟著手畫圈。這個動作，一般用在比較年輕、活潑的角色，而且是在心靈契合的狀態，才會做，也就是說，他把夫妻關係描摹得「特別和諧美滿」：妳給予我的「地位」很適切，我很享受。然而，這是在「做給太太看」的。

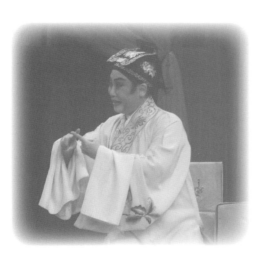

柳氏：好啊！

這丹青扇面
是何人贈？

莫不是
擲果潘安遠寄情？

嗯，這把扇兒倒也精
緻，是哪個送予你的？

陳慥：喔，是個小朋友送與我
的。

柳氏：喔？小朋友？多少年紀
了？

陳慥：以卑人看來，約有十六
啦……

柳氏：啊？

陳慥：十七啦……

柳氏：到底多少？

陳慥：多則十八歲了！

「假裡有真」

旦唱到「宜室宜家」，柳氏對於自己培養出這麼順服的丈夫挺滿意的，也就表示一下「懂禮儀」，把中間的位子換給陳季常。沒想到他才剛坐下，就不安分了。他其實心底經常想數落她，苦無機會，還得一直捧著她，哄她高興；一讓他坐，他馬上真以為自己是一家之主了，假作玩笑地，扔了她一句：「（我以禮待妻的程度，跟周文王不相上下）但恐娘子未如淑女哩！」太太馬上翻臉：「啊？怎見得我未如淑女？」這個「啊？」反應很大。他趕緊申辯：

「是打趣，怎麼認起真來了？」

「誰跟你打趣！」

「是打趣的。」

「哪個跟你打趣！」（剛剛給你坐這個位子，你就不認得我啦？給我起來！）他只能邊閃躲、邊求饒……

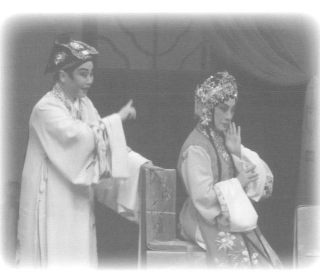

柳氏：哼，罷了啊，罷了！

陳慥：哎呀！娘子？怎麼扯碎了？妳妳……

【前腔】

妳撚酸喫醋

全不怕外人聽。

柳氏：三省三省。打得你投河奔井。

詩中長舌宜三省。

陳慥：什麼講話！

柳氏：喂！家人們聽者！

陳慥：家人們聽者！

柳氏：今後倘有年少朋友來拜，

陳慥：年少朋友來拜……

柳氏：逕自回他去。

陳慥：逕自回他去……

他是在藉機發牢騷：像句玩笑，下意識流露出不滿，然而，不滿才剛表現出來，自己隨即又想擦掉。這就是陳季常的性格：真真假假、假裡有真，真裡有假。演員若能縷清楚：哪句真的，哪句是假的？語氣、神態，自然就對了。

柳氏要梳妝，他立刻說「我來伺候」，站在旁邊遞送梳子髮飾。且唱的速度比較舒緩，小生接唱以後，必須快起來。我加了些動作，來形容她髮型漂亮：這裡一個髻、那裡一個飾物……手動起來，能顯得唱的節奏更流暢。他的潛臺詞是：妳呀，靜靜的時候，真漂亮，但兒起來……像個雌老虎！老婆從鏡中，看見他指手畫腳，說：「你怎麼在背後對我做鬼臉？」他脫口而出：「我看娘子鏡中模樣，好像對門張……」話才出口，氣息與眼神同時停頓，然後訥訥吐出「……張家媳婦一般」，因為是在隨口瞎掰——剛吐出個「張」字，就知道不對了，但又不能講成個男的，只好說「張家媳婦」。說謊，總是誇張的。用詞、語氣，都會誇大一點。如果老婆知道張家媳

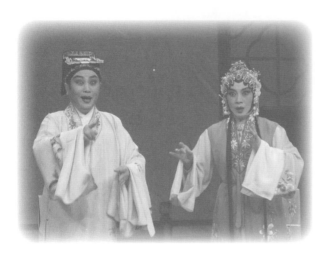

柳氏：不許通報！

陳愃：不許通報！

蘇二：免使東君喜送迎。

柳氏：為有看花約，因傳折柬來。這裡是哉，讓我來叫一聲。陳相公！

陳愃：啊娘子！外邊有人。待我去看來。

柳氏：不許去！

陳愃：為何？

柳氏：恐怕是小朋友。

陳愃：是是是。

柳氏：待我看來……

蘇二：陳相公！

柳氏：啐，原來是個老頭兒。陳郎，出去看來。

陳愃：卑人不去。

婦很漂亮，那還好些，如果她認為張家媳婦很醜，非得氣瘋不可──我有那麼難看啊！

你怎麼總注意別人的老婆？因此他的「媳婦」兩個字，像吞回去似的，不敢結實地說出來。

敷衍

她終究發火了！摔鏡子等等，在他家是司空見慣的，他趕緊認錯，裝腔作勢地敷衍她。見她氣得滿臉通紅，便不假思索地掏出袖中的扇子，想幫她搧搧涼，誰知被她一把搶過去，他才發現「又錯了」──那把扇子，一看就知道是女人用的！由於唱腔比較長，我隨節奏加了快轉身、躡手躡腳想奪回扇子等身段。柳氏先故作溫和地說：

「這柄扇兒倒也精緻……」（完了，她要問了……果然！）「是哪個送予你的？」說謊，對他來說是家常便飯：「是個……小朋友送與我的」──他把「女孩子」，或者「女朋友」，講成「小朋友」，似乎很聰明。

「哦？多大年紀？」（暗暗忖度他周遭的年輕人有誰？）

「十六啦，十七啦……」（瞎說，所以手比畫著，假裝在算……讓我想想啊……這朋友大概……）

柳氏：為何？

陳慥：恐怕是小朋友。

柳氏：多講！快去看來。

陳慥：是。不知外面是哪一個？

柳氏：待我聽一聽。

蘇二：陳相公！

陳慥：啊呀，原來是蘇院公，你到此何事？

蘇二：奉家爺之命，南郊外花事可觀，特請相公一遊。並無別客，特邀琴操奉陪。

陳慥：呃，噤聲！

柳氏：陳郎快來！

陳慥：喔，來了！哎呀，琴操二字，不知娘子可曾聽

「到底多少！」（她啪一記，拿扇子朝他的手打下去。）

「多則十八歲了！」（懊惱地……）

她的「罷了啊，罷了！」音調必須蓋過他，撕扇，也必須撕在那個節奏上（又在撒謊！不知在外交什麼亂七八糟的朋友。）

「啊？怎麼扯碎了？」（怎麼下手那麼狠！）兩人都拉下了臉。

「說破」之後

季常脫口唱出：「妳撚酸吃醋」——憋不住要指責她。但剛剛伸出手指她，見她回頭一瞪，他的聲音馬上又壓低下來，「全不怕外人聽」處理成咕噥、含混地唱。聽到「撚酸吃醋」四字，她生氣了，又是踩腳又是動手。此時他眼神三個點：「扇子、太太、觀眾」，要特別清楚，此即表演的清晰度——透過三下眼神，簡潔地將內心獨白講出來：你們看看，這麼好一把扇子，被她撕得粉碎！

這幾個衝突，波浪都不大，但若一個一個小浪花都湧現得清清楚楚，就能引人入勝。太太猛地大聲宣布：家人們聽者！從今以後，無論什麼人來訪，統統給我回掉，連通報也不許通報！陳季常趕忙在她身後，用手比畫啞語：你們必須告訴我啊！這是個鋪

見？

蘇二：琴操也說不得的啊？

柳氏：陳郎快來！

陳慥：喔，來了！

柳氏：是哪個？

陳慥：蘇學士請我遊春。並無他客。唔唔唔帖兒在此。

柳氏：我方才明明見什麼琴操的啊！

陳慥：欸，沒說什麼令啊早啊

……

柳氏：琴操奉陪，如何瞞我！

陳慥：娘子妳聽錯了，他是叫卑人的名字陳慥啊！

柳氏：我倒好笑，哪有主人請客，反呼客名之理？

墊——馬上有人來了！

這段「小口角」的結束，明顯是個句號，等著後頭的戲；但演出時，空拍兩秒鐘就可能造成冷場，因此我用了「搥背」來過渡。原本擔心這裡使用了搥背，到了〈跪池〉再用時，效果會減弱；後來證明「幫太太搥背」可以解釋為「經常性的舉動」，絲毫不影響〈跪池〉的效果。

不甘寂寞

蘇東坡的僕人來了。凡是有人來，陳季常的第一反應一定非常快：「我去看看誰來了！」因為他是個不甘寂寞的人，不喜歡靜靜在家裡耗著，每天盼著出去玩。眼神、念白與腳步，都非常快，跟太太「打招呼（我去開門）」似打非打，表示他非常習慣掌握「應門」這件事。沒想到今天太太攔住了…「不許去！恐怕是『小朋友』。」這句話很好笑——他輸了——剛剛那把扇子、「小朋友」，被太太抓住小辮子。也由此，他「認識到自己的問題」…我就是「心不定」啊！他認錯也很快…「是是是」，便縮了回去。結果門外的聲音傳進來，是個老頭。太太便叫他去應門。他也聽見了老頭的聲音，暗自好笑，於是故作正經地說…「卑人不去——恐怕是『小朋友』。」太太知道他在諷刺——這又凸

陳慥：喔喔，娘子有所不知。

卑人向在洛中，曾拜子瞻為兄。兄呼弟名，乃古之常禮。

柳氏：琴操一定是妓名。

陳慥：啊，娘子！今日遊春，是無妓無客！

柳氏：若有妓，回來便怎樣？

陳慥：若有妓回來，喏！卑人甘心受責！

柳氏：好！既然自招，唉，奈家無大刑法……也罷！你到間邊去，問李大嫂，往常打李大伯的竹篦，借來一用。

陳慥：是。

柳氏：去呀。

顯他們夫妻關係：針鋒相對！（妳刺我？我也戳妳一下！）

將「貌似沒戲」的角色，也裏到戲中

接下來的哏，就要靠節奏了。他出去應門：

蘇老院公，你來幹麼呢？

今天三月初三。

三月初三怎麼樣呀？

這種內容，當然不怕太太聽，所以他故意像個

「捧哏的」，引導蘇院公大聲說：

三月初三，邀你去玩，沒別的客人，只有一個

「琴操」奉陪！

誰知道，這下子，連不能講的「琴操」，也被

一股腦地、大聲說出來了！他趕忙把院公的嘴搗住

「故意引老院公大聲講」，不是因為「要出

......

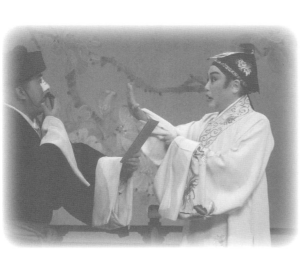

陳慥：好。

柳氏：快走！

陳慥：是是。唉！羞人答答，叫我怎好開口？

柳氏：啊呀噫！

陳慥：喔喲！

柳氏：怎麼背後罵我？

陳慥：卑人怎敢罵娘子？

柳氏：你在那裡講些什麼？

陳慥：我說李大嫂家的竹篦，也是時刻要用的。莫若自做一根，免去求人。是這等說的呀！

柳氏：倒也有理。有了！我見你書房中有根青藜杖，倒也頗堅，盡夠你受用的了。快去取來！

去玩，導致得意忘形」，而是一種表演手段：要把柳氏也「裏」進來。否則兩個人在

外頭講話，柳氏很容易「不在戲裡」了。他自言自語：「琴操二字，不知娘子可曾聽

見？」——再強調一次琴操。一進門，娘子果然盤問：「我剛才聽見什麼琴啊操啊？」陳

季常回答得很含糊：「沒說什麼『今啊早啊』……」太太正色疾聲：「我明明聽到『琴

操』！琴操一定是妓名！」用不同的節奏、聲響，去重複這個名字，觀眾就越來越期待：

一個「女性干擾」出現了，會給這對夫妻帶來什麼波瀾呢？

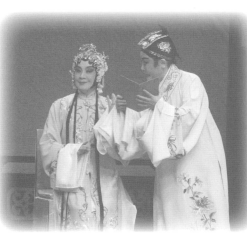

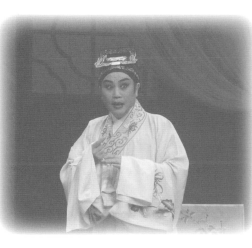

陳慥：是。

柳氏：去呀！

陳慥：好。

柳氏：唉呀！你快走！

陳慥：怎麼偏偏被她看見了！

藜杖啊藜杖，想劉向當

年賴爾呵。

【解三酲】

扶著你好一抒遊興，

今做了撻良人

難忍之懲。

柳氏：快來！

陳慥：喔來了！

我非無

斬釘截鐵方剛氣，

端只為

惹草拈花放蕩情。

果斷 vs 磨蹭

柳氏單刀直入地斷言：「琴操一定是妓名！」她很敏感的，知道這群人整天都在幹什麼！因此接下來一段，就是陳季常的掩飾：

沒這回事！

要是有呢？

回來甘心受罰！

講得特別乾脆，其實是用「甘心受罰」來取信於她。她同意了，卻叫他去隔壁鄰居家，借竹篦來作為「受罰」的刑具！這下他愣住了——去麼，未免太丟臉，但又不敢說不去，於是悶聲不響。她頻聲催促。他自言自語：「羞人答答，教人怎好開口？」——這不算「抱怨」，只是在說：人啊，真難做！家裡的事，鬧到外面去，叫人看見，像什麼話？（這是故意在為難我嘛！）話猶未了，她又揪住他的耳朵……

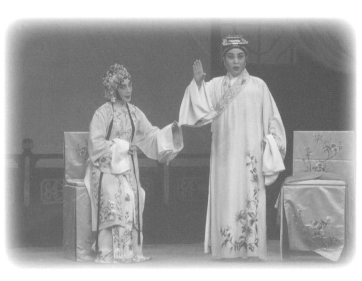

娘子藜杖在此。

柳氏：取來！

陳慥：妳且權支應。

柳氏：要打就打，權不得。

陳慥：難道無事端端，也要打麼？

柳氏：自然啊。

陳慥：喲，倘違約束，任妳施行。

蘇二：哪說還不曾出來？陳相公！

陳慥：啊娘子，來人候久了。

柳氏：且喚他進來。

陳慥：啊，來人呢？

蘇二：唉呀陳相公，快點去吧！

陳慥：慢來慢來，大奶奶著你

她拉他耳朵，拉得非常順，一拉，他也非常順地，立刻跪下去，顯示他很習慣、也不覺得痛，一出現這個情形，立刻下跪，投射出「嗯？妳要我做什麼？」的眼神。她問：「你背後罵我什麼？」他完全脫口而出：「我說李大嫂家的竹篦，也是時刻要用的，莫若自做一根……」他油嘴滑舌，不願意做的事，能馬上編出託辭。沒想到隨口編的，太太倒接受了！說：好，那你去書房，把你那支青藜杖拿出來。

青藜杖的出現，預示著他將挨打。原本臺上除了那把扇子，沒別的道具，青藜杖呢，一聽就知道是根棍子。

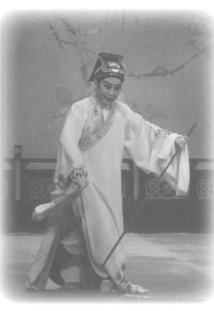

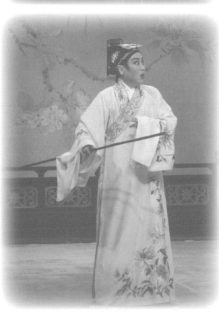

進見。

蘇二：喔？大奶奶要見我啊？

陳慥：是。

蘇二：好的，好的。

陳慥：呃……慢來慢來。若見了大奶奶，須要下個全禮。

蘇二：啊是此道？我在行的。

陳慥：隨我來。啊娘子，蘇院公進來了。

蘇二：大奶奶在上，老僕蘇二我磕磕磕……

柳氏：免了吧。

陳慥：免了吧。

蘇二：免了麼就罷了。大奶奶，叫我麼，有啥吩咐啊？

叫他拿青藜杖，他又磨磨蹭蹭不肯去了，這也是他的慣用手段……不願意，就假模假勢，像聽見，又像沒聽見。這種表演也是靠節奏……好像邁了一步，又好像沒走。一看到她要發怒的表情，「拎起來就走」，不忘咕噥一句……「（青藜杖）怎麼偏偏被她看見了！」這種表演，節奏若是一平，喜劇性就沒了。生活當中也是這樣的……差小孩去拿個東西，「喔……」「喔……」（啪！桌子一拍）「去呀！」小孩子馬上飛也似地去了。「磨蹭」與「馬上」的節奏一分清，喜劇效果就出來。

拿了青藜杖出來唱的【解三酲】，是小生在這齣戲裡，還算像樣的一段唱。藜杖原本是遊山玩水時，拿來拄拄的拐棍兒，竟成了「撻良人」的工具！這段主要表達「我也是個有志氣的人呢！怎麼落得這樣？」他對自己的「拈花惹草」挺欣賞，認為這是種瀟灑吧？要呈現他「自我感覺良好」的性格。這裡有個比較特別的動作，是在「放蕩情」的時候，拿著藜杖畫圈圈，好像對著「一個」觀眾講悄悄話，顯得十分得意。

「夾白」的節奏

蘇東坡的家院又叫了。這回他不敢擅自出去，看著柳氏，指著外面，說「來人候久了」，強調一個「久」字（意思是……也太把別人都不當回事了吧。人家都等那麼久了，還

柳氏：老人家，煩你家回去，多多上覆你家老爺，說我相公久已受戒，永不見婦人之面。……哈！休得引亂他心，有傷雅道！

蘇二：是是，大奶奶但放其心，我老爺麼，年紀大了，說也笑話，還是個童男子呢！

柳氏：呀啐！什麼說話！趕他出去！

陳慥：趕了出去！

蘇二：啊？童男子也說不得的啊？

陳慥：你外廂等我。

柳氏：陳郎快來！

讓人繼續等嗎？）。柳氏終於叫蘇院公進來。老院公進來的這段，有兩個重點：第一是言語間帶出「蘇東坡」。第二是柳氏對老院公這個「外人」說：你家老爺，總是勾引我丈夫出去鬼混！我丈夫久已受戒，永不見婦人。這時候陳季常又躲在太太身後，用啞語對老院公比畫：你可別聽她的話！她猛一回頭，把兩人都嚇一大跳，並將兩人對「她所說的話」的態度，同時表現出來。這些啞語，必須適當插在她語句的空檔，如果亂插，就把戲給攪了，會弄得三人的「話」觀眾都無法聽（看）清。

矇混

老院公進來「證實」了蘇東坡的邀約沒有妓女。「妳懷疑我說謊，難道來的人也說謊不成？」講這句話，有辯理的意思：沒問題了吧？妳快放我出去！老院公又催了…「陳相公！」「喔！來了！娘子我去了……」回應的節奏要緊、調門要在上面，才「攔得

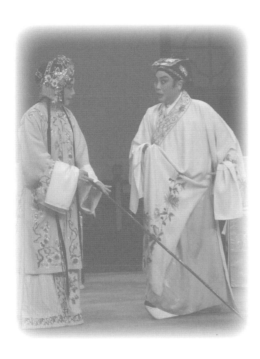

陳慥：喔來了！娘子，方纔只道卑人哄妳，難道來人的說話，也是說謊不成？

柳氏：你們的說話，哪裡信得？

蘇二：陳相公！

陳慥：喔來了！娘子，我去了。

柳氏：且慢！就是這樣去麼？

陳慥：就是這樣去呀。

柳氏：我且問你：此去若有妓，回來打多少？

陳慥：嗯……一下也不打。

柳氏：大膽！

陳慥：如此……打一下。

柳氏：少！

下來」。她用棍子一攔…「就是這樣去麼？（還沒立任何罰則約定呢！）他呢，真不真

假不假，一心想混過去。「是啊，就這樣去啊！（我不用換衣服，也不用帶錢……）」其

實他完全知道她在暗示什麼。她只能挑明…「有妓回來，打多少？」「一下也不打！」他

也接得很緊，嬉皮笑臉地，還想混過去（妳跟我開玩笑，我也跟妳開玩笑），沒想到她正

色說…「要打的！」

討價還價

「如此……（試探性地）打一下。」出手要快，眼神也要快，觀察她。

「少！」（……少啊？）

「如此三下。」這時候眼神很重要，又是太太，又是觀眾，又是自己。

「還少！」（啊？三下還少？拿手估量一下……）

「好！五下！」（我下定決心了！給妳打五下，這是底線了！）比「五」的手，前後

翻一翻，誇張些。「五下」剛出口，褶子一拎就往外跑。太太轉個身，棍子瞬間攔住了他

的腿…「此去若有妓，回來要打藜杖一百！」

「嘩！」一記，他正跨出門檻的腳，收了回來，雙手摀住屁股，叫起來…「卑人哪裡

陳愷：少？好……如此三下。

柳氏：還少！

陳愷：啊？還少！三下還少啊？三

下還少……好！如此五

下！五下啊！

柳氏：且慢！此去若有妓，回

來要打藜杖一百！

陳愷：啊呀娘子啊！卑人哪裡

打得起這許多？

柳氏：不是一百不許去！

陳愷：喔！不是一百不許去？

柳氏：定要一百！

陳愷：定要一百？唉呀，定

要一百麼……好！就是

一百！一百一百！卑人

去了！

柳氏：慢來！先要打一下，做

打得起這許多？）（妳過分了吧？）——這不是「討價還價」，是「完全不可能的事情」嘛！

「不是一百不許去！」（啊？她今天真的假的啊？）

「喔！不是一百……不許去？」後面語速放慢，好像在問她，但面對觀眾（蘇老院公還在外面等我呢……）眼睛一轉，好！騙她，先去了再說……

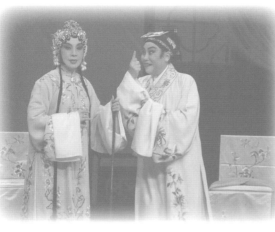

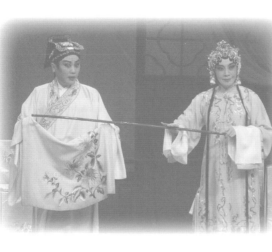
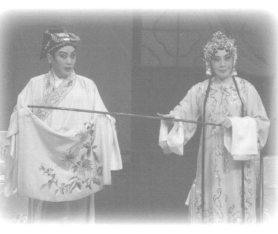

個樣兒。

陳慥：啊呀娘子啊！卑人招了就是了，怎麼還要打一下做個樣兒？

柳氏：不打不許去！

陳慥：喔！不打不許去？

柳氏：嗯。

陳慥：喔！不打不許去？不打……不許去……好！如此在哪裡打？

柳氏：嗯，唔唔唔！趴在椅兒上。

陳慥：啊娘子……妳打輕些。

柳氏：打起來看！

陳慥：看在夫妻情分，妳打輕些。

「好！就是一百，卑人去了！」沒想到又被攔下！

「打樣兒」

他一愣，她不緊不慢，像耍隻貓似地：「先要打一下，做個樣兒。」

他著急，求她了...「娘子，卑人招了就是了，怎麼還要打一下做個樣兒？」（快放我出去算了嘛！）這句話要一口氣倒出來，他一心往外跑，只得求饒，這些潛臺詞，都要在一句話當中念出來。腳已經跨在門檻上了，結果她不依不饒：「不打不許去！」像玩遊戲一樣......

「喔！不打不許去？」心裡開始盤算：「先打一下」，跟「不能出去」，哪個合算？

「好！在哪裡打？」這裡節奏要快（那你就快打吧！我好趕緊走）。太太令他趴椅子上。

他裝小丑臉說：「看在夫妻情分，打輕些！」——他一定常常裝，講的時候，還笑瞇瞇的。太太很厲害，回答：「打起來看！」，棍子往地下一杵！他一轉身，看見她的架勢，不由得嚷了：「啊呀娘子！妳打輕些！」（妳這麼重打下去，我還出得了門嗎？）兩次的聲音、節奏，完全兩樣。柳氏一臉「沒商量餘地」地，回他兩字...「趴下。」

趴的姿勢，一腳站地上，另一腿跪椅子上，腳底板（靴底）朝著觀眾，頂住褶子的

柳氏：啊呀我曉得，你趴著！

陳慥：啊呀娘子，妳打輕些！

柳氏：啊呀噫！

陳慥：喔喲！

陳慥：娘子打輕些呀！

柳氏：記著！

陳慥：啊！蘇院公！你笑什麼呀？

陳慥：喔喲喲喲......

蘇二：喔喲喲喲......

陳慥：唉呀這這這......

蘇二：咦？哈哈哈！

陳慥：唉呀這這這......

蘇二：咦？哈哈哈！

陳慥：喔喲！

蘇二：咦？哈哈哈！

蘇二：我想起五百年前的一個笑話就要......哈哈哈！

後襬，左手扶著椅背，右手兜著頭；這個姿勢儘管背臺，還不難看。她的棍子實際是打在他腳面上，他正好「喔喲！」仰面一翻，坐在椅子上。這齣喜劇到這裡，畫了個小句號。

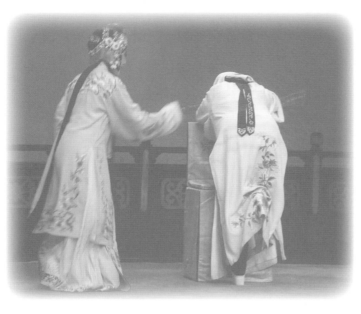

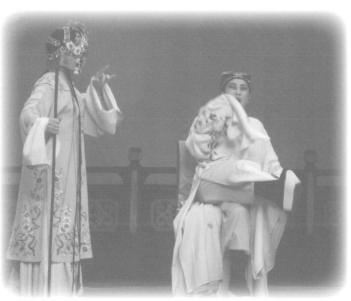

陳慥：不要胡說！還不快走！

蘇二：是哉。相公，

陳慥：啊？

蘇二：方才大奶奶拿著這麼長，這樣粗的一根，啪踢吁！在打什麼啊？

陳慥：喔？方才大奶奶在裡面一時著惱，她在打個……人啊。

蘇二：喔？打個人啊？我當是狗呢！

陳慥：啊？什麼講話！胡說！快走！

蘇二：跟我來呀！

陳慥：啊！娘子啊娘子，妳好聰明，怎麼就曉得有妓？我方才沒奈何，

陳季常是個藝術才華橫溢的文人，喜歡社交活動，喜歡拈花惹草。就如同現代許多事業成功的人，喜歡結交明星，但偏偏「妻管嚴」。然而他把「怕老婆」這種夫妻關係，看成一種情趣，不覺得丟人。老婆對他的嚴厲管教，甚至打罵，他儘管有牢騷、想反抗，但一般情況，都用自嘲來化解，甘心忍耐、盡力討好。太太愛丈夫，占有欲強，極其敏感，不許丈夫出去「被朋友帶壞」拈花惹草，擔心丈夫的心不在她身上，因此盯得很緊，對他的一舉一動瞭如指掌，有時難免捕風捉影，對他周圍的人都不信任。他們對白與節奏、輕重等等的「誇張」都是塑造人物的手段。誇張，是有分寸的，喜劇千萬不能貪圖「笑果」，而演成鬧劇。

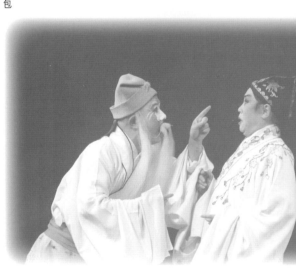

〈遊春〉劇照：被蒼頭抓包

只得招認藜杖一百，倘被她曉得，如何是好呢？這這這……欸！且圖眼前一樂，明日再作道理。正是：柳色鶯聲及早春，出門俱是看花人。杖藜扶我橋東去，路上行人欲斷魂。哈哈！且圖眼前一樂，眼前一樂！哈哈哈！

獅吼記・跪池

對著這碧粼粼方塘水流，
當場出醜。這般恩愛難消受。

跪池

〈跪池〉這齣戲，在師長輩當中，我只見過俞老師演過一次。學生時期，〈梳妝〉、〈跪池〉在我們的認知當中，它只位列二三流，不在崑曲主流劇目當中，理由是「主題不知該如何拿捏」。「怕老婆」就是這齣戲的名字。一九九〇年代，排演了《玉簪記》、《占花魁》之後，我覺得應該再到傳統劇目裡淘一淘金，才將《獅吼記》淘出來。那個年代，我們把主題定位在「家庭和諧」：設想了幾對夫妻，都是怕老婆的，讓蘇東坡的老婆也出場，大改了〈三怕〉，最後幾對夫妻都是大團圓；但是戲卻好像走了樣，拿捏不住，最終不了了之。大家都覺得挺可惜，但這個戲到底該抓什麼當主題，一直是個問號，因為當時講究「主題必須健康」。直到二〇一〇年香港的邀演前，主辦單位希望我帶個不常演的劇目去，那段時間，我思考了很多，對於「喜劇該怎麼演？演什麼東西？」想法清晰了些。千禧年後，社會上出現了比較多的喜劇，尺度也變大了。我體認到：《獅吼記》這

〈跪池〉

柳氏：

【引】
兒夫喜浪遊，
不把盟言守。
嗝嗝奈予何？
哎呀嚱！
伊作伊還受！

齣戲，毋須我們去「化腐朽為神奇」——那樣想的話，彷彿它原本是腐朽的！它就是一齣幽默的「家庭喜劇」，把特有的風格與人物關係演出來就好，不應去強加什麼「深刻的內涵」。

也正是此時，我讀到一篇文章，說「藝術家依賴『保留劇目』來鮮明自己的特徵、寄託自己的才華」，我覺得「真說到我的心底了」。時代一直驅使人們「改變、創新」，往往使人迷失自我。改編、整理傳統劇目，是「劇種本能的召喚」，是戲曲「返本歸真」的過程：本來是什麼，就回到什麼，不要強押它改變性格。我把自己比較得心應手的劇目呈現給觀眾，既是鼓勵自己，也是鼓勵劇種。傳統戲之於我這代人，既是基礎、傳承劇目，也使我們成長，增進對傳統、對自己的認識。你會發現自己演某類型戲特別自在、輕鬆，效果又好。基於種種理由，別人或許不會，或不演這齣戲，你既然會，幹什麼非找到什麼大的主題才要演？我是這樣說服了自己，再度重排《獅吼記》。

三角撐

演〈跪池〉的時候，最重要的是抓住人物的神態，以眉眼神情，準確傳達角色的內心態度。眼神的運用，與講話的道理相同：簡潔，對方就聽得懂，囉唆的話，對方

【如夢令】

「自是男兒情薄，莫怪婦人口聒。為愛出牆花，抵死和他一著！」知覺知覺，玩法甘違初約。

昨日蘇東坡請我丈夫遊春，那來人說有琴操奉陪，我就疑惑定然有妓。為此再三吩咐叫他自招，若有妓，回來甘心受責藜杖一百。他便去了。我只是放心不下，悄地著蒼頭前去打聽，回來問他，果然有妓！啊呀天啊！怎麼世上竟有這等不守法度的男子介？

昨日回來便要與他算帳！他便推醉，倒是一覺好睡！可憐我整整醒了一夜！難道他今日還推醉不成？為此我準備藜杖

一句也記不住。不只是眼神，所有用來表演的：腳步、手與水袖、聲音語調、節奏、輕

重、高低、寬窄……都必須乾淨、清晰、切忌亂。如何把握陳季常這個人物的「喜感」

呢？就是要有輕鬆從容的「境界」。他滿不在乎：你罵他、醜化他兩句，他都「心態良

好」；但凡他想出門，而你不讓他出去，他立刻坐立不安、心神不定了。「三腳戲」演員

須實力相當，一個演員弱些，就容易翹一角。崑曲的三角撐比較多：〈見娘〉、〈書館〉、

〈開眼上路〉都很講究勢均力敵。

〈跪池〉的第一段是：審

柳氏極端不放心。在〈梳妝〉放丈夫出去後，就派人跟蹤。回來一稟，可把她給氣

壞了！這個男人一點也不講信用！平日看見她，好像怕得要命，其實一點也不害怕嘛！

一定要教訓他！這次如果不懲罰，以後更加過分了！因此從她出場的架勢，觀眾就知道

要罰他了。柳氏叫了一聲「陳郎快來！」，這個「快」字，不只「響」，而且「狠」；小

生的「喔，來了！」有力且恭敬地接住（遵命）。「札哆台」很短的鑼鼓中，陳季常拎著

褶子，快步上場，帶著點飄飄然，大約是三步加一個騰步，來顯示他的宿醉。〈受吐〉的

上場同樣是「札哆台」，但賣油郎是興沖沖、在戶外，陳季常則是被老婆兇巴巴的聲音喊

與他算帳。陳！喔喲！待我喚他出
來。陳！喔喲，氣死我
也。陳郎快來！

陳慥：喔，來了。

【引】
看花昨夜歸，
尚未醒殘酒。

柳氏：陳郎！

陳慥：喔喲！我聞喚急趨蹌，
　　　使我忙前後。

陳慥：娘子拜揖，有何見教？

柳氏：見教見教，可知你災星
　　　拱照！

陳慥：什麼說話？

柳氏：若還違拗些兒，哎呀
　　　噫！我不刡便吊！

陳慥：娘子！卑人看妳紅了

出來的、在屋內。腳步，能表達各種情緒。

陳季常的引子「看花昨夜歸」帶著睏意，以及一點兒自得其樂：昨天儘管被打了一下才出門，但我還是很開心。可是「尚未醒殘酒」剛出口，「陳郎快來！」又吼了！他嚇得「嘩」一記，跌坐在地，一口氣吸到喉頭發涼，睡意頓消、滿心忐忑：「我聞喚急趨蹌，使我忙前後！」「忙前後」的節奏加快，唱得與念白差不多，唱的當中，朝廳門瞅了兩眼，緊接說：「喔，來了！」這中間如果停頓，後面節奏再想緊湊起來，就得重新起範兒了。

人物的形成，就是內心一點一點地呈現給觀眾

見到娘子：「娘子拜揖，有何見教？」很是恭敬，小心、不安，因為心裡知道犯了錯——遊春的時候，家裡的蒼頭（老僕）來過，不知他回家怎麼對娘子說的？「見教見教，打得你不刜便吊！」她一上來就這口氣，

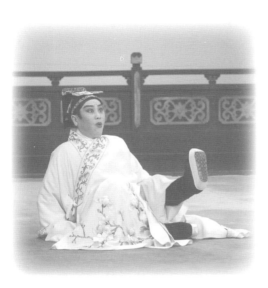

臉，就是有話，一句也說不出了⋯⋯

柳氏：我且問你！昨日有妓無妓？

陳慥：昨日啊？

柳氏：唔？

陳慥：無妓。

柳氏：喔，無妓？

陳慥：無妓、無妓！

柳氏：坐在東坡右首，那艷妝者是誰？

陳慥：娘子，昨日遊春，唔唔惹，是千叢萬簇，想是蒼頭看得眼花了。其實無妓。

柳氏：喔，無妓？

陳慥：無妓、無妓呀！

單刀直入地問：「昨日遊春，有妓無妓？」「喔？無妓？」「昨日啊……」他倒抽了一口氣，笑笑地說：

「無妓。」他說謊總是笑笑地說。「喔？無妓？」（他眼神打量著她……她相信我啦？）

「無妓的呀。」（妳放心。）但腳卻不由自主地往外移了一步，躲她。「坐在東坡右首，那

艷妝者，是誰？」她竟然問得這麼具體！他還沒想好怎麼講，就開始回答了，因此，先重

複她的話：「昨日遊春」，重複完，想好了…「喏喏喏，是千叢萬簇，想是蒼頭看得眼花

了，其實無妓。」很可笑——他主動提起了蒼頭——這明明是他該掩飾的事，卻不打自

招，顯示他在說謊，才會「來不及調整」。這種「在說謊」的神情語氣，讓觀眾看清楚、

聽清楚，觀眾就會很開心，因為「正如所料」。

「喔？無妓？」

「無妓、無妓。」（他對自己的騙術挺滿意的，以為騙過去了，結果……）

「蒼頭快來！」

「叫他出來做什麼？」（大驚）

「叫他出來與你對呀！」

「娘子，妳就不要叫他出來了，待卑人勉強……認了吧。」（我不想認，是妳非要我

認的——他還想想把「責任」推到太太身上。）

柳氏：蒼頭快來！

陳慥：娘子！你叫他出來做什麼？

柳氏：叫他出來與你對呀！

陳慥：娘子，妳就不要叫他出來了，待卑人勉強……認了吧。

柳氏：到底有妓無妓？

陳慥：昨日啊……

柳氏：昨日啊……

陳慥：是是是……有妓……

柳氏：有妓無妓！

陳慥：唉，禽獸啊！人人說你的膽兒有天樣大。你昨日自對藜杖招些什麼來？

柳氏：你腸子有吊桶粗，我道

陳慥：這個……卑人倒忘了。

表演的心態抓準，神態、節奏才清晰，觀眾就不會只聽到字面上的意思。「人物」的形象，往往念白的節奏是關鍵。「不要叫他出來了」是下意識說的，念得比較快；「待卑人勉強認了」的「勉強」兩字拉長，表示他很冤枉。

高低、鬆緊的反差

「到底有妓無妓？」她調門提高──真生氣了！他站在邊上，心裡是忐忑的，但人是鬆的；聽到她問起，心中「砰」一下，收手、收背、眼神打出來，就像頭髮整把被人揪起來。俞老再三強調：一定要吸氣、提住！停頓後，一字一字、拉腔拉調地重複夫人的問話：「昨日啊……」腦中飛快想著謊詞，手慢慢地同眼睛一塊兒抬起來，到腦門這兒，因為接著她會大喝一聲「哈！」，那麼他聞聲跪下的時候，高低落差很大。跪下之後，她發了一頓牢騷，要

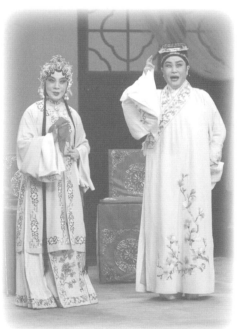

柳氏：好個忘了！你說若有妓，回來甘心受責藜杖一百！我不管，打還我來！

陳慥：啊娘子！打，是小事；只是娘子新養成的長指甲，恐被抓傷，卑人的罪越發的大了。饒了這遭吧！

柳氏：饒不得，要打的！

陳慥：放手！

柳氏：喔喲！

陳慥：如何？如何？娘子可妨事麼？

柳氏：哈！

陳慥：娘子，饒了卑人吧！

柳氏：打便饒你，再犯併責。

打他，他敏捷地接住了她的棍子。

這一跪，就像氣球「咻」一下子氣全洩光光一樣。他利用跪來表達認錯，順便求情：

「（打我的話）娘子新養成的長指甲恐被抓傷。」（為了逃避挨打，又推到娘子身上。）兩人搶起棍子來，果然柳氏的指甲折了。這下又讓他逮住機會啦！「娘子，饒了卑人吧！」

她叫他把棍子拾起，卻不講饒或不饒，只說：「隨我來。」

討價還價不成，就要爽快

他的精神面貌馬上煥然一新——只要不打就好了！「娘子，要到哪裡去呀？」這句話講得非常輕鬆、得意，彷彿剛才的事情從來不曾發生過——這就是他們的夫妻關係：吵吵鬧鬧仍然沒事，因為他總是讓事情「過了就像沒發生」。她說：「打便饒你，罰你跪在池邊。」

他接話接得非常巧，好像是很開心的事…「跪呀？跪呀？哈哈！跪是卑人的本等呀！」挺盛重的，（哈哈！你們不知道吧！）當面調侃自己。這句話，不要油腔滑調地講，越正經，越好笑。

「跪呀！」

陳愜：多謝娘子。

柳氏：拾起來！

陳愜：好，拾起來。

柳氏：取來！隨我來。

陳愜：娘子，要到哪裡去呀？

柳氏：打便饒你，罰你跪在池邊。

陳愜：喔？跪呀？哈哈！跪是卑人的本等喲！

柳氏：如此跪呀！

陳愜：跪是跪的，只求娘子把大門閉了，恐有人看見，不好意思。

柳氏：喔？要閉大門？

陳愜：是啊，閉了麼我就跪！

柳氏：打了再跪！

陳愜：是是是，要跪就跪！

真得跪，他又想討價還價了。討價還價也是他的本事，有時候柳氏實在拿他沒轍，就放過了。真氣不過，才跟他搞到底。只見他又是笑眯眯地：「跪是跪的，只求娘子把大門閉了，恐有人看見，不好意思。只你也替我想想，我總是個體面的人，別讓我太出洋相。）這與剛才「跪，是卑人的本等。」（妳也替我想想，我總是個體面的人，別讓我太出洋相。）這與剛才「跪，是卑人的本等。」又是個反差，因此也好笑。

「打了再跪！」（不跪是不是？不跪就打！）

「要跪就跪！」（接得很緊，「就跪」的聲調拉長、提高——這是「本性流露」：事到臨頭，他總歸接受的，並且接受得很爽快，但只要還沒到那一步，他就跟妳搞！）

這個人物首先要有喜感，嘴角總是笑眯眯。如果愁眉苦臉，一出場觀眾就不相信。

他又是個文人，模樣挺斯文；又很調皮、狡猾、聰明……各個方面都演出來，人物就很可愛。

第二段：三跪

下面就是跪了。家庭矛盾到了高潮：打也打了，罵也罵了，跪下去，他就一陣子不能挪動了。「跪池」點了題：它是核心，同時也是「三人見面」的鋪墊。它分了三小段：第一段與娘子兩人，第二段與蛙哥，第三段與蘇東坡；他不是一跪到底，而是跪了

柳氏：倒也說得自在！

陳慥：有！

【宜春令】
心中恨！

柳氏：哎呀噯！敢是恨我麼？

陳慥：卑人怎敢恨娘子介？

柳氏：恨哪個？

陳慥：只恨我自己不成才！

柳氏：是啊！

陳慥：不學好。

柳氏：不長進。

陳慥：著啊！

柳氏：連累娘子麼……受氣

陳慥：唓。

柳氏：虧你羞也不羞！

三次。第一次就是先討價還價，娘子火了說「打了再跪！」他褶子一拎，飛也似地跑去跪了。跪池的唱段不多，剛跪下的時候唱了一段，唱出他複雜的內心：懊悔、抱怨、自責、自嘲兼具；還得唱出他對自己、對太太、對蘇東坡的態度。首先說「心中恨」——表面上好像在自我檢討，要讓娘子消氣；實際上心裡說不出的恨（我只不過出去玩一下，回來就應該受這樣的懲罰嗎？）。結果才說出個「恨」字，娘子就跳起來，揪住他的耳朵：「你敢恨我？」

他趕忙「解釋清楚」：我是「恨我自己不成材、不長進！」他恨的，明明是自己的「處境」，然而太太一揪耳朵，他馬上警醒到現況，「識時務」地，用嬉皮笑臉的態度開始自我檢討。娘子看到他「自責地擦眼淚」也是真真假假的，又氣又不忍，便扔了塊手絹給他——出於夫妻之情——他接住，看了看手絹，看了看太太（這種「愛」誰受得了？）。這些表演，都是演員自己發展出來的：敷衍地用手絹擦擦眼睛，捲一捲，扔還給太太，把心中的懊恨又展現出來。

有的演員會「吐痰」在手絹裡，這種表演有點髒，不太適合人物；這類過頭的表演，大概來自草臺班——當臺下聽不清演員的唱念，只能看見打打鬧鬧時，陳季常僅僅「沾個眼淚」便顯得不夠。包括〈跪池〉最後一段，三個人的打鬧時，草臺班的陳季

陳慥：嗬，臉上羞。

柳氏：真個羞！其實羞！羞羞羞！

陳慥：唉！

　　　對著這碧粼粼
　　　方塘水流，

柳氏：不如趁入池中，死了吧！

陳慥：當場出醜。

　　　這般恩愛難消受！

柳氏：不中抬舉！待我進去吃些陳皮砂仁湯，消消氣，放你起來。

陳慥：多謝娘子！

柳氏：啊？怎麼起來了？

陳慥：娘子說：「進去吃些陳皮砂仁湯，消消氣，放

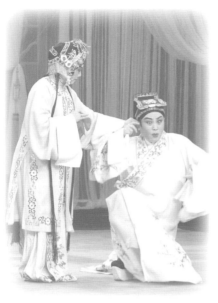

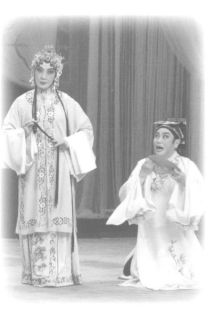

常，也可能被罵一聲，就癱軟跌坐在地上⋯⋯這都是因應演出場合不同、時代不同、審美也隨之改變。

娘子說了：你給我跪著啊！我進去吃碗陳皮砂仁湯，消消氣（再）放你起來。他感覺娘子的氣已經消了點，馬上見縫插針爬了起來，嘴裡還叨叨著「謝謝、謝謝。」「咦？怎麼起來了？」他耍賴：「娘子才說的」，太太講不過他，又吼⋯「打了再跪！」他立刻又飛奔去跪。這前兩跪，看得出他是個很機靈的人⋯一心規避懲罰，但極會看臉色、不討人厭。看到這裡，多數觀眾是同情他的⋯他是有缺點，但娘子也管得太過分了，家裡待不住，當然要溜啊！

我起來」的。

柳氏：哪個說的？

陳慥：娘子才說的！

柳氏：打了再跪！

陳慥：是是是，要跪就跪！

柳氏：打也不許跪！

陳慥：動也不敢動！

柳氏：動也不許動！

陳慥：喔喲，氣死我也！

柳氏：喔喲，氣死我也！

啊？這是蛙哥叫啊？蛙哥啊蛙哥，你往常不叫，偏偏今日娘子罰我跪在池邊，你只管嘰嘰咯咯！蛙哥啊蛙哥，你在那裡叫不打緊，倘被我家娘子聽見，只道我在此告

「轉折」

第二跪，柳氏就下場。這裡用了一個「學老婆」作為轉折：陳季常先屏著，聽聽沒聲音了，開始學太太：「喔喲，氣死我也！哈哈哈」，釋放一下情緒，自得其樂地哈哈笑起來。這個轉折（模仿老婆）並非可有可無。「理解劇本」的重要程度，一如理解「每個身段的意思」：身段有多少難度、它是什麼意思？什麼作用？用這樣的思路，去縷戲的段落與其銜接、轉折，可以邁向成熟。通過某個戲，你可能發現：哦！轉身可以這樣轉！調度可以用這樣的腳步！能夠增色。戲，怎麼樣都「過得去」，但好壞天差地遠。通過每個演員的努力，內心、程式，都可以越來越豐富、規範而精緻。

演出具體、詳細的過程

「蛙哥」一段，是獨角戲，儘管不長，卻頗見工夫。他一個人跪那兒很無聊，找個對象來跟自己講話，就像午後自己在家，找個咖啡來喝：「這咖啡是爪哇的，還是秘魯的？」「輕焙火？適合早上喝，還是下午喝呢？」由於他跪在池邊，劇作家替他設計了一個很好的獨白對象，「跪」在「池」邊的規定情景：池裡的青蛙。他覺得這個客觀對象在嘲諷他。正好他模仿完太太，哈哈一笑，呱呱的聲音不知從哪傳過來。表演「找聲

訴別人了呀！

蛙哥，你就可憐我陳慥跪在此，就閉嘴片時吧！

哈哈！且喜蛙哥不叫了！喔喲！我的膝蓋兒跪的是有些疼了呀！

望娘行大發慈悲，暫時寬宥……

蘇軾：「既為男子漢，應當制婦人。牝雞曾有戒，未可令司晨。」

昨日陳生歸家，必受那柳氏之氣。為此今日特來探聽。來此已是，門兒開在此，不免逕入。

啊，季常！

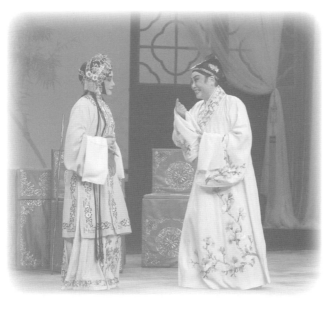

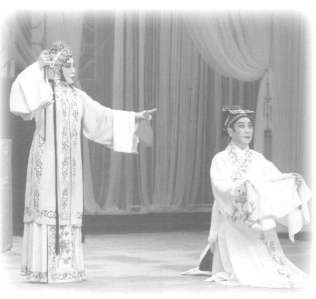

音」，得用眼睛找，而不是用耳朵；魚是沒有聲音的，因此不會朝池裡，而是朝塘面的方向望去。一聽、兩聽，腰立起來，脖子伸長，「咦！看見了！」青蛙多的季節，大概是夏天，塘面一定有少許殘荷葉片；我想像青蛙站在葉片上，有些葉片交疊了。「找」就是戲，如果一眼就找到，就不好笑。要真聽、真看，真找、真對牠講話：「今日娘子罰我跪

沒有人？待我到他書房中去。季常……這是季常啊！緣何跪在池邊？待我閃過一旁，聽他說些什麼。

陳慥：喔喲，陳慥，險些跌下池去！唉！這是那裡說起！

【前腔】

銜冤氣，訴禍由！

蘇軾：怨那個？

陳慥：恨只恨蘇東坡這個老頭兒！

蘇軾：怎麼怨起我來了？

陳慥：我好端端坐在家裡呀！

他挈紅妝春郊嬉遊，

今日叫我難受！

在池邊，你只管嘰嘰、咯咯！」第一次，把蛙哥設定在左邊，這樣眼白、眼珠，觀眾容

易看得清楚。你再叫！──被太太聽見，以為我在跟誰抱怨呢！別叫了！他看見地上有塊石

頭，忍不住撿起來扔牠──顯示他心態很年輕、很頑皮。

青蛙繼續叫著，彷彿在嘲弄他。他「看到腳邊一塊石頭；盯住青蛙，手去摸石頭，

然後扔出石頭、看見牠跳下水去」。眼中有畫面、有詳細的過程。不能好像石頭本來就

一定在那兒；扔的時候，也要當場估算距離。就像去到許願池，假使硬幣擲得進中間那

個小小池，你的願望必定能實現的話，你一定會好好扔。「表演」要把生活中的眼神、節

奏，提煉得更加精準。一隻青蛙跳下水，第二隻換在右邊……（怎麼又來啦？）他是開

心的。池邊小石頭不少，他又撿了塊差不多大小的，扔出去，手下意識地拍拍土……。

嘿，趕走了兩隻，緣何還聽見呱呱呱？「聽見」必須給觀眾心理準備，先往遠處找，牠卻

近在眼前！張著大嘴對你叫。（好哇！）他有點生氣了──生氣是用來發洩自己受罰的這

包火；看到一塊比較大的石頭，一時拿不動，咣咚一下，把它推（翻）下水。用這樣的勁

頭，使戲的節奏咚咚咚地往上走，否則一個人的戲，氣氛不容易往上推。

假戲要真做，想像要具體：我想像最後丟的是一塊方磚。池子多大，也要有個設

定；原來裡面除了魚，還有青蛙？我平常都沒注意！演得越真實，越自然，越輕鬆，就

還好，還好，且喜今日
倒無人看見！

蘇軾：還說無人看見！

陳慥：喔喲！我的膝蓋兒跪得
是越發的疼了！娘子，
我從今往後再也不敢說
謊了呀！

我誓從今改過收心，
喔喲！

再不敢胡行亂走！

娘子，妳就放我起來
吧！奶奶？太太！連
太太都叫不應了！我只
得哀求神道。神道啊神
道！快來搭救我陳慥
呀！

越好笑。「好啊！你們看我出洋相！」不能真生氣——這是齣喜劇，而不是正劇，從頭到尾要延著喜劇這條路演。

陳季常開始向太太求饒，太太沒理他，他發了發牢騷，最後睡著了。剛剛還在笑，怎麼可能睡著呢？他很累了——昨兒出去一天，早上起來被太太罵呀、吵呀，靜下來自然要瞌睡了。一齣戲時間不能拉太長，只要過程表演得自然，就可信。打瞌睡東倒西歪的點，必須在鑼鼓裡，才不會凌亂；關於瞌睡，俞老的提示是：晃晃之後，「下巴要貼著自己」。

「連結」的佳例

大門沒關，蘇東坡踩了進來，赫然發現陳季常跪在池邊、睡著了！忍不住用扇子戳了他一下。「喔喲，險些跌下池去！」陳季常不知道是蘇東坡惡作劇，還以為自己打瞌睡跌的；至於為什麼差點栽落水池，是因為被娘

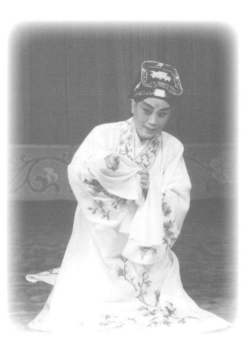

望神明轉日回天，急來搭救！

蘇軾：喂！搭救你的神道在此！

陳慥：啊？果有神道？實有神道？果果、果有神道？

蘇軾：嗐！

陳慥：哎！子瞻！你好沒道理！

蘇軾：怎說下官無有道理？

陳慥：緣何不待通報，竟直入人家內室！豈有此理！

蘇軾：若待通報，你的膝蓋兒，跪得是越發的疼了！

陳慥：跪的是我，與足下何干？扯淡！

子罰跪！這個怨恨必須表現出來。拿扇子戳的這段表演，是老藝人自己加的，劇本上並沒有寫。傳統戲的精彩，就在於它完全不浪費人物：臺上出現一個新人物，戲就必須與他產生關聯；然而對白還沒開始怎麼辦？藝人就設計出這麼一戳。現在就編不出這種小動作。這個動作是怎麼想出來的呢？我猜是因為陳季常後面接著說：「我也不怨什麼娘子。恨只恨蘇東坡這個老頭兒，我好端端坐在家裡呀！（他幹麼來約我）」整段念白都與蘇東坡有關，舞臺經驗豐富的藝人便生發出這個絕佳的「連結」動作。

蘇東坡就在他背後，而他在罵蘇東坡；一來發洩，二來為自己開脫——告訴屋裡的娘子：都是蘇東坡啦！他要是不約我，我也不會出門嘛！好笑就在於：他把責任全賴在蘇東坡身上，而蘇東坡都聽見了。他還稱蘇東坡「這個老頭！」觀眾一定大笑——劇作家非常懂得人性、懂得喜劇如何逗人——陳季常嘴裡的蘇東坡，完全不是什麼「文化領袖」。他接唱：「他挈紅妝（那藝妓真漂亮）春郊嬉遊（開心啊！吟詩作對、互相打趣），今日叫我難受！」這種自得其樂的態度，一直貫串著整折戲，否則，戲的色彩就單調了。

「還好還好，且喜今日倒無人看見。」明明大家都看見了！他擰頭認真察看：左邊沒人，右邊也沒人……

除了發洩、埋怨蘇東坡，這段戲的另一個重點是：他檢討出娘子為什麼生氣

蘇軾：衣冠不整尚屬朋友之過，陶淵明不為五斗米折腰，至今猶有生氣。你既為男子，甘心屈膝於婦人！

陳慥：我自甘屈膝，與老兄什麼相干！

蘇軾：世上那有你這樣縮頭的男子？

柳氏：跪在哪裡？

陳慥：跪在此啊！

蘇軾：喂！季常！這是哪個的聲音？

陳慥：房下。

蘇軾：喔唷！猶如獅吼一般！哈哈哈哈！

柳氏：緣何不待發放，擅自起

了——因為我說謊！於是他反覆承諾：我從今往後，再也不敢說謊了！但老婆始終沒理

他、沒放他起來；他一是無聊，二是沒辦法了，只得喃喃叨叨地說：「神道啊神道！」頭

剛「拜」到地上，上方「遠遠」傳來……

「搭救你的神道在此！」

（怎麼可能？誰？！誰聽見我說話？）起身要「唎」地抬頭，「一工範兒」，眼睛直

盯著前上方：自言自語：「果有神道？實有神道」，然後一左一右找，心下奇怪，哪來

「神道」的聲音？第三番，被蘇東坡嚇一大跳。他們是莫逆之交，但他當然不願意出洋

相讓蘇東坡撞見！惱羞成怒地開罵：

「啊！子瞻！（連個兄字也省了，端

出主人的架子）緣何不待通報，竟直

入人家內室，豈有此理！」這句要念

得特別規範、一本正經。由於是假

正經，這句話是「擰過來講」的：不

僅責問，而且擺得像特別有身分、門

第特別高似的，想藉此掩蓋剛才的尷

陳慥：動也沒有動。

柳氏：你與那個在講話？

陳慥：娘子，蘇學士在外。

柳氏：嗯？我正要見他，權且

　　　放你起來。

陳慥：多謝娘子。

柳氏：請進來。

陳慥：好，請進來！啊，子瞻

　　　兄呢？

蘇軾：啊，季常！恭喜恭喜！

陳慥：喜從何來？

蘇軾：唔，發放了！

陳慥：休得取笑！我家娘子相

　　　請。

蘇軾：我正要見她。

來？

尬。「不待」、「直入」兩個詞要念得重，因為有批評之意；拂袖一跺腳，膝蓋疼起來，又落回剛剛「洋相」的窘態。一會跳進，一會跳出，正是喜劇的演法。

「若待通報，你的膝蓋兒跪得越發疼了。」

「跪的是我，與足下何干？扯淡！」他講得理直氣壯，像外交辭令的規格——越是正經，越是好笑。

蘇東坡責備他「甘心屈膝於婦人！」他卻不覺受辱，人家把他臉皮撕掉了，他仍覺得自己是很自愛的人，不但不閃躲，還接著辯：「我自甘屈膝，與老兄什麼相干！」帶著賴皮相，「自甘屈膝」念得理直氣壯。念得慢一點，更顯得他很有理。

「世上哪有你這樣縮頭的男子？」蘇東坡永遠是直的，他則總是反著來：（嘿！他罵我！）「呸！」摩拳擦掌作勢要打；不料屋裡響起：「跪在哪裡！？」兩個大男人一塊兒朝屋內一看，他將蘇東坡一把推出院門，喊著：「跪在此啊！」一溜小跑，回到原位跪好——這充分說明「娘子地位在蘇東坡之上」⋯蘇東坡可以罵，娘子一吼，他跪在那兒抖。連蘇東坡也發抖⋯好厲害！這一嗓子像打雷！陳季常一直抖到蘇東坡過來噓他⋯「這是哪個啊？」「房下。」（你自己聽聽，受得了嗎？）這就是第三跪。

陳慥：且慢！見了，須要以禮而待之！

蘇軾：這個自然。

陳慥：隨我來！啊，娘子！子瞻兄來了。

蘇軾：啊，尊嫂！

陳慥：子瞻兄！

柳氏：蘇大人！

陳慥：子瞻兄請坐！娘子麼，唔唔唔，請上坐！

柳氏：不知禮！

蘇軾：忒小心了！

陳慥：不是喲！此位呀，我有些坐不慣喲⋯⋯

柳氏：請坐！

蘇軾：有坐。

越幫越忙的三進門

接著就是陳季常帶蘇東坡的三次進門。蘇東坡來勸架，原本是想來向柳氏說明「昨天真的沒什麼。那個女的，是我女朋友，跟妳老公不相干的。」結果越幫越忙，矛盾越來越大：柳氏「受到指責」非常不高興，陳季常就夾在當中，一面得安撫娘子，另一面，蘇東坡畢竟是客人、好朋友，兩邊都得擺擺平。他搖擺著，然而搖擺的重心，仍偏向娘子……

第一次進門，他是一路喊進去：「啊，娘子！子瞻兄來了。」擺出一副大戶人家的派頭，也顯示尊重太太：娘子啊！有客人來了啊！這是「三人戲」的起頭，以此另起一行、造成氣勢。他又想把剛才的窘狀抹掉：我們家裡來客人啦！非常瀟灑（我就是這個家的主人！），所以步子要大，氣派也要大。剛見面，太太非常盛重、客氣：「啊，蘇大人」，蘇東坡稱

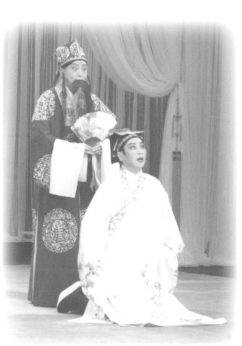

柳氏：蘇大人到舍，有何貴幹？

蘇軾：下官有言奉告。

柳氏：願聞。

蘇軾：軾聞閨房之中，和氣為先。季常有何罪，而令其長跪池邊？竊恐夫既不夫，婦亦不婦，傷風敗俗、辱沒斯文，不可啊不可。

陳慥：子瞻兄少說些……

柳氏：蘇大人，奴家雖係裙釵，略知經史。自古夫妻之道，相敬如賓。原是他夫既不夫，莫怪我婦亦不婦。只緣夫綱不正！今日我丈夫呵，

「尊嫂」，陳季常也很正經稱「子瞻」。但立即面臨「座位」的問題，陳季常突然節奏一轉，小步跑去，用水袖撐「客位」的椅子，殷勤地說：「子瞻兄請坐」，接著又撐中間的椅子道：「娘子請上座！」在客人面前抬高夫人地位，是一種美德，以為兩面討巧，沒想到立即被娘子斥了一句：「不知禮！」（在客人面前，又出我洋相！）他一愣，差點倒在椅子上；蘇東坡趁機嘲笑一句：「忒小心了」。陳季常回答：「這位兒，有些坐不慣嘍……」自我調侃，氣氛輕鬆了許多——這是他在娘子面前一慣的態度：把她捧得高高的，把自己壓得很小，這樣太太會多給點面子，如果擺著大男人的態勢，弄不好，太太立刻讓你下不了臺。

用這種特別殷勤的態度對待夫人，說明他處理關係挺聰明的；同時也看出蘇東坡不是一般的客人，是知己，不怕他知道自己在家中的地位。通過「座次」這一小小段表演，就讓觀眾把三個人看透。緊接著，就是蘇東坡開始跟柳氏講大道理：「婦道」。柳氏針鋒相對：我的丈夫，先不像個丈夫，你說怎麼開銷？

陳季常夾在當中，非常為難：他不願意兩人真吵起來，更不願意他倆一直把話題引到他身上！因此他嬉皮笑臉，顯示他實際上極為不安；無奈地二郎腿一翹，正好柳氏開唱：「（我丈夫）心神不定」，這是全劇最大的唱段，沒有多少動作，因為動作過多，會

蘇軾：妳丈夫便怎樣？

柳氏：【梁州序】
心神不定，
面皮忒厚。
把昨日行蹤虛構。

蘇軾：季常乃瀟灑之士。

陳慥：嗯！其實瀟灑！

蘇軾：季常啊，你的面皮忒厚了。

陳慥：我的厚啊？你的厚！

蘇軾：你的厚！

柳氏：要他循規蹈矩，
多結良伴佳儔。

啊，蘇大人！

蘇軾：尊嫂。

柳氏：羨你望隆山斗

陳慥：子瞻兄，望隆山斗，久

攪亂旦的唱，還容易出戲；只能適度插話、反應，動作要招在唱腔裡。他摸了摸自己臉頰，在朋友面前「自我解嘲」；正在尷尬，蘇東坡發話了：「季常乃瀟灑之士。」這下他得意了：「嗯！」把椅子抬到正中間：「其實瀟灑！」（不被娘子壓著的時候，我其實是很瀟灑的！）──本性立刻披露。結果太太接著說（唱）：「面皮忒厚！」蘇東坡笑他：你瞧瞧，你老婆說你臉皮厚。陳季常心裡想：我老婆說我，你老婆說你啊？老婆可以說，你說麼，當然要頂回去！但剛上去，還是笑瞇瞇地，指著蘇東坡說：「我的厚啊？你的才厚！」兩人「鬧」了三番，太太一喝，他尷尬地笑，緩緩回望蘇東坡，水袖在下頭偷摔了他一下（都是你！）然後悄悄挪了三下，把椅子挪回原位。

這支曲子還有一處，是太太表示：蘇大人，我很仰慕您啊！您是朝廷命官，文人當

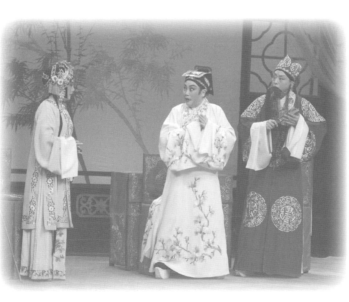

仰呀久仰！

柳氏：卻怎心戀煙花？

蘇軾：哪個要你奉承？

陳慥：倒是我奉承你？

蘇軾：你這不是奉承我？

陳慥：我來奉承你？

柳氏：休把我的兒夫誘！

蘇軾：琴操是我的相知，季常不過是陪坐而已，尊嫂何必吃這樣的寡醋？

柳氏：啊！你引亂他心，還說我吃寡醋？！

陳慥：少說些！

蘇軾：這不是吃寡醋？

柳氏：哎呀噫！

恨不得青藜仗打！

打殺你這老牽頭！

中更有著領袖地位，您應該給男人做個榜樣啊！這是明捧暗罵，陳季常不是沒聽懂，但慣性順著太太的話說：你看看，你來我家，我們把你抬這麼高！（捧蘇東坡的目的，是捧老婆。）「久仰」要做得大，卻「真不真，假不假」，因為沒有人這麼「當面捧人」的，是捧這種捧，都是話裡有話。柳氏的意思是：「你官做這麼大，怎麼一天到晚帶著年輕男人去尋花問柳？」只是陳季常剛聽了半句，就開始附和了……蘇東坡當然聽懂了，回他：「誰要你來奉承我？」「啊？我奉承你幹麼？」兩人又鬧起來。這兩番有點雷同：

戲弄、抬槓……娘子很惱火，最後直言：「你別帶壞我丈夫！」

柳氏唱的最後一句，很不客氣了。蘇東坡於是說：琴操是我的女朋友，妳老公只是陪坐，妳何必吃這樣的寡醋？陳季常原本很高興：對對對，我只是陪坐而已，妳聽聽！我只是陪坐啊！哪曉得蘇東坡竟然講出「寡醋」二字，不得了！趕緊嘘他，叫他少說兩句；回頭一看，娘子的臉已經瞬間漲紅了！抄起藜杖就打：「恨不得青藜杖打！」陳季常必須準確地在「打」字上接住藜杖，把娘子往外拉；柳氏不依不饒（你蘇東坡跑到我家來數落我？！你罵我？我就打你！）陳季常在後頭小快步，踏著柳氏的節奏，走得很整齊，拉住藜杖，跟娘子拔河。最後她丟一句：「趕了出去！」他連忙雙手把蘇東坡推出門，回頭給老婆搥背，結束蘇東坡的第一次進門。

陳慥：叫你狗黨狐朋

莫再遊！

免使我厲聲咒！

趕了出去！

陳慥：是是是，趕了出去！

蘇軾：啊？她怎麼連我也打起

來了？待我進去說她幾

句！

陳慥：娘子不要生氣，待卑人

與你搥背。

蘇軾：喂！季常，來呀！

陳慥：去去去！

蘇軾：果然厲害！

陳慥：如何！

蘇軾：她怎麼連我都打起來

了！

陳慥：你今日才見哪！

這裡的搥背很有戲：蘇東坡一心把他叫出去，但因老婆真生氣了，他不敢，兩人從頭到尾沒臺詞，僅用啞語伴隨著「行為」。蘇東坡想叫陳季常出來，拿氣音「噓」他。

陳季常的手，原本忙不迭地搥著，嘴裡還念念有詞「娘子不要生氣……」聽見蘇東坡的聲音，停了一秒，繼續搥；蘇東坡再噓的時候，他知道無法迴避這件事，沒等蘇東坡噓完，就發氣音「去去去！」趕他（不理你！這回，我絕對不會出去的！），態度堅決且鮮明。蘇東坡不甘心：今天就算柳氏教訓不到，總要教訓一下陳季常吧？繼續叫。陳季常沒辦法（這老頭挺倔的，我不去的話，他的動靜越來越大，娘子發現更糟糕），開始對蘇東坡做口型：你讓我出去？她會發覺的，不行啦！眼神、態度、節奏與停頓都很重要。蘇東坡不停地叫。陳季常知道今天不出去，這老頭是不肯走了，因此眼峰示意蘇

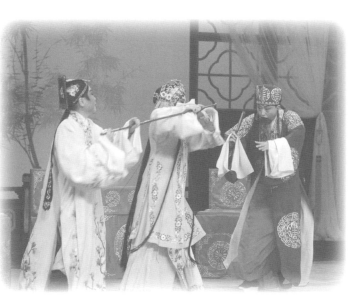

蘇軾：待我進去說她幾句！

陳慥：子瞻！她手中之物不是當耍的！你不要連累我！

蘇軾：有我在此，你放大了膽！

陳慥：好好好，隨我來。

蘇軾：待我進去再說她幾句！

陳慥：啊，娘子，子瞻兄又來了！

蘇軾：尊嫂，從來那些悍戾之婦呵！

柳氏：悍戾便怎樣？

蘇軾：【前腔】
終年危害，
千秋遺臭。
把四德三從，

東坡「你幫我看著我太太啊！」開始慢慢離開太太的肩膀，手仍持續敲著；太太輕嘆一聲，他倏地跑回去繼續搥背……

「出門還是不出門」巧妙地重複了四次，大約兩分鐘，他敲背的手，已然變成機械式的動作，成功溜出門後，手還敲個沒停。蘇東坡把他的手一按，說：「果然厲害！」

「你今日才見哪！」陳季常這句話不是在發牢騷，而是用一種「你見過的世面少」的口氣。蘇東坡不服氣：「待我進去說她幾句！」他緊張了，說「你你你！你不要連累我！」「不連累你的！」陳季常好像有了靠山：「不連累我，有我在此！」「喔？不連累我？有你在此？」有點互相嘲諷的意味（你怎麼可能不連累我呢？）透過表面的詞句，把兩人的關係、對待事情的態度，都念出來，就能勾起觀眾回憶……人生確實可能遭遇這等哭笑不得的事……

第二次進門比第一次快。他對娘子說：「子瞻兄『又』來了！」加了個又字，彷彿與他無關。一進門，兩人自動外分就坐，柳氏瞥了一眼，理都不理，以示不歡迎。蘇東坡又開始講大道理……古代那些悍婦啊（給大家帶來多少災難）……陳季常聽得提心吊膽。他知道太太一定不高興了，必須表面站在太太一邊，太太說什麼，他就用討好的態度「學舌」。蘇東坡講完，柳氏倒沒馬上翻臉，她說：「你言言嘲訕，我須奈何你不得？」「把

一旦丟開腦後。

螢聲悍氣，
全無半點溫柔。

柳氏：有哪幾個？倒要請教。

蘇軾：看他隔窗破口，

柳氏：有？

蘇軾：惟下裂眸，

柳氏：有時磨刀刀、
似凶仇。

蘇軾：全不把禮儀綱常守。

柳氏：再有？

蘇軾：這般狼虎威嚴鬼也
愁。

柳氏：喔喲喲，不過這幾個？

陳慥：子瞻兄少說些。

蘇軾：狠毒心豈能宥？

柳氏：喂！老蘇！

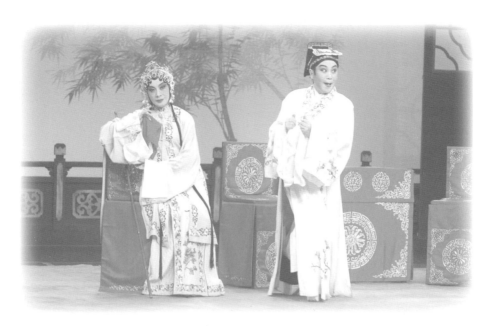

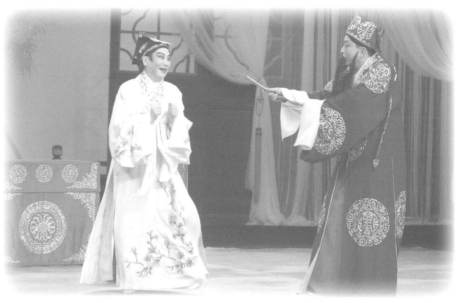

蘇軾：喔喲！好美稱呀！

柳氏：你言言嘲訕，句句扛幫
我須奈何你不得？

蘇軾：把下官便怎樣？

柳氏：陳郎過來！

陳慥：在！

柳氏：都是你引他進來的，我
只是打你！

陳慥：哎呀娘子啊！

【前腔】

告娘行細查因由！
蘇學士突然來候。
這顛言狂語
盡皆紕謬，
我是隨伊饒舌，
憚爾青藜，
朝夕權相守。

下官便怎麼？」不料柳氏一把揪住陳季常的耳朵，將他拖過來：「都是你引他進來的，

我只是打你！」陳季常的立即反應，就是拱著手跪下，唱：蘇東坡跟我沒關係，我情願

每天守著妳，妳愛責備就責備！蘇東坡看不慣（你老婆每次發火，你就這樣喔？），拍

拍桌子，示意他：起來！有點骨氣，起來！陳季常見他助威，想想自己的確有點「丟份

兒」，好吧，起來。正待起來，太太的棍兒一舉，他嘩一下又跪下去了……

大忌

柳氏大喝：「趕了出去！」他趕蘇東坡的時候，蘇東坡順勢一把將他也拉出門，

說：你這個人啊！到現在還沒有兒子！趕緊娶個妾！（娶妾！這是最最犯忌的話！）「噤

聲！」他一手搗住蘇東坡的嘴，兩人一塊兒提心吊膽地朝門裡望進去；回過頭來，他「藐

視」地看著蘇東坡：「還想娶妾啊？」（這是提都不能提的！）他坦承長輩曾經幫他娶

進四個醜得跟鬼似的妾，不到一個月，也全被趕出去。蘇東坡認為男人這樣實在太丟臉

了！你老婆太過分了！又要進去說她；他怎麼也不讓蘇東坡進去：「你又要連累我！」

（你剛剛進去，又害我罰跪！）「不連累你！有我在此！」「喔？不連累我？」（你剛才也

說不連累我！）然而，陳季常覺得這回蘇東坡像是胸有成竹的樣子，而且他自己也心存僥

柳氏：起來！

陳慥：多謝娘子！

柳氏：我一向聞得你在他家談
禪，十分敬服。

蘇軾：該敬啊！

柳氏：誰想談的都是老婆禪！

蘇軾：什麼叫做老婆禪？

柳氏：喂！老蘇！

蘇軾：又是老蘇……

柳氏：自古各家門、自家戶，
今後免勞下顧！

蘇軾：下官還要來看季常的。

柳氏：你若再引他上門，我和
你做一世的死冤家！

陳慥：啊呀娘子啊！
是非今說破，
莫追求，

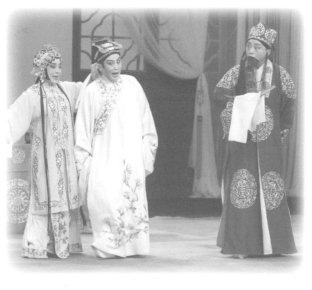

倖：如果有個人能幫著說服娘子，讓我不要受罪，總是件好事……於是再三確認：「不連累我喔！」之後，又引他進去。這是三進門。

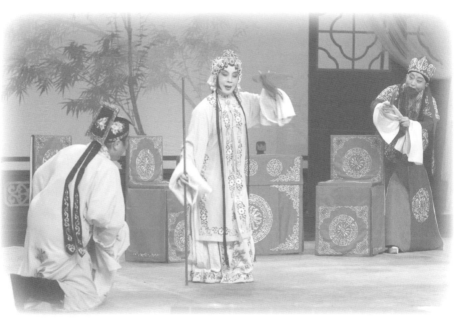

不是冤家不聚首。

柳氏：趕了出去！

陳慥：子瞻來來來！請先退，暫辜就。

蘇軾：季常！你年正強壯尚未有子，何不與令正商量，娶一妾如何！

陳慥：禁聲！

蘇軾：還想娶妾？

陳慥：該娶呀！

蘇軾：小弟向在洛中，忽聽蒼頭來報，說家中已納下四妾了。

陳慥：這就好了！

蘇軾：小弟急急趕回看時，卻娶了四個「魑魅魍魎」。

三進門，他念得更少，這回把「兄」字也去掉了，報道：「子瞻又來了！」（我不要他來，他又來了，跟我沒關係哦！）腳下也越來越快，兩人步伐一致地進門，正準備入座；沒想到，他才半句：「季常今後……」柳氏舉起藜杖大吼一聲：「今後便怎麼啦？」兩個男人屁股尚未沾上椅子，瞬間外翻、躲到椅子後，空氣凝固了。陳季常非常緊張地對蘇東坡擺手——再說錯一句話，炸彈就要引爆了……結果蘇東坡投降了，說的是：「季常今後……再不敢戀酒貪花了！」（真聰明，簡單扼要，老婆一定滿意！）瞥了一眼，柳氏果然滿意：「嗯，講了半日的話，只這一句中聽。」陳季常立刻「得寸進尺」，湊上前向太太說：「子瞻是極通理的」（他又搖擺向蘇東坡）「只有一句！」他立刻又去嘲笑蘇東坡：「只有一句！」「喔？只有一句？」三人得到半晌輕鬆。柳氏吩咐：「蒼頭，看茶來，奉敬蘇大人。」

陳季常嘲弄蘇東坡：「你呀！有茶吃了！」沒想到蘇東坡說：「茶倒不消，下官還有言奉告。」柳氏好不耐煩。更沒料到的是，蘇東坡接著劈頭就說：「妳還沒幫陳家生兒子。」柳氏火冒三丈，蒼頭剛端上的茶，她潑翻、撒掉了：「你是會麻衣相法的嗎？怎見得我生不出兒子？」陳季常竟然「附和」地對蘇東坡說：「我與娘子正要生子，被你說出這樣掃興的話來」，還去問太太：「娘子，可是麼？」令柳氏尷尬萬分，忍不住賞他一記耳光。

蘇軾：就是容貌醜些。但能生子，亦是美事。

陳慥：未到月餘，連那醜的，都也趕出去了！

蘇軾：有這等事？

陳慥：有這等事。

蘇軾：待我進去再說她幾句！

陳慥：你又要連累她啊！

蘇軾：不連累你的！有我在此！你放大了膽！

陳慥：又有你在此？不會連累我？好好好，隨我來！

蘇軾：尊嫂，季常又來了！

柳氏：今後便怎麼啦？

蘇軾：……再不敢戀酒貪花了。

這是個經典段落：陳季常煞有介事、假正經地說：我們正有生兒子的計畫，表面上站在太太一邊，其實是在發洩，有意讓太太尷尬。陳季常對兩人說的話，應一氣呵成。太太的耳光接得更緊，打完表示：好啊！「娶妾由你娶，只是每日要打藜杖一百！打到九十九歲還要跟你算帳！」蘇東坡的三次進門，從家務說到婦德、無後為大，最後索性建議納妾，到達戲的高潮，柳氏因此將他「打出去」。

第三次出門在「動態」中，搭著「趕人」的快曲，像一段舞蹈：柳氏拿棍子要把客人打出去，季常已經不知道「該祖護誰」，最後是柳氏的棍子抵著他的背，他的手貼著太太的背，三人像酒店的旋轉門那樣「呼」地「轉出去」。戲到這裡已經結束，只剩個可愛的尾巴。陳季常悄悄對蘇

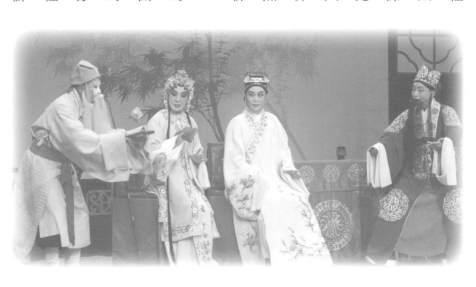

柳氏：唔，講了半日的話，只這一句中聽！

蘇軾：下官的話還有一句中聽？

陳慥：娘子，子瞻兄是極通理的。

柳氏：只有一句！啊，蒼頭，看茶來，奉與蘇老爺吃。

陳慥：子瞻兄，你啊，有茶吃了！

蘇軾：茶倒不消，下官還有言奉告。

柳氏：你的話，怎麼再也說不完？

蘇軾：待東坡略獻愚謀，論不孝須防無後。

東坡說：改日再見。柳氏在門內大吼：「陳郎快來！」他敷衍一聲，轉頭還跟蘇東坡「請了」，柳氏衝出來，一把揪住他的耳朵，他一面被揪著下場，一面還用水袖在後腰，繼續向蘇東坡拱手相辭，小跑下。全劇在蘇東坡的哈哈大笑中落幕。

演全本《獅吼記》的時候，〈梳妝〉、〈跪池〉之後是〈三怕〉。〈三怕〉也叫〈夢怕〉，演陳季常做了一個夢，夢中他與柳氏扭打著去告官，沒想到層層告上去，縣太爺與土地公公都跟他一樣怕老婆！這樣的情節，挖苦、諷刺了那些在外「體面」，回家「吃苦」的男性。陳季常夢醒之後，彷彿「悟了」；同時柳氏也「悔悟」自己的行為過分了些，決心從此與陳季常好好過日子。由於〈跪池〉的下場，總令觀眾爆笑、掌聲雷動，

〈三怕〉的收科，亦即全劇的結尾，使我們煞費腦筋。在排練中，我們感悟到青藜杖是可以「立即點出夫妻矛盾衝突」的代表道具，因此，最後讓柳氏將青藜杖一扔，表示她「原諒了丈夫、放棄高壓的管束」；而陳季常悄悄拾起藜杖，打量一番後，竟情不自禁、自嘲自諷地耍了起來。以此作為全劇的結局，切合「喜劇」的意韻，觀眾也會為文人的「自作自賤、自得其樂」會心一笑。

柳氏：陳門無後，與蘇氏何干？扯淡！

蘇軾：下官與季常呵，忝金蘭結契，怎絕交遊。

蒼頭：大奶奶，茶來了。

柳氏：拿進去！

蒼頭：又是老蘇！

蘇軾：喂！老蘇！

柳氏：想是你會麻衣相法的！那見得我會生不出兒子？

陳慥：子瞻兄！你這話又講差了！

蘇軾：何差？

陳慥：我與娘子正要生子，被

表演的「氣口」

喜劇難演，難在必須「自然、鬆弛」，然而表演的節奏、力度又樣樣必須到位。譬如眼神「擦」過的時候，不是「掃」，每個點都要亮。否則，許多表演你以為觀眾注意到了，其實沒有。有些演員力度很強，譬如計鎮華老師，他的力度那麼強，往往是因為他的停頓夠厲害。觀眾只看見他的爆發，沒注意到他的停頓。

他是老生，可以這麼強調，我們小生要先練習做到，過火了再收，否則很可能永遠達不到應有的力度。這就是「表演的氣口」——表演與唱一樣有氣口。唱戲「唱得好」，首先當然聲音要好，高、低、過度均佳；再就是「用氣息唱」，而不是

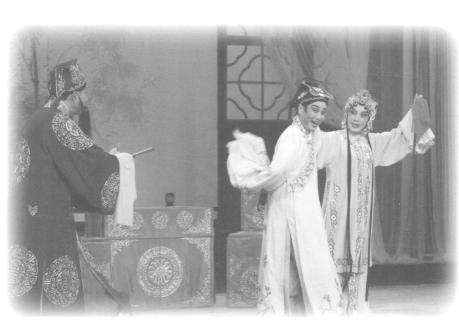

你說出這樣掃興的話來。娘子，可是麼？

柳氏：多講！

蘇軾：哈哈！該打！妳若容他娶一妾呵！

柳氏：陳郎過來！

陳慥：在！

柳氏：娶妾由你娶！

陳慥：卑人怎敢！

柳氏：只是每日要打藜杖一百！

蘇軾：且慢！要打到幾歲才止？

柳氏：妳就兒孫繞膝，麟趾禎祥，百福從天祐。

「用嗓子唱」——氣息一定得托住。而「腔格」能唱得好，唱得乾淨清楚，則通常是「氣口」把握得好。

我們這代演員，與前輩演員有什麼不同？對觀眾和觀眾審美的認識，對「崑曲」、對「戲劇」的認識，都不同，認識之後，找到自己的價值觀。一個角色，老師教我演的，與我想演的，很可能不同，哪個準確？由誰來鑑定呢？只能是當代的觀眾來鑑定。我是個坤生，一般來說，女性的優點是細膩、思考得多。但有時候看到錄影，還會發現自己呈現得不夠準確。真是藝無止境，活到老、學到老！

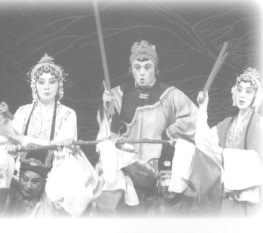

〈三怕〉劇照：與土地公、土地婆，縣官、縣官夫人三對

柳氏：打到九十九歲，我還要與他算帳！

蘇軾：夠他受用了！

陳慥：哎呀娘子啊！

肯因添一妾，與妳結為仇，難道無兒沒葬丘？

柳氏：推出去，莫容留！

陳慥：子瞻兄請回吧。

蘇軾：改日再訪！

柳氏：陳郎進來！

陳慥：改日再來！

蘇軾：請了！哈哈哈！奇絕！

牧羊記・望鄉

不想朝廷怒，將咱祖塚遷，
滿門兒女遭刑憲。

望鄉

一齣「早期劇目」

崑曲在頂峰時期，眾多菁英文人積極參與，曲詞越來越精雕細琢，典故、比興用得漸多，相較於別的劇種，明顯地「文謅謅」。《牧羊記·望鄉》的唱詞，則樸素而直白，戲劇結構也略顯鬆散。因此，光從劇本就能看出：它是崑劇中，比較早期的（南戲）劇目。

我改小生之後，老師要求我「聲音要放寬、力度要放大」，因此除了學習巾生劇目之外，我也加緊練習一些官生的曲子，譬如〈三醉〉、〈望鄉〉、〈聞鈴〉，以期將嗓子練寬、吐字力度增強，故而〈望鄉〉的曲子，我很早就會唱了。我特別喜歡其中的【江兒水】，它有點像〈琴挑〉的【朝元歌】，是唱「句」（樂句與詞句完全契合），而不是唱「字」，情感宣洩得很暢快，我常常拿它來「上笛」吊嗓子。

為什麼沒人演？

奇怪的是：它的曲子那麼好，為什麼沒人演？我只曾在一九五〇年代，見前輩曲家范伯炎先生演過（老生，飾蘇武），沒留下多少印象。老師說它屬於「擺戲」，基本上坐著唱，沒什麼身段。但它是不是也欠缺引人入勝的情節呢？其實它情節動人，人物也突出，但這折戲的原劇本，中間寫了兩位主角飲酒敘舊，胡女、小番上來歌舞的一大段，也許想藉以描繪北國風貌吧？這麼一來，「起承轉合」沒能一氣呵成；等到歌舞完畢，待要拉回戲的主軸，觀眾多半早已忘記「前面在演些什麼」了。況且，若要歌舞，這折戲就得要動用十幾名演員，在崑曲的衰落時期，是「演不起」的，因此，這折戲從傳字輩老師就很少演；老師們在戲校，總是先教我們「最經典的戲」，這種戲便來不及教了。

尋找代表作

到了一九八〇年代，我開始渴求自己的藝術形象和代表劇目；我一直只演巾生戲，很想要找機會突破這個侷限。看來看去，這齣戲的唱腔我那麼喜歡，兩個人物：李陵與蘇武，在歷史上又都赫赫有名。「歷史名人」變成「戲劇人物」的很多，而崑曲明明原本就有這齣戲，為何要坐視它消失於舞臺？〈望鄉〉的故事，是李陵投降匈奴以後，與蘇

武在北海的第一次見面，他們原本是死生弟兄啊！我覺得兩人的交流，一定是「有戲」的，因此特別想將它排出來。

進京赴考

但真正催生出這折戲，是在準備參評梅花獎的時候。原本那次去北京，只安排了我一臺大戲《牆頭馬上》，與半臺《玉簪記》：〈問病〉、〈偷詩〉。在上崑總共十一臺戲當中，僅占「一臺半」，而評委未必能場場來看，我覺得獲獎勝算太小，心裡頗為沮喪。俞老師找我談話，我說我想加〈看狀〉與〈望鄉〉兩個折子。俞老表示：「兩齣，實在插不進去，妳若有把握，我們加一齣〈望鄉〉吧！」就這樣，同意我加〈望鄉〉。到了這個分上，我是不成功也要成功！有種「咬咬牙也得排好」的狠勁。但怎麼排呢？我首先跑去蘇州，諮詢沈傳芷老師。

「沒戲」

沈老師說：這齣戲「沒什麼戲」耶！而且當中一大段很囉唆。我說它的唱腔那麼好，我很喜歡；而且已經不能更換了，非排這齣戲不可。於是老師從扮相說起：李陵是

武將，但「戲」卻不是武戲，穿蟒袍、戴駙馬套；接著他拿筆在桌上畫「如何出場，如何調度，蘇武坐哪，李陵坐哪」……最後沈老師建議：若怕戲太冷，「中間那段群場可以拿掉」。

沒身段？

〈望鄉〉當時真沒人唱，而我鐵了心要唱。我想到俞老師初次登臺彩演，就是這齣戲，當時他只有十四歲，還是個票友。因為這是齣「擺戲」嘛，沒甚麼身段；那是張紫東先生的母親七十大壽堂會（張先生是蘇州崑劇傳習所三位創辦人之一），俞老師「坐在那裡唱」就滿堂彩、大獲成功。我以此鼓勵自己：「這預示著我也將成功」！

我讀了〈李陵答蘇武書〉等等史料，〈答蘇武書〉據說是後人寫的，但寫得很感人。

我把一些段落背出來「武裝自己」。因為這種椎心泣血的遭遇，不可能親身經歷過。

剪裁與「人物定位」的修正

〈望鄉〉可以分成「上望鄉臺前、後」兩段戲來談。李陵投降，過了若干日子以後，單于同意他去見蘇武，附帶的任務是：勸降。他帶了很多食物、酒，但我認為若是

插入那段飲酒、歌舞，人物便有點兒「講不通」：蘇武光是看到李陵的裝束，就已經如此生氣，卻怎又肯與他坐在一塊兒喝酒？因此確定將那段裁去。另外我們也改寫了李陵的人物定位：《牧羊記》原劇本當中，李陵算是個反派角色，劇末在蘇武要回朝的時候，羞愧自殺。但史實中，李陵是位驍勇善戰的名將：在其餘九支漢軍騎兵全數迷路的情況下，獨獨他率領的五千步兵，遭遇了匈奴主力部隊的三萬騎兵。敵我懸殊之下，李陵仍每日擊殺匈奴兩三千；不幸，就在單于驚駭、準備撤退的時候，一名李陵麾下的低階軍官，因為遭受霸凌而叛逃，透露「李陵並無援軍」的事實。單于大喜，一躍上馬，急召十萬匈奴圍困李陵；李陵只能且戰且退，弓箭用盡，斬斷車軸為兵刃，繼續作戰；最後一夜，他獨自巡視，確知已無勝算，為了避免全軍覆沒，發給每人一份乾糧與冰，囑附：先抵「遮虜障」（漢朝居延邊塞）的人，向朝廷求援。要宣布突圍的當口，戰鼓已破，擊不出聲響……

他沒有對不起漢廷

現在回顧這段慘烈歷史，相信同情李陵的人占多數；但他畢竟投降了，「放棄民族大義」。總之，這使得李陵要「勸降」蘇武，這個部分，有點「蒼白」──他一定講不出

口：「我在這裡娶了匈奴太太，所以你也這麼做吧。」（儘管史實中，蘇武娶了！）「我在這裡有酒喝、有飯吃，所以你也學學我吧。」他講不出口的。那麼，我們只有刻畫他複雜而真實的內心：他當然想回漢朝，但是漢武帝斬了他全家。李陵的「氣慨」是有的，而且，他對任何人講述這段故事，都將非常慷慨激憤、毫無愧意。李陵的「氣慨」是有的，廷，是漢廷對他太過分；唯獨見到蘇武如此硬骨的人，他是羞愧的⋯⋯

「靠」的勁頭

崑劇幾乎沒有「小生行演繹武將的剛毅與挺拔」這種戲。包括呂布的〈小宴〉，儘管是武將，演的仍然是談情說愛的段落，重點並不在肢體、氣質上的剛毅。我當時毫無這類角色的經驗，就參考武小生的步法：起腿高一些。另外，穿蟒袍的時候，膀子一定要架起來；我也借用一點靠的動作：披靠要求演員穩若磐石，因為背上有旗，背上的勁頭，不是講得出的，你披過靠才曉得。演員也必須打過把子，才懂得「拔背」、膀子才不會「懈」。你說這個人物屬於小官生，又不披靠，怎會需要這麼大的勁頭？但是帶著這種勁頭出場，氣勢就兩樣。因為李陵並非私訪，而是受到最高領導的命令去的；著正裝，而非便衣，他出場的氣勢必須響亮。

〈望鄉〉

蘇武：

【謁金門】

凝望眼，

極目關山遠。

思想君親腸寸斷，

怎消忠孝願？

海水無邊無際，沙場無極無垠。無親無眷又無鄰，況又無家可奔。無衣無食，夜裡無被無衾。日裡無衣無食，夜裡無被無衾。又無曆日記時辰，不知春夏來，哪識秋冬盡。想我蘇武，奉漢帝之命，出使匈奴，可恨叛賊衛律，竟來驛館中，逼我降順，被我斥罵而

武將的出場

頭一場是蘇武先上。原劇本中，蘇武是第一主角，唱念頗多，演他「牧羊」的心境，長了點，我們把他這個頭場去了一半，主要陳述「兄弟李陵要來看他，他心情很複雜」。緊接著一列小番齊唱，踩了踩場子，做為鋪墊，引出李陵。他的出場是武將騎馬上，沒有唱。傳統的出場，鑼鼓打沉穩的「匡才才才」，一勒馬就到了。我想像他非常急切要見蘇武，策馬奔馳而至，一出場步子就該是快的，應打一個【四擊頭】。這個出場，幫我設計了出場、下場，及不少關鍵處。

我請關松安老師來幫我設計。關松安老師是京劇松字輩的文武老生，靠功很好，很少演袍帶戲，這齣戲，沈老師給我說了大要之後，還有許多疑問，我都去請教關老師。是他術、愛學生，我有空就去看他上課，很多戲都請他指導。由於沈老師個子不高，很少演幫我設計了出場、下場，及不少關鍵處。

【四擊頭】出場揚鞭亮相之後，跑大半個圓場，要回到九龍口的時候，一個反雲手，大擰身回看左臺前。表示一個人騎在馬上，滾滾黃沙中，忽聽後面有聲響——羊群的叫聲。蘇武不是牧羊嗎？舞臺上是空的，演員自己想像忽然聽見羊群的聲音，嘩一個，像半躺在馬背上往後看。這個動作關老師來得很漂亮。一仰之後，正雲手轉身到舞臺正中勒馬（走踩泥），張望、下馬。一面下馬，一面喊「迴避了！」急切將小番們打發

去。那單于不肯放我歸國，拘留在北海之濱，嚙雪餐氈，節旄盡落，也不知過了幾個春秋。前日有個漁父來說，漢將李陵為我而來，也被匈奴拿住，後來單于招他為婿，但不知是實是虛？

【忒忒令】

那李將軍為人最賢，怎肯與那羝羴為姻眷？

多應是衛律那逆賊，哄他為不善！

若是李陵在此，也該來看我，為何不來呢？喔喔是了！

莫不是他害羞慚，

為降虜也難相見。

走，乾乾淨淨、一氣呵成。

主人翁的見面

　　兩個主人翁的見面要放大。我們分成三段：李陵下了馬，一面整理行裝，一面叫「哥哥在哪裡？」剛剛依稀看到啊，怎麼不見呢？蘇武從下場門出來，在荒漠中越離越近。腳步加快之後，兩個人一左一右見到彼此，愣住了。李陵看見的蘇武，像個骷髏：他被「放逐」很多年了，「衣服」幾不蔽體，破爛得像披個千瘡百孔的麻袋似的，鬍子又髒又亂，根本認不出來，只有那雙堅毅的眼睛還是他。李陵哭了。

　　別的戲見面，也起【哭頭】：「啊呀爹爹啊！」「啊呀兒啊！」但這兩個人的情感與場景，大不一般。

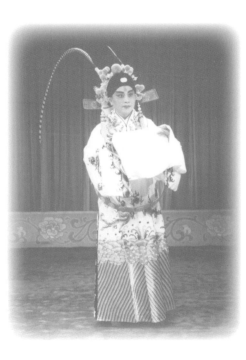

因此上不來到海邊。

【沉醉東風】

我見！見一簇人馬鬧喧，

喔呵是了！

莫不是衛律又來相勸？

他若來時呵！

拚一命喪黃泉，誓無它願！

早難道意回心轉！

何曾為一身命苟延。

為君守節、為親保全，

小番：

【前腔】蘇子卿別來數年，

受盡了艱辛萬千。

遙望草窩邊，

見一人寒賤，

免不得向前相見。

為君守節、為親保全，

見面的三個段落

第一番見面，先是雙水袖驚愕地往下直打，隨著「啊」一聲驚叫，而後雙手揚過自己的頭，擁上前去擁抱、大哭。

第二番就是見禮。擁抱之後唱【哭相思】，李陵邊唱邊走，左水袖向下打，左腿向後勾起。只聽蘇武厲聲「嗯？」——不接受。李陵驚覺「行禮出了問題」，退到一邊，重新行了個一拱到底的漢禮，正好唱完了【哭相思】，作揖稱哥哥。「大大｜大大乙台」合著鑼鼓點，蘇武嚴厲地從頭到腳打量他，一陣涼風似的逼近。穿著番邦駙馬爺的官袍的李陵，感覺蘇武的唾沫和手，彷彿就要往他臉上打來，不禁要閃躲；蘇武終於開口了：

「看你這般打扮，莫非走差了路了？」

話還算客氣，卻冷冰冰。他這麼滿腔熱情，急切地來看望哥哥，卻抱到一塊冰涼的石頭。真難回答。只吐出一句：「小弟一言難盡……」這就是見面的三個段落，說明了兄弟的關係：期盼那麼久的重聚，一見哥哥的臉色，登時明白「他不會原諒我的」；那團火，開始往裡收收收，收了下來……

何曾為一身上苟延。

李陵：迴避了！

小番：啊。

李陵：哥哥在哪裡？哥哥在……啊？啊呀！哥哥啊！

【哭相思】

怎知今日重相見？
這冤苦向誰分辯。

蘇武：李陵，看你這般打扮，莫非走差了路了？

克制著的敘述

　　從情節、情感判斷，會以為要表達李陵如此強烈、悲憤的情感，應該唱北曲。結果唱的不但是南曲，前面兩段還「贈板」，特別慢！【園林好】「從別後，朝廷與兵五千」，既低又穩，極安靜的散板，是李陵在調整、壓抑自己複雜的心情與思緒。面對這樣的蘇武，不知從何說起，只好先敘事：我的事，發生在你出使、被拘留之後……唱到「朝廷與兵五千」的「五」字，哱腔唱很大，高八度，凸顯這個事件的冤屈。原本「到虜廷」的「到」字，已經上板，我覺得前面「散頭子」的情緒還不夠，因此將「到」字也唱散──有多少氣，就拉多長，給一個肩膀（豁腔）之後，再上板。把豁腔放大、放慢，上板的位置挪一挪，這是我學到的一種「宣洩」的手法。

　　兩支【園林好】若唱得好，能出現一種「克制著敘述」的效果，同時體會到度曲的高級、耐人尋味。但開唱之前，情緒如此激烈，若無相當的演唱基礎，翻騰的氣息根本壓不住！年輕的時候，我也是暗暗著急「怎麼那麼慢？」其實是自己勁頭不夠，散掉了。

　　所以說：唱曲子是一輩子的功課，如果能到快要唱不動的年紀，依舊曲不離口，你的唱功，很可能出現意料之外的、生活與舞臺沉澱的精華，出現厚度。

身段的選擇與設計

崑曲的表達方式非常簡約，不可能描述戰爭的細節，只說了一句：「不想一身落殿」（沒想到我敗了）。「一」是個入聲字；李陵是個了不起的戰將，所以我在「一」上，用了點像靠功那樣的勁頭，亮住以後，食指顫抖著上升到紗帽的高度。唱腔的篇幅有限，這裡要表現慘烈的戰況，告訴哥哥：我敗了，但你知道我怎麼會敗的？像這樣一揚一抑的身段，都是在排練場上、在老師的幫助下，一點一滴摟出來的。回頭過來看，遇到一段唱腔、一段規定情景，該如何選擇與設計身段呢？首先要把這個段落的重點摘出來：「戰敗」。然後思考「哪個字是動詞？」「有什麼樣的腔？」反覆地哼唱它，唱腔會賦予情緒、給予想像。然後試試，或許這樣、那樣的身段都可以，但是「你所要的感覺達到了嗎？」如果你儲備充足，或許自己能找到適切的身段；萬一不行，採納別人所建議的，去練到「有」，也能表達出來。

「這一位」聽眾

這時候，蘇武在中間坐下，他示意李陵也坐下來，因為他對李陵還是有點瞭解的，也亟欲聽聽究竟發生了什麼事，致使一個名將淪落到這個地步。也就因為蘇武「願意去練到『有』，也能表達出來。

李陵：哥哥，小弟一言難盡。

【園林好】

從別後，

朝廷與兵五千。

蘇武：與你五千人馬到哪裡去？

李陵：到虜庭與哥哥報冤。

不想到一身落殿。

蘇武：喔，你竟敗了？

李陵：這羞慚臉怎生言？

蘇武：但說何妨。

李陵：說將起淚漣漣。

蘇武：那單于待你如何？

李陵：【前腔】

那單于惜才重賢，

賜咱官，委託將權。

蘇武：每日做些什麼？

聽」，李陵對他講話的態度格外小心：真誠地、站在「犯錯」的立場上。我想，換上任何別的聽眾，他都會講得「理直氣壯」。因此這整段唱，要塑造他面對「這一位聽眾」時，內心的矛盾、痛苦；我們要尋找：在哪些地方把這種感覺表現出來。

我找的第一處是在「羞慚臉怎生言」的「羞」字上。「羞」字一出口，就擋住臉，慢慢將臉移開。蘇武鼓勵了他一句：「但說何妨」；接唱「說將起淚漣漣」的「說」字出口，又不知「從何說起」，停頓了一拍，便哭將起來。這個哭腔，應該哭得像「唱」一樣，不能太大──大則突兀，也不像這個人物了。

分寸的拿捏

接著蘇武問：「單于待你如何？」

「單于非常看重我，三日一小宴，五日一大宴。」他這麼回答，不是為了賣弄，而是想感染蘇武，因此動作幅度變大，但氣息是端著的，神氣是收住的。在哥哥面前，他其實想要說：

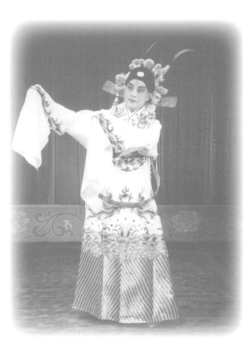

李陵：每日裡開筵設宴，蘇武：聞得單于招你為婿，可有此事？

李陵：將花艷女舘良緣，因此上被利名牽。

單于對我很好！卻不能把「很好」說得很響，分寸要拿捏住，於是只表示（唱）：他們對我很尊重。蘇武進一步問：「聽說單于招你為婿了？」他必須承認，「將花艷女結良緣」這個「花」字，也給了表演機會：「花」字脫口而出，左手下意識地搗住嘴，「艷女」兩字就縮回來，再度顯示他在哥哥面前說這些時，內心的忐忑；眼神當然不是得意的，是在觀察哥哥的態度。這些唱腔很慢，動作也慢，不能大，小雲手只在眼前走；在蘇武面前這麼說。我用左右手分別折袖，畫一大圈，沉沉一擊掌、攤手，來表達「名利」，像山一樣壓倒我。（你不會原諒我，但請給我留點餘地吧。）

謹慎，又必須到位，把要講的東西講清楚。一面說著，一面跌回當時的處境：艱難、糾結——任一步跨出去，都沒有回頭路，確實是這樣的。最後一句「因此上被名利牽」，他站在批判自己的立場上，說：我逃不脫這個。他在任何人面前，都不會講這句話的，只

沒想到剛跌坐回椅子，蘇武就從牙縫裡蹦出一句：「呸！你在此享榮華受富貴，朝廷怎饒得你？」他沒想到蘇武那麼強硬，逃開似地躲他。這裡我琢磨很久，加了一小段念白，把那場「關鍵的戰役」講清楚，要點在於：我是投降了，但怎麼會降呢？我是被出賣了！單于重又聚兵十萬！念白用這樣的力度與範兒，在崑劇很少，我參考了京劇小生的表演。「力力……力竭而降」的「而降」兩字，要把聲調拉高、拉長。這裡念得好，就

蕩氣迴腸的【江兒水】

兩支【江兒水】是全劇的主曲，曲調高低起伏，頓挫有致，蕩氣迴腸。李陵在此曲宣洩了內心的委屈、不平、與悲憤。他歷數一步走差以後，朝廷怎麼對他的──這也是他始終想不通、咬牙活下去最糾結的問題。他沒有別人可以訴說，只能對蘇武說；而且他想要用這個屈辱打動蘇武：你能原諒我嗎？如果是你，你會怎麼辦？

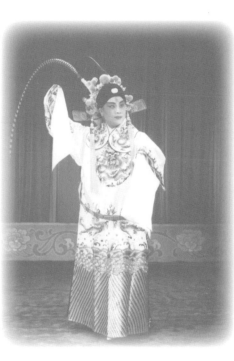

像唱了首淒涼、慘烈的歌。蘇武一聽，罵不下去了，問道：「以後如何？」李陵起了【叫頭】：「哥哥啊！」開唱【江兒水】。

蘇武：呀呀呀呸！你不死在疆場，倒在此享榮華、受富貴，看朝廷怎容得你過？

李陵：哥哥啊！那時小弟原是戰勝的！

蘇武：怎麼又兵敗了？

李陵：咄！不想有一軍侯，逃入匈奴，洩露軍機，他說李陵雖勝，兵無後援。那單于重又聚兵十萬，圍困於我，小弟才力、力、力力力竭而降！

蘇武：以後呢？

李陵：哥哥啊！

能讓情緒「更上一層」的走位

【江兒水】的唱詞樸實、流暢，整個唱段是個控訴，但仍是抒情的——這裡抒的情，是悲情。從「朝廷怒」到「祖塚遷」，很簡約的詞裡，清楚看到「行為」，也看到「態度」。到了「滿門兒女遭刑憲」，他極度傷心；這種很寫實的情緒，不容易「做」；但又不能站在那兒唱。此處我依然「載歌載舞」：以手勢、造型、腳步的大小節奏等等，與唱腔嚴絲合縫地搭配，來達到表演的「藝術性」。他對蘇武說話，原本一直小心翼翼，唱到「望巴巴有眼無由見」的時候，我覺得他「放下」了，想要放任自己哭出來。因此「望巴巴」的步子變得踉蹌。當然不可以真的踉蹌，只是用踉蹌的步法，來描摹「精神無法支撐」的情狀，逐一將水袖揚起、披在腦後，泣訴他再也看不見家鄉與親人的苦痛。蘇武沒有攔阻他的宣洩。「動作」到這裡已經不夠了，因此原本他一直站在「小邊」（右邊），不敢越雷池一步，至此跨出去了——「望巴」的走位，不是在交代鄉關的方向或路線，而是為了讓情緒「上一層」。唱腔「上去」了，音很高，身段、表演、走位也必須「上去」，才能讓這裡的情感達到高點，出現如水決堤的氣勢。

【江兒水】

不想朝廷怒，
將咱祖塚遷。
滿門兒女遭刑憲！
望巴巴有眼無由見，
哭啼啼血淚空如霰。

蘇武：哭也無用，何不回去？

李陵：教我如何回轉？

蘇武：你的孝義忠心哪裡去了？

李陵：把孝義忠心，因此上
　　　將刀割斷！

被國家遺棄的戰士

聽到這裡，原本在後方的蘇武走了過來，這算是對李陵的一點兒安撫，但他開口吐出的句子是：「哭也沒用，你怎麼不回去？」李陵猛一下轉過身來，唱：「叫我如何回轉？」蘇武說：「你的國不要啦？你的孝義忠心呢？」這句，是最刺痛他的，因此他回答：「將刀割斷」，在「刀」字上折袖舉起，「割」字上劈下，「斷」字一摔水袖、背身——這是他的態度：我像一個人被逼上懸崖，當時閉著眼睛，就跳下去了！國家遺棄我，我也只好離去。這段的節奏、力度要很乾淨，與唱腔搭配得好，能給人「撕心裂肺」的痛感。

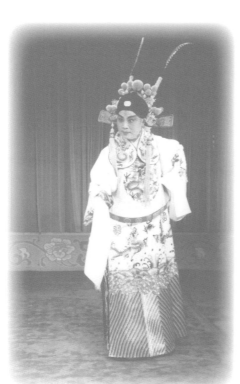

「一個人的內心完全敞開」的腔

第二支【江兒水】想要說服哥哥上望鄉臺。這是今天來的目的；不能馬上講，先唱情感：「聞說哥哥在，李陵常掛牽。」這裡的腔也很華彩，聽起來像一個人的內心完全敞開似的：「牽」字的撇腔唱得好，又能幫你將感情推一把。「腔」在演員手裡，情景自己把握，就看你怎麼用。首先聲音要好，嗓音天賦不佳，或訓練不夠，就無法達到「理論上所能達到的感染力」。關於聲音、唱腔、吐字與氣息，我想講的很多，但是它最難：摸不到，看不到；就算講得很清楚，閱讀起來，還是不知道聲音位置在哪裡，只能在關鍵的地方，分享一些我的處理吧。

緩解氣氛

李陵開始用散淡的態度，試圖讓哥哥也「放下」：讓我們換個地方，喝喝酒吧？希望緩解方才緊繃的氣氛，唱到「看平昔交情之面」，把節奏略撇了些：放慢更是抒情，表演上就是一種放大，強調懇求的意思，將他從座位攙起，合著唱腔的節拍，扶他走了幾步：你就跟我一塊兒去吧！沒想到蘇武那麼「耿」，「不去！」一下把他甩開。他立刻從後方趕到蘇武左面，用水袖一攔：唱了長達四拍的一個「休」字——我今天一定要你

【前腔】

【前腔】

蘇武：聞說哥哥在，
李陵常掛牽。

蘇武：你既掛牽，何不早來看我？

李陵：幾回要見無由見。

蘇武：要見也不難。

李陵：雁門關阻隔平生願。
請哥哥到望鄉臺，
聊敍別離愁。

蘇武：到那裡去做什麼？

李陵：到那裡暢飲何妨消遣。

蘇武：我不去。

李陵：你休得推辭！
看李陵
平昔交情之面。

去！還態度強硬地逼近幾步，接唱【川撥棹】。

【放下】吧！

【川撥棹】與老生對唱。曲子經過快慢、張弛處理後，很有表現力，飽富激情。第一句「你休執戀」的節奏先大撤，「請前行」隨即轉成二四拍子，這使「提速」的感覺更加明顯。此處兩個跨腿上步，俯首、翎子幾乎著地的行禮，是沈老師教我的。李陵左攔、右攔，終究是「請求」：你今天一定要跟我去！所以才做這麼大的行禮動作。「滄海與桑田幾番變遷，把離愁且放寬」這兩句行腔緊湊，用在這裡很準確：

你不肯去，是因為你不肯放下。算了吧！又馬上被蘇武罵回來：「這離愁怎放寬！」他用更激烈的聲量與節奏，蓋過李陵：「你要我折節延年？我死在你眼前！」蘇武拔劍表示要自盡，李陵騎馬蹲擋式，雙手捂住他的

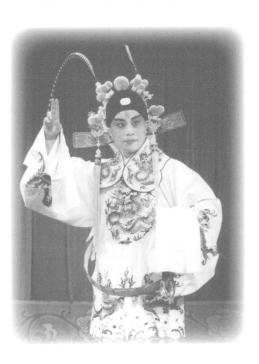

蘇武：我斷然不去。

李陵：【川撥棹】
你休執戀！
請前行莫久延，
論興衰貴賤由天！
論興衰貴賤由天！
滄海與桑田
幾番變遷，
把離愁且放寬。

蘇武：這離愁怎放寬！
【前腔】
我身似秋霜難久延，
我的忠心鐵石樣堅！
李陵！
若要我折節延年，
若要我折節延年，
若要我折節延年，
罷！

劍，用慢一倍的節奏，緩緩唱道：「把離愁且放寬」——像是勸他，又像感慨自己，把蘇武的劍推回鞘內。他很難過。用節奏快慢、動作強弱的對比，來呈現兩人的衝突與心情態度。這樣快快慢慢的轉折，崑曲很少用，但你若不順著難過的感覺撒下，後面蘇武又聲色俱厲地罵將起來，節奏勢必煞不住地快上去。蘇武罵到最後，腔才拉散：「忍餓耽飢北海邊」——我在這裡多少年了！你叫我放下，我怎麼就放得下？

忘卻矛盾，相互依偎的一瞬

我想，唱到這裡，兩人都是血淚滿胸。最後一句李陵唱的：「誰與吾兄解倒懸」，我直覺他是「抱著蘇武」唱的。但是以剛才蘇武的態度，李陵哪裡抱得上去？於是想到插入（鑼打風聲）「倉浪浪浪」一陣風雪，李陵上前抱住（護住）蘇武，一齊望向迎面而來的風雪、低頭避過、再仰望……。在三陣撲面的風雪中，只見遠遠高臺上，兩個男人，一位身著華服，一個衣衫襤褸，抱在一起。當對手、風聲、撒步等都配合默契的時候，這個處理，能呈現蒼涼的意境；而在尖銳矛盾中的相互依偎，又是這齣戲中唯一出現「亮色」的一瞬。

我拚一命死在眼前！

李陵：把離愁且放寬！

蘇武：這離愁怎放寬？

【隔尾】

李陵：形孤影隻誰為伴？忍餓躭飢北海邊。

李陵：誰與吾兄解倒懸？

蘇武：李陵，你今日到此何幹？

李陵：小弟此來，非為別事，只因受降城外，新築一臺，名曰望鄉臺；請哥哥到彼，望南一拜，以表哥哥忠孝之心。

蘇武：李陵，你教我幹別的事，我斷然不去，教我拜望家鄉，哪有不去之

如何簡省排場，又能突出望鄉臺

兩人擁抱在一起，是個大停頓。蘇武發覺李陵幫他遮風擋雪，不肯接受，立刻將他推開，問：你到這裡做什麼？一直鋪墊到此時，李陵才說出「請哥哥到望鄉臺」，而獲得蘇武的同意。我將「上望鄉臺」的排場（儀式）簡約了。應該有幾層隊伍，我們只用出場的四個番兒，每人捧著一盤水酒菜餚。然而，這齣戲就叫「望鄉」，該如何突出「望鄉臺」呢？想像望鄉臺像個烽火臺，是塊比較高的地方，傳統只是打鑼鼓上，小番捧著水酒，稍欠儀式感。因此我挪用了原本李陵在望鄉臺上唱的半支【畫眉序】過來。這曲子正好「個人情緒」不怎麼鮮明，很像同場曲（齊唱曲）；有了音樂節奏、出儀式感。小番在前帶路，蘇武隨之，李陵殿後，隊伍走了個斜角，用登樓的步子上了望鄉臺後，八字分開，唱段正好結束。

兩人的「較量」

下面就進入「望鄉臺」的正戲。望鄉臺上，頭一段是兩個人的「較量」，始於李陵敬酒，蘇武不肯喝，說他從來不吃胡地的食物，怒斥李陵撤去。小番撤去食物與酒便不再上場，那麼舞臺上也就乾淨了，只餘下他們兩人。老本子裡，上了望鄉臺，蘇武還有唱

理？

李陵：是。來！望鄉臺去者！

同上望鄉臺，
翠幕高張玳筵開，
幸相逢知己，
共倒金罍。

李陵：來！看酒來！

蘇武：且慢！我自到此間，不食胡地之物。

李陵：哥哥，這是小弟自備的。

蘇武：哼哼，好個自備。撤了下去！

李陵：撤了下去！

蘇武：呀！看雲山萬疊，煙樹模糊，不知哪一答是我

段，唱完才說話；我們切掉了唱，小番與酒席一打發走，就緊接蘇武的【叫頭】「呀！看

雲山萬疊，煙樹模糊，不知哪一答是我的家鄉？」來凸顯上了高臺，望向那片荒漠，還是

分不出東南西北，蘇武已然萬分激動的狀態。李陵一把抱住他，直指前方，告訴他「望

南一帶就是！」高處，風更大，而且一上望鄉臺，兩人都情緒高漲，因此對答像是在喊一

樣，分向左向右各跑半圈圓場，在舞臺中間合上。

李陵剛指出「南面」，蘇武不待看清，猛地撲地跪倒，李陵嚇了一大跳。且不論當地

的環境，光想到哥哥如此年邁……為此，我設計了猛一記揚袖，來表達驚愕。蘇武跪步

向前，李陵不能走一般的步子，用急蹉步緊隨在後。他心疼哥哥思鄉情深，見哥哥連連

磕頭，李陵將水袖一打，遮住自己。他難過、羞愧，又不忍。這是上望鄉臺的第一個大

動作，兩人的態度表現得很清楚。

小高潮：拜望家鄉

蘇武一跪下就開唱。這裡唱的節奏是演員（顧兆琳）自己創作的。「啊呀我那聖上

啊！」先是散板，接著的「啊呀親娘啊！」像「搶半拍」，轉成一個字、一個字地迸出

「嘆慈母倚門凝待」，他整個人在哆嗦。李陵也跪下了，他不敢跪在蘇武旁邊，而跪在

的家鄉？

李陵：哥哥！望南一帶就是！

蘇武：啊呀我那聖上啊！
念聖主閭閻憂懷。

啊呀親娘啊！
嘆慈母倚門凝待。

蘇武：李陵！你在那做什麼？
望鄉我已肝腸斷，
壺觴不灑泉臺。

李陵：小弟與哥哥同拜家鄉。

蘇武：你既降順在此，那一答
就不是你的家鄉了。誰
要你拜！沒廉恥！

李陵：哥哥啊！小弟滿門刑
戮，屍骨尚存，豈有不
拜之理？何況鄉邦父老
教養情深，我也要一
拜！

他右後方一步。當時有人評論我「跪得好」，說「李陵把自己的位置擺得很好」——可就

「這個位置」，還是被蘇武罵了……

你仍舊是個叛徒！

最後兩句齊唱，是我們修過的詞：「望鄉我已肝腸斷，壺觴不灑泉臺」。望鄉跪拜是

個小高潮，但之後才真正進入望鄉的主題。原劇本這個折子的後半都是番女、小番歌舞

齊唱，蘇武與李陵上了望鄉臺後開始喝酒、看歌舞。我們拿掉群場，因此拜罷家鄉，兩

人便進入實質性的交鋒。先是蘇武厲聲問：「李陵！你在這裡做什麼？」「與哥哥同拜家

鄉。」「啊！」蘇武就立刻起來（李陵跟著起身）。蘇武：「你既降順在此，那一答就不是

你的家鄉了！」李陵錯愕，正待申辯，蘇武的水袖迎面揮來：「誰要你拜！沒廉恥！」就

像給了他兩記耳光一樣。這裡三揮、三躲，也是沈老師傳下來的動作。蘇武的態度很清

楚：你剛剛跟我講了那麼多的苦難、委屈，但是我告訴你：你依舊是個叛徒！

【叫頭】「哥哥啊！小弟滿門刑戮，屍骨尚存，豈有不拜之理？何況鄉邦父

鑼鼓起【叫頭】「哥哥啊！我也要一拜！」講這段時，李陵是慷慨、委屈的；含著淚跪下，跪得非常

老教養情深，我也要一拜！」講這段時，李陵是慷慨、委屈的；含著淚跪下，跪得非常

有力，不是賭氣，而是憤怒。蘇武很吃驚，話軟了下來：「你既知桑梓之情，何不回轉

家鄉，因何苟活在此？」「苟活」——他用鄙視、輕賤的話語，比責罵還令人難過。李陵聽到這句話，欲哭無淚，沉痛地答：「小弟如今有國難投，無家可歸了。」帶著啜泣的聲調，掩面起身。

人的骨氣還是得有

蘇武聽了，不無感傷，但他的信念是：「人的骨氣還是得有！」於是略抑制住衝動地說：「此處，終不是你歸結之所……」像在為李陵的日後設想，帶點兒惋惜，帶著情感。

李陵才發覺蘇武還存著幻想！他還在等！在等漢廷救他、在等單于放他。於是冷靜地：「哥哥還想回去麼？」「回去」兩字念得不大聲，但是很抓心。蘇武的回答是：當然！就算馬長了角，烏鴉白了頭，「總有一天，天從人願！」

用對白推到最後的高潮

「哥哥縱然回去，只恐性命難保！」兩人的話，越念越緊。前頭的對話，還捏著、拎著說，到這兒，李陵忍不住要潑一盆冷水…漢廷對我們這些人的態度，是不會變的。不會因為你這麼多年來為國家的付出與受苦，就善待你！他的語句，看上去是收的，卻像

蘇武：你既知桑梓之情，何不回轉家鄉，因何苟活在此？

李陵：哥哥，小弟如今有國難投，無家可歸了。

蘇武：此處終不是你歸結之所！

李陵：哥哥還想回去麼？

蘇武：馬生角、烏頭白，總有一天，天從人願！

李陵：哥哥縱然歸去，只恐性命難保！

蘇武：怎見得？

李陵：朝廷一向忌賢妒能，濫刑薄賞。昔日蕭、樊、韓、彭遭不測，先將軍李廣被讒而死，這些

箭一樣射出去。他想用這兩句話，把哥哥敲醒，才能繼續說下去。

「怎見得？」

這個問句，給了李陵申冤的機會。他朗聲回答：「朝廷一向嫉賢妒能，濫刑薄賞。昔日蕭、樊、韓、彭遭不測……」蕭、樊、韓、彭赫赫有名，原劇本是念全名，我們剪了一點，只突出「先將軍李廣被讒而死」，節奏比較明快。「朝廷一向」四個字，音量提高、頓挫分明。李陵講這些話是在發洩，內心的屈辱、憤恨，在這一刻爆發出來。蘇武聽完，不禁愣了半秒。就趁這停頓的小縫隙，李陵抓住機會，插入單于交付的任務……

「哥哥還須應變隨機，何必守株待兔！」

他一直開不了口，那個縫隙，似乎讓他感覺蘇武動搖了；他便一股腦兒地，閉著眼睛，把話倒了出來。節奏是快的，但必須一個字一個字咬得很謹慎，戰戰兢兢地說：「應變隨機」，「守株待兔」指著前方，但又斜

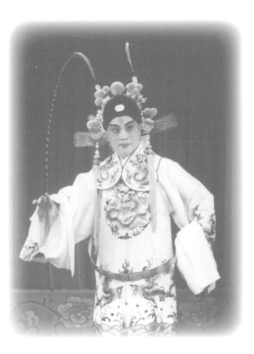

往事，哥哥難道都忘了不成？

蘇武：這……

李陵：哥哥還須應變隨機，何必守株待兔？

蘇武：什麼應變隨機？什麼守株待兔？

眼觀察蘇武（能否打動他？）講完大氣也不敢透，等待著回應；但他知道：錯過這個機會，就沒勇氣講出口了。

結果蘇武又問了一句：「什麼應變隨機？什麼守株待兔？」

他以為蘇武在猶豫。所以放慢節奏，不太敢直視蘇武地說：「單于深重哥哥」；到了後半句「哥哥當以折節奉承」不敢慢了，快速「拋」出，一面抓水袖跨腿，下拜。節奏透露他內心的不安：準備好挨罵，只是不知道會被罵到什麼程度；講這些話的語調，就像在說「你殺了我算了！」爆炸性地扔出來，然後停頓，悄然等待。因為這句話是此行肩負的任務、也是兩個人都懼怕接觸的尖銳話題，但他必須講。這個段落毫無唱腔，用對白將戲推到最高潮。

被揭穿了

他講完，還躬身在下，蘇武就開始冷笑⋯先從鼻子哼出來，轉為恥笑。聽到這笑聲，李陵的背都涼了，開始發抖。技術上，是從帽上的絨球開始，抖得均勻，絨球會刷刷作響，然後手、腳都抖；笑聲什麼時候結束，什麼時候抖完。他說：「講了半日的話，原來你也是個勸降的！」（是單于叫你來的吧！）他點穿了！李陵倒抽一口氣，不敢回、

李陵：單于深重哥哥，哥哥當以折節奉承！

蘇武：哼！講了半日的話，原來你也是個勸降的！

李陵：這⋯⋯

蘇武：我蘇武只知守節懷忠，豈肯忘恩背義！寧甘挺身而餓死，絕不屈膝而偷生！

李陵：這⋯⋯

蘇武：你要我歸順北國，我要你回轉中原！

也不能回、回了也沒用。目光散了。緊接著蘇武一口氣把李陵罵得狗血淋頭。

再說無益，他始終如一

蘇武罵的時候，我們的動作主要是走位。蘇武先逼得李陵後退，退到說：「我要你回轉中原！」扯著李陵，從九龍口走到左臺前。這裡在【撕邊一鑼】中，李陵一個大轉身，右手揚袖，是「投降」的意思。他知道：再講什麼都沒用了。從見面開始，蘇武完全沒有改變！李陵把眼神收回來，全部的思緒回到自己，喃喃自語：「單于啊單于，你只道李陵與哥哥交厚，不想哥哥是……」（我們修改了詞。原劇本李陵的詞：「此話非小弟之故……」仍在對蘇武說。）

蒼松猶勁

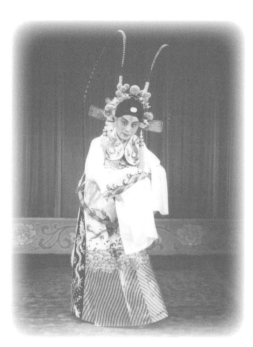

他打從心底敬佩蘇武。「了不起。」讚美他，就是觀照自己：在他面前實在抬不起頭。慢慢轉到最後

的羞愧。這個轉折，在表演上必須清楚，因為前面強烈的高潮，好像李陵就要說服蘇武了，啪一下翻轉，他把你蓋掉了！李陵的氣息全變了，唱道：蘇武的光輝，就像棵松樹，儘管歷盡滄桑、枝衰葉敗，依然那麼挺拔。【鏵鍬兒】唱腔裡，有幾個機會給我們表達這個讚美：「受盡了千磨百滅，一點丹心似鐵。」百、一、鐵，都是入聲字，要適度用力，把字與腔都放大唱。還有「丹」字的出口，出口前的氣息，也是表演：不是「氣不足」的大喘氣，而是運用氣息來形容內心對蘇武的敬佩。演員必須有意識地找尋適宜「表現」的地方，然而不能用蠻力、唱橫掉，或者將嗓子用得太直、太白。

崑曲文本，就必須要詞好

「欲待勸哥哥降順」又有個調度：此時蘇武在下場門，背對李陵，李陵快步接近他，又停止、退回原來的位置，搓著雙手，步履沉重地在後方踱步，與他錯位，這裡是安靜地反省：「思量起恁忠潔，好似嚴霜皎月」──我與哥哥的差距啊⋯⋯崑劇本子唱詞的好壞，影響太大了。倘使一直重複「羞慚、羞愧」，缺乏像「嚴霜皎月」這樣的比喻，就是不行。

李陵：單于呀單于，你但聞李陵與哥哥交厚，故此教我來說，不想哥哥是⋯⋯

【鏵鍬兒】
受盡了千磨百滅，
一點丹心似鐵。
我欲待勸哥哥降順，
教我有口難說。
思量起恁忠潔，
好似嚴霜皎月。
我想李陵與哥哥所遇之境不同，我也不強勸哥哥了。
我自嘆嗟、徒意切，
這羞慚滿面，

我比不上他

下半段唱之前，夾了句念白。原劇本說「李陵與衛律之罪，上通於天」，我覺得這樣講，是真的把自己與叛徒畫了等號，以後還怎麼活下去？因此略作修改。李陵只有在蘇武面前才那麼羞愧。他開唱：

「我自嘆嗟，徒意切。」他的嘆嗟包含對自己的遭遇，以及「我跟哥哥沒法比」——

尤其在今天交鋒之後，更知道他是崇高、不敗的，肉體衰弱至此，精神高度依舊。唱到「羞慚滿面」的時候，兩人對視，我想，李陵的眼睛是紅的。前面大約已有兩分鐘像是「背供」（內心獨白），戲容易傾斜，必須在腔當中找到適合交流的點。接蘇武唱「為人……我若是背義忘恩，肯與那盜賊無別」時，安了個「羞愧得想離去」的半步，正好被他的「李陵！」叫回來。他說「你與我相交半世，難道不知我的性兒麼？」老人家很多這樣的……「我就這脾氣！」斬釘截鐵地唱完「與你從此別」之後，蘇武快步逕自下了望鄉臺。

【敗仗】

李陵站在高臺上，看著他下去，感慨萬千，心疼地念：「哥哥鐵石心腸不改移，含悲

蘇武：【前腔】
悄地偷彈淚血。
為人明理，
當為邦家守節。
我若是背義忘恩，
肯與那盜賊無別。
李陵！
你教我去順羶羯，
我寧甘殞絕。
我的意已決，
和你從此別。
李陵！你我相交半世，
還不知我的性兒嗎？
李陵：是。
蘇武：我若是貪圖榮貴，
那肯餐氈嚙雪？
李陵：哥哥鐵石心腸不肯移，

灑淚枉嗟吁」，頹然緩步跟下，換蘇武念：「拜罷家鄉羈北海，丹心唯有老天知」，兩個人都在流淚。從這裡開始，他們不適合再換位子，調度只宜一進一退。安靜兩秒以後，李陵「告辭」——他很悲傷，聲音不響；沒想到蘇武大聲說：「李陵！今後不許你來看我！」李陵脫口而出：

「小弟自然要來看哥哥。」（朝他走）

「你若再來，除非同歸漢朝！」（李陵：「這……」退躲回去，）

「若是不歸，你就不是我的兄弟！」（「哥哥！」迎上。）

「你若再來，我就一劍！」劍出了鞘，也沒說是殺你還是自殺，但李陵就是害怕。此時李陵不是去「掊」他的劍，而是「擋」（按）著劍，躲的意思，內心五味雜陳……

「還不走！」「喳！」

「沒廉恥！」「喳！」

「虧你羞也不羞！」蘇武一跺腳，一拂袖，就下場了！

沈老師的身段，就是「像崑曲」

李陵同時垂下雙水袖，開始抖。鑼鼓送下蘇武，觀眾只聽見「喇喇喇喇」，李陵整個

含悲灑淚枉嗟吁。

蘇武：拜罷家鄉羈北海，丹心唯有老天知。

李陵：小弟告辭。

蘇武：李陵，今後不許來看我！

李陵：自然還要來看哥哥的！

蘇武：你若再來，我就一劍！

李陵：是……

李陵：哥哥！

蘇武：還不走！

李陵：是……

蘇武：沒廉恥！

李陵：是……

蘇武：虧你羞也不羞！

李陵：皇天啊，皇天！不想我李陵竟落得如此下場。

羞、羞、羞死我李陵

人都在顫抖、喘息，猛地頭一抬，雙折袖，沿著蘇武下場的方向追去，然而蘇武已經走了很遠很遠……。李陵臉朝下場門，翎子往前一倒，折水袖背過身去，像敗仗一樣，慢慢退，翎子挑起來望蘇武，又往下倒。三看，一面退，一面抖。他非常留戀哥哥，不捨

他一個人在荒漠裡受苦，卻只見蘇武跌跌撞撞地越走越遠……李陵退到舞臺中，翻折雙袖，翎子也順勢畫圓，起【叫頭】「皇天啊！」兩眼發直，換折左袖「天！」大喘氣；又是羞慚，又是不甘，一字一字地吐出：「不想我李陵落得如此下場。羞羞、羞死我李陵

也！」他仰天長嘯。「李陵也」的身段，是沈老師教的。這齣戲沈老師教得最明確的，

就是見面與下場，所以後來有人建議我換個動作，我沒換，因為只有沈老師教的這個身段、這麼表現，最「像崑曲」：老師是雙折袖、大幅度地一拍，同時勾（跨）腿，手打開的時候，腳踏地。第三下，水袖與腳同時、從裡向外甩出去。

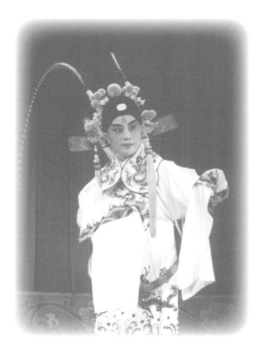

也！

最後的【四擊頭】則是關老師設計的。他借了《群英會》的下場，全靠水袖：先雙

折袖，朝蘇武下場的方向跑半個圓場，然後羞愧似地，折袖順風旗，右袖遮臉，起右

腿，反雲手轉身，最後雙手往右下一甩，帶跺泥亮相；在嗩吶【尾聲】中，擰身一望

「下場門」，隨即掩面，朝「上場門」直奔下場。整個「下場」一段，緊緊圍繞著「看蘇

武」、「再看蘇武」，我覺得很適切。而且身上帥氣——丟臉也可以丟得很帥氣，只是功

夠不夠好的問題；這種範兒，像箭射出去般的力度，而狐貍尾、蟒袍都很重，必須常常

練。稍微一晃，就散掉了。

臨風度曲・岳美緹（二）
崑劇小生表演藝術

口述／劇照提供　岳美緹
編撰／責任編輯　楊汗如
封面題字　董陽孜
內頁設計　曾瓊慧
封面設計　鄭秀芳
文字校對　陸方龍　許珮珊

出 版 者　石頭出版股份有限公司
發 行 人　龐慎予
社 　 長　陳啟德
總 經 裡　王文儀
副總編輯　黃文玲
編 輯 部　洪 蕊　蘇玲怡
會計行政　陳美璇
行銷業務　謝偉道
登 記 證　行政院新聞局局版臺業字第4666號
地 　 址　臺北市大安區敦化南路二段34號9樓
電 　 話　02-2701-2775（代表號）
傳 　 真　02-2701-2252
電子信箱　rockintl21@seed.net.tw
郵政劃撥　1437912-5 石頭出版股份有限公司
製版印刷　鴻柏印刷事業股份有限公司
出版日期　2020年12月 初版
定 　 價　新臺幣420元

ISBN　978-986-6660-44-3
有著作權　翻印必究

國家圖書館出版品預行編目（CIP）資料

臨風度曲・岳美緹（二）：崑劇小生表演藝術 / 岳美緹
口述／楊汗如編撰 . --
-- 初版 . -- 臺北市：石頭，2020.12
　　面；公分

　ISBN 978-986-6660-44-3 　（平裝）

　1.崑劇

982.521　　　　　　　　　　　　109021877

本書由　國家文化藝術基金會 贊助出版
財團法人
National Culture and Arts Foundation
NCAF